U0087711

英國,這玩藝！

—— 視覺藝術 & 建築

莊育振　陳世良／著

緣 起 / 背起行囊，只因藝遊未盡

關於旅行，每個人的腦海裡都可以浮現出千姿百態的形象與色彩。它像是一個自明的發光體，對著渴望成行的人頻頻閃爍它帶著夢想的光芒。剛回來的旅人，或許精神百倍彷彿充滿了超強電力般地在現實生活裡繼續戰鬥；也或許失魂落魄地沉溺在那一段段美好的回憶中久久不能回神，乾脆盤算起下一次的旅遊計畫，把它當成每天必服的鎮定劑。

旅行，容易讓人上癮。

上癮的原因很多，且因人而異，然而探究其中，不免發現旅行中那種暫時脫離現實的美感與自由，或許便是我們渴望出走的動力。在跳出現實壓力鍋的剎那，我們的心靈暫時恢復了清澄與寧靜，彷彿能夠看到一個與平時不同的自己。這種與自我重新對話的情景，也出現在許多藝術欣賞的審美經驗中。

如果你曾經站在某件畫作前面感到怦然心動、流連不去；如果你曾經在聽到某段旋律時，突然感到熱血澎湃或不知為何已經鼻頭一酸、眼眶泛紅；如果你曾經在劇場裡瘋狂大笑，或者根本崩潰決堤；如果你曾經在不知名的街頭被不知名的建築所吸引或驚嚇。基本上，你已經具備了上癮的潛力。不論你是喜歡品畫、看戲、觀舞、賞樂，或是對於建築特別有感覺，只要這種迷幻般的體驗再多個那麼幾次，晉身藝術上癮行列應是指日可待。因為，在藝術的魔幻世界裡，平日壓抑的情緒得到抒發的出口，受縛的心靈將被釋放，現實的殘酷與不堪都在與藝術家的心靈交流中被忽略、遺忘，自我的純真性情再度啟動。

因此，審美過程是一項由外而內的成長蛻變，就如同旅人在受到外在環境的衝擊下，反過頭來更能夠清晰地感受內

英國，這玩藝！

在真實的自我。藝術的美好與旅行的驚喜，都讓人一試成癮、欲罷不能。如果將這兩者結合並行，想必更是美夢成真了。許多藝術愛好者平日收藏畫冊、CD、DVD，遇到難得前來的世界級博物館特展或知名表演團體，只好在萬頭鑽動的展場中冒著快要缺氧的風險與眾人較勁卡位，再不然就要縮衣節食個一陣子，好砸鈔票去搶購那音樂廳或劇院裡寶貴的位置。然而最後能看到聽到的，卻可能因為過程的艱辛而大打折扣了。

真的只能這樣嗎？到巴黎奧賽美術館親睹印象派大師真跡、到柏林愛樂廳聆聽賽門拉圖的馬勒第五、到倫敦皇家歌劇院觀賞一齣普契尼的「托斯卡」、到梵諦岡循著米開朗基羅的步伐登上聖彼得大教堂俯瞰大地……，難道真的那麼遙不可及？

絕對不是！

東大圖書的「藝遊未盡」系列，將打破以上迷思，讓所有的藝術愛好者都能從中受益，完成每一段屬於自己的夢幻之旅。

近年來，國人旅行風氣盛行，主題式旅遊更成為熱門的選項。然而由他人所規劃主導的「╳╳之旅」，雖然省去了自己規劃行程的繁瑣工作，卻也失去了隨心所欲的樂趣。但是要在陌生的國度裡，克服語言、環境與心理的障礙，享受旅程的美妙滋味，除非心臟夠強、神經夠大條、運氣夠好，否則事前做好功課絕對是建立信心的基本條件。

「藝遊未盡」系列就是一套以國家為架構，結合藝術文化（包含視覺藝術、建築、音樂、舞蹈、戲劇）與旅遊概念的叢書，透過不同領域作者實地的異國生活及旅遊經驗，挖掘各個國家的藝術風貌，帶領讀者先行享受一趟藝術主題旅遊，也期望每位喜歡藝術與旅遊的讀者，都能夠大膽地規劃符合自己興趣與需要的行程，你將會發現不一樣的世界、不一樣的自己。

旅行從什麼時候開始？不是在前往機場的路上，不是在登機口前等待著閘門開啟，而是當你腦海中浮現起想走的念頭當下，一次可能美好的旅程已經開始，就看你是否能夠繼續下去，真正地背起行囊，讓一切「藝遊未盡」！

緣　起

Preface 自序1

每次回到倫敦，總是抱著忐忑的心情來迎接最新的發現與體驗，倫敦有挖掘不盡的文化寶藏，不論從哪一個角度切入，總免不了有遺珠之憾。大大小小數百個博物館、美術館與數不盡的歷史遺跡，也不容易一語道盡。如果要說倫敦是個歷史古城，但卻在古蹟夾雜中不斷地增生著最前衛的後現代建築。如果說過去倫敦是唯美浪漫的拉斐爾前派的濫觴之地，在二十世紀末卻又出現最聳動的前衛藝術，跌破世人的眼鏡。這篇介紹英國視覺藝術的文章，夾雜著筆者留學經驗中的親身體驗與最新挖掘到的寶藏，試圖用以管窺天的方式來分享認識英國視覺藝術的一些體驗。藉著這次的寫作過程，除了將自己對倫敦抽象的思緒與情感重新轉化為具體的文字，並希望透過這些文字脈絡的鋪陳，分享一種解讀倫敦視覺藝術的另類方式。

倫敦是大部分英國作家與藝術家心靈的故鄉，舉凡小說家狄更斯、浪漫派詩人濟慈、神祕主義詩人葉慈、浪漫主義風景畫家康士坦伯與拉斐爾前派畫家羅塞提，每位創作者都少不了倫敦泰晤士河的養分在血液中流動。凡是曾經駐足倫敦的過客都知道，倫敦是個有機的都市，隨時在進行著自我改造的工程，有著撲朔迷離的容顏，在倫敦瞬息萬變的風貌中我們順著泰晤士河這條橫貫倫敦的血脈，瀏覽倫敦的藝術風景。

除了倫敦的藝術風景之外，因應英國近年來地方文化與社區教育意識的興起，這篇文章也隨著筆者的足跡造訪了英國各地的視覺藝術重鎮。舉凡東盎格里亞的康士坦伯之鄉、英國西南角康沃爾的海角樂園、中部大港利物浦的海洋藝術城與多元並蓄的中部大城曼徹斯特。

英國，這玩藝！

這些急遽發展中的地方美術重鎮是一般亞洲訪英的過客較少駐足之處，但是其重要性卻不亞於倫敦。一般來說地區性美術館除了具有與倫敦一般的展演水準之外，還各具地方文化特色，多數與社區藝術家結合深入民間，扮演當代藝術教育第一線的角色。在二十世紀下半葉文化意識的覺醒中，英國人告別了現代主義的冷漠，重新擁抱沉積已久的歷史光輝，轉化成源源不絕的創作泉源，二十世紀末英國的視覺藝術在歷史的灰燼中重新燃起一絲薪火，也為二十一世紀的當代藝術揭開了序幕。

莊育振

Preface 自序2

情感是建築生命的動力

1992 年，我到英國唸書，認識了 Bill 先生，從此我和英國結下了不解之緣。

Bill 在退休前是位牧師，但他從沒跟我傳道，他只是帶我到處去欣賞「美」。例如我們曾多次到英國各地去參觀哥德大教堂，例如偶爾遇到機會可以進去跟著「上晚課」，聽儀式進行時的寧靜頌歌。這些都是我知道的「美」。雖然它們都屬於此地特定的宗教，但對在完全不同環境成長的我來說，單純的心靈感動應該都是一樣的。

我和西方世界的認識，就在與 Bill 的連結下，牽出一條引線。

我到英國學建築，是表象的事，我認識了 Bill，才是我進入英國人真實生活的窗口。本質上，建築的創造是為人生活的服務而來，從建築看到的現實都只算是表面，而真正要能理解建築，是需要生活到裡頭去的。透過真實的生活，透過與空間直接的交流對話，精彩而有味的建築世界才正式展開。

會到英國唸書，會喜歡英國的流行音樂與建築，會認識 Bill 這位英國老紳士，我常常覺得這裡有些宿命的安排。好像我個人的這一生，就準備與這遠方的島國產生出某種關係，而這關係也如影隨形地影響著我，我的觀點，我的價值，和我走去的方向……

英國，這玩藝！

Bill 對我而言，不只是來到西方的一個過道，更是一條聯繫彼此情義的生命臍帶。他固定把收集到的建築資訊或簡報寄給我，順便跟我報個平安；我則利用每年的空檔，想辦法回到英國去看看他，方便的話可以相邀出遊，一起四處去尋訪欣賞「好建築」。

建築興趣是理由，而情感關係才是不曾中斷的動力呀！

陳世民

英國，這玩藝！
—— 視覺藝術 & 建築

contents

建 築篇
陳世良 / 文·攝影

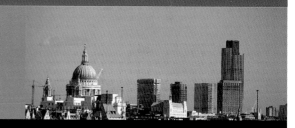

視覺藝術篇

莊育振／文・攝影

莊育振

目前任教於國立雲林科技大學數位媒體設計系，學術專長為當代視覺文化研究、文化產業研究、數位媒體設計與藝術創作。1998 自美國羅徹斯特技術學院 (Rochester Institute of Technology) 取得藝術創作碩士，2002 年自倫敦大學高史密斯學院 (Goldsmiths College) 取得視覺藝術博士後，隨即返國投入教學研究工作。旅英求學期間，除學術活動外，多次參與國際展覽，並接受「典藏雜誌社」委任特約撰述，長期報導英國當代藝術，撰寫藝術評論。近年來學術研究焦點在於情境（境界）理論與其相關之情境學習理論運用於數位媒體設計領域與數位藝術創作之相關議題。

啟　程
Departure

泰晤士河向來被喻為英國靈性的象徵，在歷經三百多公里旅程緩緩入海之前，蜿蜒地穿過大倫敦地區的核心東出瓦許灣 (the Wash)，千年以來不僅成了滋養這個老漁村持續茁壯的血脈，同時也提供了英倫歷代藝術家源源不絕的創作靈感。著名的法國印象派畫家莫內 (Claude Monet, 1840–1926)，便受到泰晤士河迷濛的氣氛所感召而畫出著名的【西敏的泰晤士河】(*The Thames below Westminster*)，這種波光瀲灩的視覺經驗成為日後莫內探討光影表

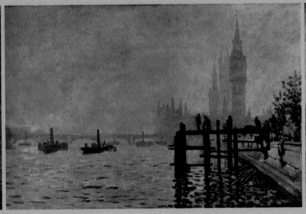

▲莫內，【倫敦國會大廈，霧中的陽光】，1904，油彩、畫布，81 × 92 cm，法國巴黎奧塞美術館藏。

▲莫內，【西敏的泰晤士河】，c. 1871，油彩、畫布，47 × 72.5 cm，英國倫敦國家藝廊藏。

▲泰納，【雨、蒸氣與速度】，1844 前，油彩、畫布，121.8 cm，英國倫敦國家藝廊藏。

英國, 這玩藝!

現技法的重要泉源。不過，最能發揮泰晤士河變化萬千景色的還是國寶風景畫家泰納 (J. M. W. Turner, 1775–1851)，他將光影變化與水彩的特性做了最佳的結合，水氣與顏料交織渲染出的樂章造就了英式水彩風景畫在藝術風格上的特殊性，也成了一般人對所謂英國藝術的第一印象。

然而，隨著泰晤士的潮來潮往，新舊的藝術思潮也隨波浮沉更迭出新，在二十世紀末葉隨著英國年輕藝術家 YBA (Young British Artists) 的浮出檯面後，不僅奠定了英國藝術在當代藝術史上的重要地位，也打破了過去英國藝術等於英國風景畫的刻板印象。英國視覺藝術面向的豐富與深沉，是僅到倫敦一遊的觀光客比較難體會的，即便是短居數年的過客，也必須在時間的沉澱之下才能去蕪存菁，再三細細的咀嚼才能體悟出英倫視覺藝術的來龍去脈。也許，隨著泰晤士河蜿蜒而過的軌跡與指引，我們可以神遊百年以來的藝術風景，讓我們從海口出發！

01　英格蘭東南部
Southeast England

無牆美術館——康士坦伯風景之鄉

進入大倫敦地區之前，由泰晤士河口到瓦許灣之間向北展望，鋪陳著一片平坦而綿延不絕的鄉間美景，以科徹斯特 (Colchester) 為中心的東英格蘭地區傳統上即以美麗的「康士坦伯鄉村」(Constable Country) 之美名著稱。此地除了是家喻戶曉的劍橋大學所在地之外，這片俗稱為東盎格里亞 (East Anglia) 的傳統鄉村也因為約翰・康士坦伯 (John Constable, 1776–1837) 的風景畫而聲名卓著。鄉間教堂、風車、穀倉與沼澤散布其中，考古遺跡再加上古羅馬的史跡，歷史故事的縈牽與懷舊的氛圍深深的觸動了康士坦伯的浪漫情懷，進而成就了英國風景畫在藝術史上最動人的詩篇。

◀康士坦伯，【史特拉福磨坊】，1820，油彩、畫布，127 × 182.9 cm，英國倫敦國家藝廊藏。

英國,這玩藝！

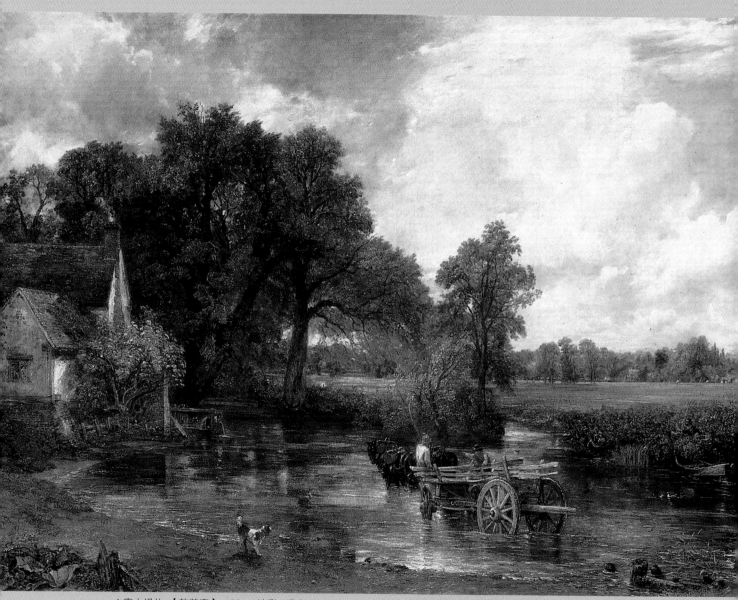

▲康士坦伯，【乾草車】，1821，油彩、畫布，130.2 × 185.4 cm，英國倫敦國家藝廊藏。

01 英格蘭東南部
Southeast England

透過康士坦伯所營造出浪漫風情的筆觸，我們在東盎格里亞的景色中可以體驗到英文 "Pictureaque"（風景如畫、畫如風景）這個字的真意。康士坦伯是十九世紀著名的浪漫主義風景畫家，出生於泰晤士河口北面的薩福克郡 (Suffolk)，終身熱衷於繪畫，最善於描繪東盎格里亞的家鄉風景。至今，康士坦伯所擅於取景之處「東貝歌特」(East Bergholt) 還維持著十九世紀時期的風貌，這一段沿著斯多爾河 (Stour) 岸的步道即是著名的「康士坦伯之道」(Constable Walk)，也是遊歷英倫的風景畫家必到的朝聖地。源自於此一豐厚的藝術傳統，再加上生活物價遠低於大倫敦地區，東英格蘭地區也是傳統上僅次於大倫敦地區最多藝術家居住的區域，無形中也孕育出近年來「無牆美術館」(Gallery without Wall) 觀念的興起。

近年來，當代視覺藝術展場的發展已從大而冷漠的「藝術殿堂」走向小而親切的「社區型藝術中心」，社區型美術館在 90 年代英國的興起正好印證了這種新觀念的取向。90 年代初期，在一片尋求新形態視覺藝術空間和展場的聲浪中，東英格蘭地區的「第一場所」(firstsite) 藝廊是第一個成型的新一代地方藝術中心。在此潮流之下，其他陸續成立的還有如華索 (Walsall) 的 New Art Gallery、鄧第 (Dundee) 的 Dundee Contemporary Arts 和其他許多地方藝術中心，紛紛興起響應此一潮流。「第一場所」位處科徹斯特的城中心，科徹斯特距倫敦東北方火車行程約一小時，是英國有歷史記載最古老的羅馬城市，向來為東盎格里亞的文化藝術中心。而「第一場所」則為此區最具代表性的當代藝術中心，不但彙集東英格蘭地區的專業藝術人士，同時也吸引了不少來自倫敦的觀光客。

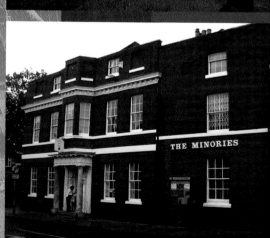

▶「第一場所」是東英格蘭地區
最具代表性的當代藝術中心

▲「第一場所」的入口　▲「第一場所」的服務櫃臺

▶「第一場所」的花園

▶「第一場所」的正面

新興的社區型美術館通常更著重於社區兒童及成人美術教育的
推展，也會由配合展出的藝術家教導兒童直接接觸當代藝術。在
有限資源情形下的經營方式，除了積極地與國內各地的展場有長
期的合作聯盟關係外，與歐洲鄰近國家的合作聯繫也是常態，結
合各地方展場的力量將國際經驗帶入每個鄉鎮的角落，打破地區
性的藩籬。社區美術館經常性地推出結合展出特別設計的教育課
程，試圖透過視覺藝術提供新觀念與新詮釋的當代文化生活，並
推展當代藝術在重建當地經濟發展所扮演的特殊角色，特別是在
對文化成就、觀光產業與健康休閒生活的衝擊上。

「第一場所」的新家
「第一場所」目前正在進
行一項新建築計畫
(firstsite: newsite)，由知
名建築師 Rafael Viñoly
設計，將為科徹斯特創
造一個結合地區性、全
國性與國際性指標的新
型態視覺藝術中心，預
計於 2007 年完工。

▶▼「第一場所」的室內展示空間

英國，這玩藝！

▲二樓展場之一　▲兒童創作區　　　　　　　　　　　　　　　　▲藝術家手工藝商店

　　90 年代以來興起的社區型美術館已獲得全面的肯定，突破過去私人與官方、地方與國際、專業與業餘、純藝術與工藝之間的藩籬。東英格蘭的地區性美術館在有限資源下突破硬體與地方性的侷限，展現出一種所謂「無牆美術館」的概念，不讓硬體上的有形限制，拘束無限的創意與想像力。

02　格林威治 & 東區
Greenwich & East End

從世界的起點出發！

逆流穿越過廣闊的東英格蘭平原，便進入了倫敦大都會地區。在歷史上，格林威治 (Greenwich) 是東進倫敦水陸入口門戶，也是兵家必爭之地。從格林威治碼頭出發，是重新認識倫敦的座標點，要避免倫敦東南區錯綜複雜的陸上交通，泰晤士河上的遊艇及交通船是個另類的好選擇。要在倫敦市區探索這一百多年來的英國視覺藝術的演變，可以從格林威治逆流而上，進行一場雅俗共賞的藝術探險之旅。

身為倫敦最古老的皇家公園，格林威治公園自十八世紀開放以來便是倫敦市民的重要生活空間，也是由東方要進入倫敦的水陸門戶。從公園內「舊皇家天文臺」(Old Royal Observatory) 的山坡上向下鳥瞰，整個東倫敦地區盡收眼底，極目西眺，上游倫敦精華區在河水的倒影

中隱約閃爍，這個東西半球的分界處不但是世界的起點，也是探索倫敦市區藝術風景的開端。站在公園山坡的頂點你所能見到的便是泰納於將近兩百年前，在同一地點所繪製的婉約景致【格林威治公園遠眺倫敦】(*London from Greenwich Park*, 1809)。但如今站在天文臺旁的坡頂向前遠眺，展露在眼前的卻是一幅後現代的景象，右前方的千禧圓頂 (Millennium Dome) 活像是降落於格林威治北方的巨型太空飛碟，與對岸的船塢碼頭區 (Docklands) 遙遙相望，由子午線（零度經線）向北畫去，不但分割了東西半球，這同一條線也幾乎分割了東、西倫敦兩個截然不同的世界。西倫敦所代表的是傳統上流社會的藝術傳承，而東倫敦則新舊夾雜著呈現出一片後現代都市的光景。

▲泰納，【格林威治公園遠眺倫敦】，1809，油彩、畫布，90.2 × 120 cm，英國倫敦泰德英國美術館藏。

目光向前飛越過格林威治碼頭旁的皇家海軍學院，眼前東奔大海的泰晤士河正以雙手環抱之勢，簇擁著對岸的碼頭區，這個昔日的碼頭船塢、貨物的集散地與今日的新興商業中心。向北遠眺，首先映入眼簾的是倫敦未曾有過的超高層建築坎納利碼頭 (Canary Wharf) 大樓，以及其周邊正在日夜趕工的摩天建築群，這是位在倫敦最貧窮東區 (East End) 之中的新商

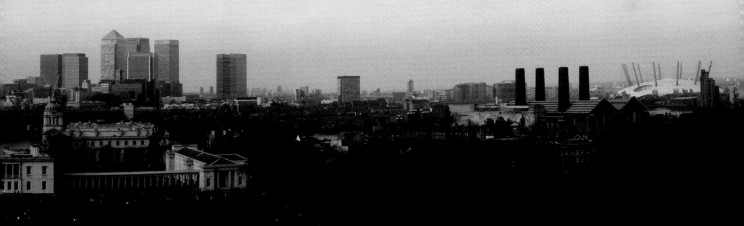

業區，具有未來感十足的後現代式建築與太空站式的地鐵站，再加上來往不停穿梭其間的高架輕軌電車，儼然是一幅科幻小說式的場景。昔日荒廢的船塢及碼頭如今搖身一變成為新興金融商業中心、時髦的河岸高級公寓與建築師的後現代實驗場所。倫敦人近似頑固地保有舊市區的文化與傳統，卻在這片荒土上進行創意與美學的新實驗，誰說看當代藝術一定要在美術館之內？「無牆美術館」的理念順著泰晤士河岸滲透到了市區，新舊交織的衝擊在泰晤士河水的推波助瀾下為河畔的藝術風景又增添了幾分顏色。

看完對岸的壯闊風景，再回過頭來細細品味格林威治的本地風光，由舊皇家天文臺側面 The Avenue 的坡道緩緩而下，可以看到亨利・摩爾 (Henry Moore, 1898–1986) 代表作【立姿人形】(*Standing Figure and Knife Edge*, 1979) 靜靜地矗立在左側公園一角，這是二十世紀英國當代雕塑史上的里程碑。亨利・摩爾打破了寫實形體的束縛，自此開展了百年來英國雕塑

▼格林威治河畔的時尚公寓

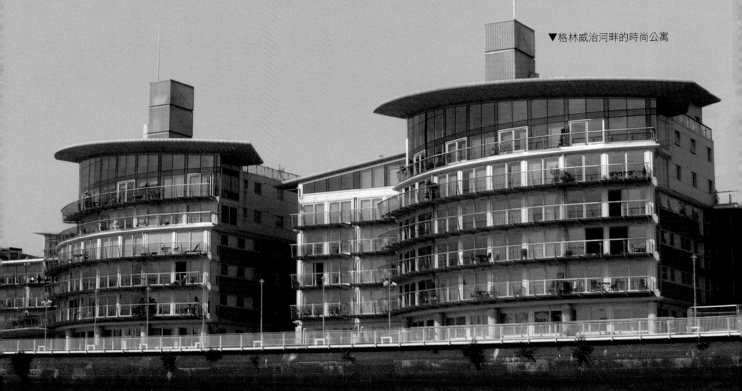

▶▶船塢碼頭區的高架
輕軌電車 (ShutterStock)
▶太空站風格的地鐵站

最多彩多姿的一頁，所有二十世紀當代英國藝術的發展都與英國
雕塑思潮的演變脫離不了關係。雕塑周邊夾道林立的參天樹木順
著筆直的坡道，直通與對岸摩天商業大樓群遙遙相對的「國家航
海博物館」(National Maritime Museum) 與「皇后之屋」(Queen's
House)，其四平八穩地盤據在天文臺的山腳下與格林威治的碼頭
邊上。皇后之屋連同國家航海博物館、舊皇家天文臺與皇家海軍
學院，不但建構出屬於格林威治的特殊歷史，同時也勾勒出這個
海洋民族的海上雄心。從天文臺內所珍藏的航海科技與天文知
識，到皇后之屋內的海軍英雄肖像館與航海博物館內的點點滴

帕拉底歐式建築

源自於義大利建築師帕
拉底歐 (Andrea Palladio,
1508–1580) 風格所啟發
的歐式建築。發展於十
七世紀初至十八世紀末
之間，在十七世紀中的
英國大為風行，瓊斯為
善用此風格最具代表性
的英國建築師。

滴，都足以提供我們對此一往昔的海上殖民帝國最基礎的認識，這也是要深入了解英倫藝
術的第一站。

皇后之屋為英王詹姆斯一世為其妻安妮所建造的夏宮，也是著名的瓊斯 (Inigo Jones,
1573–1652) 所建的英國第一棟帕拉底歐式 (Palladian Style) 建築，最後變成查理一世

(Charles I) 與皇后瑪麗亞 (Queen Heurietta Maria) 的快樂之屋。1999 年整修後重新開放的皇后之屋,除了讓遊人得以一窺著名的帕拉底歐建築之美外,其中的十六間新藝廊也是保存英國航海畫作的重要據點。從 1672 到 1692 之間,荷蘭的海事藝術家范德維德 (Van de Velde) 父子受英王查理二世之邀為皇室作畫,皇后之屋自 1673 年起將工作室分配給他們使用。范德維德父子畫作的風格為英國十八、十九世紀的航海畫作奠定了基礎,目前范德維德父子與他們的後繼者的畫作長年在皇后之屋展出。皇后之屋左側的延伸建築則是目前國家航海博物館的所在,除了有系統地展示昔日海上霸業的點點滴滴,共計超過兩百萬件的文物之外,從 1551 到 2000 年間,也陸續典藏了與航海歷史相關的畫作,總計有 1061 件之多。館方也精心提供了格林威治航海藝術 (Maritime Art Greenwich) 的線上資料庫供民眾查詢 (http:\www.nmm.ac.uk/mag/ index.cfm)。大英帝國歷史上重要海洋戰爭的歷史文物與史料,透過精心的設計,重新勾勒出帝國的回憶,從納爾遜將軍到福克蘭戰爭的英勇事蹟,至今仍不斷訴說著昔日帝國的海上光榮。昔日豐功偉業如今成了吸引觀光客的最佳賣點,也很容易讓人將畫作與歷史連結起來,對於英國航海畫作的欣賞有莫大的助益。

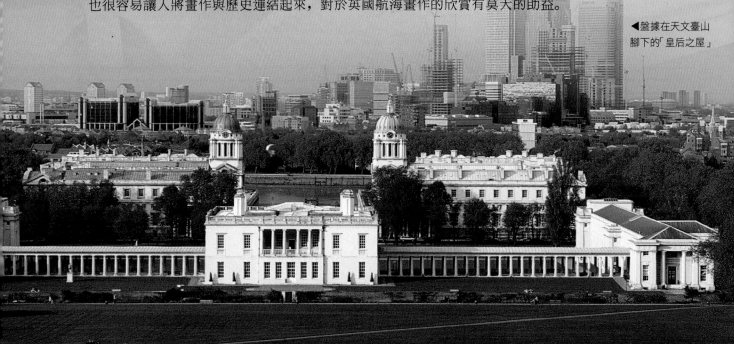

◀盤據在天文臺山腳下的「皇后之屋」

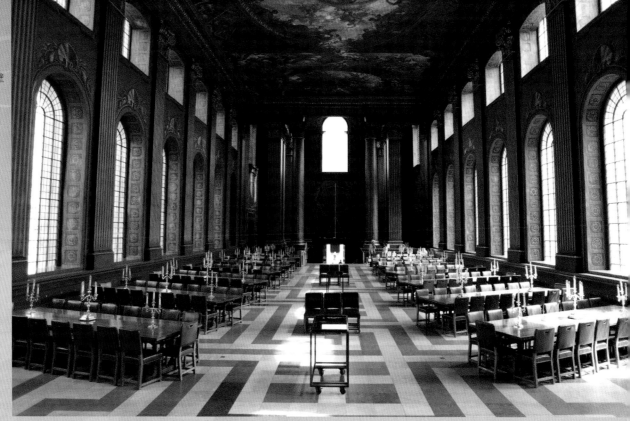

在一街之隔的舊皇家海軍學院 (Old Royal Naval College) 緊臨著泰晤士河與格林威治碼頭而建，聳立在昔日的格林威治皇宮舊址之上，是著名的雷恩 (Christopher Wren, 1632–1723) 所做的偉大設計。皇家海軍學院除了建築之美外，在視覺藝術上也有不可錯過的重點，其中的壁畫廳 (the Painted Hall)，是由十八世紀桑希爾爵士 (Sir James Thornhill) 花了十九年才繪製完成的巨幅天花板壁畫，在牆壁與天花板上都有巴洛克風格的裝飾。記得初次透過狹小的建築入口走進壁畫廳時，有一點柳暗花明又有點驚豔的感覺，與皇家海軍學院簡單樸實的外表極端對比的是廳內豪華麗緻的巨幅壁畫，壁畫的主題為讚頌威廉王與瑪麗的繪畫。館方貼心的準備了鏡子推車，讓觀眾不費吹灰之力不必抬頭仰望就可以細細的欣賞桑希爾爵士讚頌英王及皇家海軍的豐功偉業。在格林威治可以駐足流連半天以上的時光，享受航海藝術之旅，果然不負名列聯合國世界遺產的美名。

▲河岸公寓是年輕族群與職場新貴的最愛

孕育當代藝術的殖民碼頭

告別遊人如織的格林威治碼頭逆流而上，河岸兩旁矗立的新式公寓取代了廢棄的舊船塢，透過建築美學的探險，創意人改變了東區泰晤士河岸的風貌。雖然對老一輩的倫敦人來說，光怪陸離的河岸公寓是極度缺乏文化內涵的，也與傳統維多利亞或喬治亞風格的百年老屋格格不入。因此少有老倫敦願意居住在這些後現代風格與過度規劃的社區之中，但卻是年輕族群與職場新貴的最愛，這批新建築與新社區所帶來的創造力與活力是二十一世紀新倫敦文化所不可或缺的。不曾搭船遊歷東倫敦的泰晤士河岸，便很難體驗這屬於倫敦新文化藝術的一面。原本，這裡是二次世界戰後遭德軍轟炸殘存的不毛之地，也是所有外來的印度、巴基斯坦有色移民聚集的邊陲地帶，四處殘破沒落的景象，宛如倫敦的第三世界。然而，在這破壞與建設之間，所靜靜醞釀的卻是倫敦的另一種新未來，誰說倫敦人不是在打

▶\▶▶東區街景
▶▶▶新東區街景

英國,這玩藝！

造一個未來城市呢? 去除了市區倫敦人的雅痞習氣以及充滿觀光氛圍式的虛擬現實,「東倫敦人」(Eastender) 所展現的是一種面對生命的現實與掙扎,東區絕佳的社群生命力及荒廢的建築群提供給英國當代年輕藝術家最佳的養分與空間。就在這幽幽泰晤士河環繞下的奇異景致中,英國最新一代的藝術家 YBA (Young British Artists) 正在孕育茁壯中。

倫敦市區之東,至今仍然給人一種「他者」(Other) 的意象,傳統上此區的風貌便給人一種自外於倫敦都會區的特殊性格,往往被視為落後、方外的代名詞。回憶起第一次踏入東區時,彷彿走入電影中第三世界的場景,時至今日仍記憶鮮明,要經過好一段時間的適應後才能體會出這裡原來是塊臥虎藏龍的寶地。戰後近數十年來,隨著藝術家的群聚與遷入,她的文化象徵地位與日俱增,倫敦東區如今據說為當今歐洲藝術家人口密度最高的地區,也是英倫當代藝術創作的精神中心,如喬治與紀伯 (George & Gilbert) 等重量級當代藝術家便以身為此區的住民為榮。隨著泰晤士河港商務在 1970 年代的蕭條與遷徙,留下了大量的空屋、批發倉庫與廢船塢,這些殘破廢棄的景觀,在藝術家的眼中反成了絕佳的工作室與另類展場,各類的批發市場則成為當代藝術家取得創作原料的廉價來源,在筆者幾年的留學生涯中充滿著在東區各個傳統市集的尋寶經驗,許多創作的材料甚至靈感都源自於此。

過去的批發倉庫儲存的是互通有無的商品，如今的倉庫不論是改建成高級公寓或是改成創作工作室，儲存的則是取之不盡的人力資源與滿屋的創意；過去用來打造軍艦貨輪的船塢如今也成了打造當代藝術創作的祕密基地。如今荒廢閒置的船塢與倉庫零零落落錯置泰晤士河的兩岸，成了各國仿效閒置空間再利用的最佳典範。

東區藝術人口雄厚的吞吐量也間接影響到 1960 年代倫敦藝術學校如雨後春筍般的成長，讓剛畢業的年輕藝術家得以有廉價而資源豐富的創作空間，整個倫敦東區在幾十年來的藝術殖民下，成了不折不扣的大型城市藝術村。當代英國藝術的「另類展場」、「替代空間」與 YBA 也同時由此區發跡，在「開膛手傑克」(Jack the Ripper) 犯下第一件兇殺案百年之後的

◀掀起 YBA 狂潮的主要人物戴彌恩‧赫斯特和他的作品

©John-Marshall Mantel / Corbis

1988 年，第一個由藝術學校畢業生所策劃名為「凝結」(Freeze) 的「倉庫展」(Warehouse Show) 也在此區正式上場，這也是 YBA 的歷史肇端。自此之後這批由戴彌恩・赫斯特 (Damien Hirst, 1965–) 為首的年輕藝術學院畢業生，正式掀起了 YBA 狂潮，徹底改變了世人對英倫藝術的觀點，同時也重新解構英倫本身甚至歐陸的藝術生態。顧名思義，YBA 是一群當年不滿 30 歲年輕藝術家的作品，他們相較於傳統藝術家面對商業行為時曖昧不明的態度，年輕藝術家不但肯定商業行為對藝術的正面意義，而且本身也積極參與其間的商業活動。這批剛畢業的學院派藝術家所展現的不只是專業的藝術創作，更難得的是，在策展的過程中，從與政府單位的交涉與協調，到展出時媲美商業藝廊驚人的專業水準，都突顯出這批年輕藝術家擁有多方位的潛能。

自此之後，非傳統式的展演空間 (Alternative Space)，像是臨時展場、藝術家自營空間、工作室的展覽蔚為一時主流。這種藝術家的自覺及自力救濟的方式，時時刻刻都在倫敦東區上演，所謂的週末藝廊便是指這種藝術家的自營空間。有趣的是，這種展演空間可以在廢棄的工廠、倉庫，可以在一般民宅或是公寓住所內，甚至也可以在自家車庫或是院子裡。這類型展演空間的特色是小而簡單，機動性強，隨時可以開張與關門。雖然，倫敦的「藝術委員會」對於年輕藝術家有著多元化的援助計畫，但是在僧多粥少的情況下，這類的臨時性藝廊能提供給新一代藝術家更多的曝光機會；同時，也成為這些年輕藝術家躋身商業藝廊的最佳跳板。這種游牧式的替代藝術空間可說是對後現代藝術現狀的最直接呼應。YBA 所發跡的展場 PLA Building（倫敦港口管理局 Port of London Authority 的所屬建築物）至今仍默默挺立在泰晤士河南岸，雖然風光不再，但卻是二十世紀末英國當代藝術最重要的里程碑。如果你沿著泰晤士河逆流而上，別忘了向南岸的 PLA Building 致意。

蛻變的白禮拜堂美術館

揮手告別當代藝術家的祕密河岸基地後,開始進入東區的核心,這個曾經是「開膛手傑克」肆虐的地區,也是傳統上倫敦市的邊陲區。百年以來延續議題的核心始終圍繞著東區的地標「白禮拜堂」(Whitechapel)打轉,而白禮拜堂名稱的由來源自於建自十三世紀「聖瑪莉麥特法倫教堂」的白色石牆,1338 年正式成為「聖瑪莉白禮拜堂」,自此以後「白禮拜堂」便成為此區的通稱。傳統上「白禮拜堂」這個地區聲名狼藉、龍蛇雜處,人稱為東區中的東區,是過去批發市場與碼頭勞工、外來移民、流浪漢與妓女的聚集地,是英國傳統社會的最低階層,至今仍被視為化外之地。早期的白禮拜堂區也是以為

▲赫斯特的作品 "The Physical Impossibility of Death" 和 Ron Mueck 的作品 "Dead Dad"
◀東區白禮拜堂美術館

英國,這玩藝!

▶▶培根，三個人物與畫像，1975，油彩、畫布、粉彩，198.1 × 147.3cm，英國倫敦泰德現代美術館藏。

▶培根，根據委拉斯蓋茲之教宗伊諾森西奧十世的習作，1953，油彩、畫布，153 × 118 cm，美國愛荷華 Des Moines Art Center 藏。

數眾多的猶太屠宰場著稱，是重要的肉類市場供應地，從早期東歐、俄羅斯的猶太移民到現今的印度、巴基斯坦社群，長久以來便是這個殖民帝國首都中唯一被外來移民盤據的「殖民地」。

百年之後，依然殘破的東區街景與市集卻悄悄地轉化為英倫當代藝術的精神中心，這個殖民地再度為新一代的藝術家所占領，這股在社會底層下被壓抑的情感，得以藉由藝術之名宣洩。英國藝術史上戰後第一個國際性的代表藝術家是法蘭西斯‧培根 (Francis Bacon, 1909–1992)，扭曲的人體、莫名的空間以及對宗教的嘲諷，相對於同時期的美國抽象藝術是一種獨樹一格的另類表現方式，從歷史的脈絡來看他堪稱為英國當代藝術之父，與當今縱橫英倫藝壇的 YBA 有不可磨滅的關連性。從「開膛手傑克」給我們的視覺意象，到培根畫作中被屠夫半剖的牛隻、畸形蜷曲的人體風景與咆哮的教皇，到當今炙手可熱的藝術明星戴彌恩‧赫斯特浸泡在福馬林玻璃箱中的半剖牛、羊，與任蒼蠅飽餐的死牛頭，我們不

難嗅出此間的歷史脈絡與典故，歷史似乎藉著不同的變貌在不斷地「重寫」與上演相同的「劇碼」。而更重要的是這些現象背後所隱藏的巨大社會能量，正是二十世紀末英國 YBA 藝術狂潮背後的原動力，同時也是顛覆英國當代藝術的推手。

在此臥虎藏龍之地，東倫敦藝術家社區的集體意識，在地區藝術中心的推動下顯得更加抬頭。白禮拜堂美術館 (the Whitechapel Art Gallery) 在十九世紀末由聖猶太教堂的牧師巴內特 (Canon Samuel Barnett) 所成立，最早的初衷為希望能將高水準的西區藝術也引進給東區人民，在 1890 年代巴內特已經自行籌辦一些藝術展。白禮拜堂美術館正式成立於 1901 年，坐落於一座由湯森 (Charles Harrison Townsend) 所設計的「新藝術」(Art Nouveau) 建築，早在 1904 年白禮拜堂美術館即開始展出當地藝術家的作品。一世紀多以前的開幕第一檔展覽即包含了前拉斐爾畫派 (Pre-Raphaelite Brotherhood)、康士坦伯、霍加斯 (William Hogarth, 1697–1764) 與魯本斯 (Peter Paul Rubens, 1577–1640) 等歐洲與英國的大師，在第一檔展覽便出現超過二十萬人次的熱潮，為巴內特牧師的理想奠定了成功的基礎。

自此以後白禮拜堂美術館便不自限於社區美術館的格局，而致力於介紹來自世界各地如非洲、印度、亞洲及拉丁美洲等非西方主流藝術，甚至在開館的第二檔展覽所展出的就是題名為「中國生活與藝術」的特展，在當時國際化的程度可見一斑。另一個努力的方向便是不遺餘力地提供初出茅廬的年輕藝術家一個發表的空間，早期的畢卡索、美國抽象派大師羅斯科 (Mark Rothko, 1903–1970) 與波洛克 (Jackson Pollock, 1912–1956) 都受惠於此。場地不大的白禮拜堂美術館還是很多藝術史的見證者，例如我們在藝術史課本上常見到普普藝術的濫觴，便是來自於理查‧漢彌墩 (Richard Hamilton, 1922–) 在 1956 年為白禮拜堂美術館特展「這是明天」(This is Tomorrow) 所製作的普普拼貼【到底是什麼，使得今日的生活如此地不同，如此地吸引人？】(*Just What Is It That Makes Today's Home So Different, So Appealing?*)。直至今日，藝術史潮來潮往的劇碼仍然一幕幕不停地在此地上演！凡走過必留下痕跡，對於藝術愛好者與研究者來說，白禮拜堂美術館最重要的還不只是當代藝術展

覽，更重要的是它保存了一百多年來所有展覽的畫冊、文宣出版品、新聞報導、展覽影像紀錄等第一手資料，也是研究當代英國藝術發展歷程的重要史料。

經過將近一個世紀以來的努力，「白禮拜堂美術館」也由當初駭人聽聞的開膛手傑克命案現場搖身一變成為國際知名的當代藝術展場，與當地藝術家住民的精神中心。白禮拜堂美術館同時也是近年來所流行的「社區美術館」的最佳典範，從社區美術教育、藝術家駐地計畫、國際交流、學術研究、出版等計畫所涉及的範圍極廣，也是少數資源有限的社區型美術館躋身國際舞臺的特例。白禮拜堂的重要性相較於其他國家級的美術館毫不遜色，如果對於荒涼寂寥的東區街景提不起興趣，那到白禮拜堂美術館來朝聖是絕佳的選擇，這是一般觀光客不會造訪之處，但卻是你很可能與大師級藝術家擦身而過的藝術聖地。

▶漢彌敦，【到底是什麼，使得今日的生活如此地不同，如此地吸引人？】，1956，拼貼，26 × 25 cm，德國杜賓根美術館藏。

03 南華克 & 南岸中心

Southwark & South Bank Centre

到設計博物館體驗生活之美

告別了龍蛇雜處的東區，即將開始進入屬於倫敦歷史的核心地帶，首先察覺到的是古老年代的建築風格開始夾雜著現代風格的辦公大樓出現。我們開始進入南華克 (Southwark) 地區，從中古時期開始此區即為城市的邊陲地帶，不受城區（City 西堤區）的管轄，同時也是最受歡迎的非法娛樂區，酒館與劇場充斥街頭。倫敦有歷史以來的第一批劇院即在此區成立，包括莎士比亞圓形劇場 (Shakespeare's Globe) 在內。隨著兩岸不斷變化的建築秀，在左岸映入眼簾的是「設計博物館」(Design Museum)，它是世界上首座致力於二十與二十一世紀設計藝術的美術館，與西區的「維多利亞與亞伯特博物館」(V & A Museum) 正好一新一舊，建構出英國完整的工藝美術與設計史，提供愛好設計藝術的觀眾最佳的去處。

設計博物館對大多數的觀光客來說是比較陌生的，但其實對於一般大眾而言，設計藝術就在你我的生活之中，比遙不可及的藝術品更貼近我們。「設計博物館」建於 1989 年，除了包羅萬象的當代設計作品在此發表之外，此地也是當代英國及歐陸設計師向國際進軍的重要舞臺之一，設計博物館另外提供了設計資料庫，包含了設計師的作品等相關訊息可供查詢。設計博物館所典藏的是大量生產的日常用品中之經典設計，不同於其他美術館的收藏，

英國,這玩藝!

這裡的展品有可能跟你家客廳裡的一樣。尤其是在英國政府大力鼓吹創意產業的前提下，其重要性絕不亞於風起雲湧的英國當代藝術。在當今藝術與設計的分際逐漸模糊的情況下，此地的展覽也常有藝術家所設計的作品，當然也有設計名家所創作的當代藝術。在應用美術與設計逐漸重要的今天，設計博物館所肩負的不僅是典藏與展示的功能，同時也是英國當代設計教育中一個重要的資訊中心，致力於推展設計教育的新理念與技術。

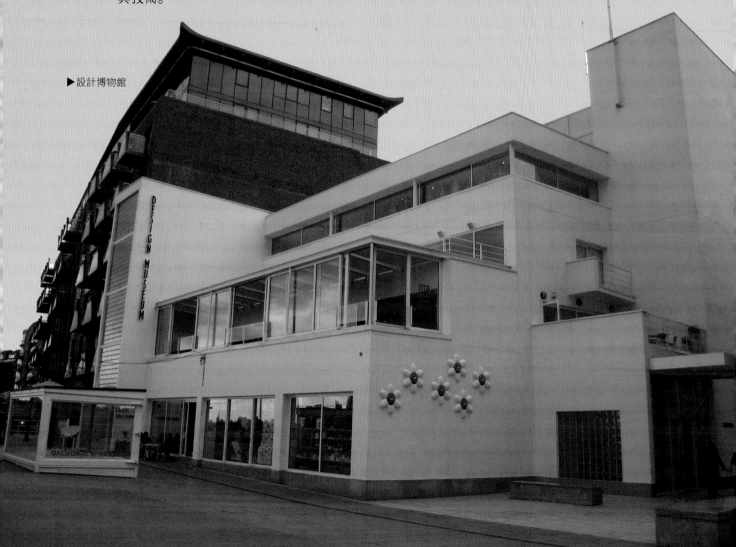

▶設計博物館

如果你愛逛美術館的紀念品店，到設計博物館準沒錯，為了不砸壞「設計」這塊大招牌，這裡的商品可都是經過精心設計的，小至文具用品大至家具擺設每一樣都物超所值，用最合理的價錢可以買到設計師的「真跡」，而非複製品。逛累了還可以到一樓的「藍圖咖啡」(Blueprint Café) 邊享受邊欣賞泰晤士河岸景致與壯麗的倫敦塔橋 (Tower Bridge)。逆流再北上，船隻一過設計博物館的不遠處，映入眼簾的便是最著名的倫敦塔橋，雄據於寬闊的泰晤士河上有如倫敦的水上城門，捍衛著倫敦城。同時也宣示著倫敦市區的進入與精華的起點。這座泰晤士河上最美的橋，不但是倫敦最著名的地標之一，它本身便是一座歷史與工業成就的博物館。藍白相間，裝飾精美的巨大雙塔聳立橋上，

▲設計博物館入口

▼設計博物館旁時髦的河岸公寓與咖啡座

無疑是泰晤士河上最具代表性的紀念碑。在緊鄰設計博物館的四周也同樣是時髦的河岸公寓，不過因為位處住商混合區，周邊的私人藝廊、手工藝品店、高級餐廳與酒吧林立，可說是廣義的「南岸中心」(South Bank Centre) 最下游的開端。自此地開始，泰晤士河南岸以「皇家節慶廳」(Royal Festival Hall) 為中心的一連串藝文設

英國,這玩藝！

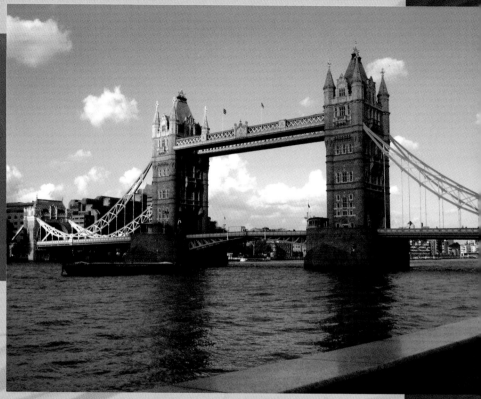

▼▶泰晤士河上最美的倫敦塔橋

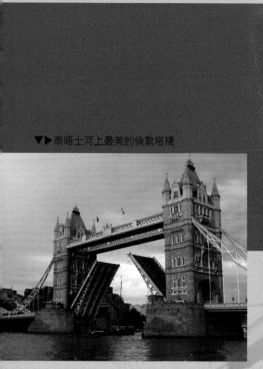

施，可說是倫敦文化風景的最精華地段。對於不喜歡走馬看花，或是想對英倫文化有更深入認識的旅客來說，沿著南岸往上游走是最佳的探索路徑。

千禧橋與聖保羅大教堂

繼續上溯泰晤士河，左岸上復古重建的莎士比亞圓形劇場正在上演著一齣齣讓英國文學引以為傲的莎士比亞劇本，坐在圓形劇場中，所有艱澀拗口的莎士比亞文學，突然間都顯得生活起來。這座位於南岸的小型劇場完全依照歷史上的藍圖重建，原始的建築材料再加上

忠於原始劇本的演出，讓人彷彿穿過時光隧道，回到過去，與莎士比亞肩並肩一同欣賞他的創作。這種新舊並陳的時光之旅是只有在倫敦才享受得到的特殊體驗。緊臨著莎士比亞圓形劇場的是千禧橋 (Millennium Bridge)，纖細而具現代感的千禧橋橫跨泰晤士河兩岸，在此一專供行人通行的細細長橋襯托之下，泰晤士河面顯得更遼闊。原本預計在 2000 年開放使用的千禧橋，在當初開放時因為設計結構上的錯誤，使得橋面晃動的幅度過大，行走於其上有如遭逢地震，經過重新調整與補強之後，2002 年又重新開放。開放之後果然沒有令人失望，目前堪稱是泰晤士河上最具人氣的人行步橋。

千禧橋除了具備建築工藝之美外，同時也兼具了交通上的實用功能，沿著千禧橋北邊所連結的是著名的聖保羅大教堂 (St. Paul's Cathedral)，透過空間的巧妙佈局以及在妥善的都市景觀規劃下，讓北岸的聖保羅教堂圓頂鶴立雞群成為街景的焦點。世界上多數人對聖保羅大教堂的第一印象可能是來自於 1981 年那一場查理王子與戴安娜王妃的世紀婚禮。然而聖保羅大教堂真正知名之處不僅在於建築，也在藝術成就之上。聖保羅大教堂的圓頂是世界上第二大的圓頂，僅次於羅馬的聖彼得大教堂。聖保羅大教堂的圓頂在十七世紀當時的設

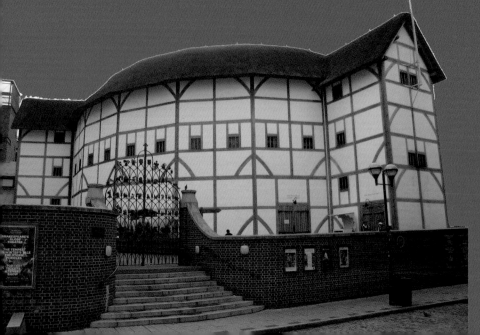

▲莎士比亞圓形劇場入口
◀復古重建的莎士比亞圓形劇場

英國，

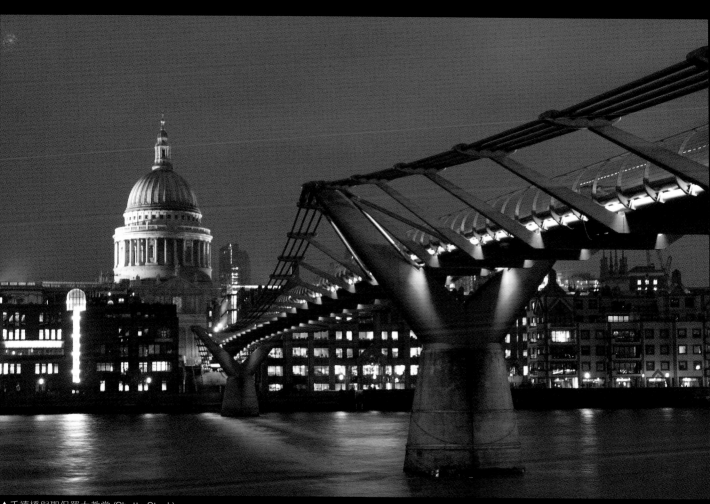

▲千禧橋與聖保羅大教堂 (ShutterStock)

計上是突破傳統的規劃，在建築師雷恩與保守派幾經爭議後最後妥協下的設計案。聖保羅大教堂的巨大圓頂直徑 33 公尺，最頂端離地面 111 公尺，由八根柱子支撐圓頂的重量，由於結構工程精巧複雜，總共花了 35 年才完工。

聖保羅大教堂除了建築之美外，雷恩也在 1690 至 1720 年間聘請藝術家為教堂進行室內裝修工程，巨大的圓頂是由桑希爾爵士用單色調所繪製的壁畫，壁畫的故事描述聖保羅的生平事蹟，在圓頂的耳語廊是欣賞圓頂壁畫的最佳位置。桑希爾爵士是當時著名的建築畫家，如聖保羅大教堂與舊皇家海軍學院的壁畫都是出自他的巨匠手筆。此外，在教堂內的聖壇、合唱席與主教座席上也可以見到吉本斯的雕塑作品。聖保羅教堂也是座名人祠，包括納爾遜將軍，威靈頓公爵及雷恩自己都長眠於此地，近代的名人如二次世界大戰的邱吉爾也長眠於此。除此之外，聖保羅大教堂的地窖還有許多名人紀念的身影，令人驚奇的是經典名片《阿拉伯的勞倫斯》主角的半身塑像，也靜默地站立在地下室的名人殿堂中，一時之間好萊塢式的英雄事蹟在此時此地如實地現身在你面前，讓人有種超現實的感覺。雷恩的兒子在他死後替他所寫的墓誌銘上寫著：

▶聖保羅大教堂巨大的圓頂已成為倫敦天際線最耀眼的標誌

如果你在找紀念碑，那就看看四周的一切吧！

由此可見聖保羅大教堂在這位巴洛克建築奇才心目中突出的代表性。

現代藝術紀念碑——泰德現代美術館

千禧橋的南岸通往的是剛啟用不久的當代藝術殿堂「泰德現代美術館」(Tate Modern)，而北岸則通往人類靈魂與宗教的殿堂「聖保羅大教堂」，兩座廟堂的隔岸遙對，頗值得玩味，也彷彿點出了當代藝術與人類精神生活之間的巧妙關聯。只不過如今上教堂的倫敦人愈來愈少了，而南岸泰德現代美術館開幕酒會在當代藝術推波助瀾之下，則成為一票難求，名流趨之若鶩的社交場合。如同聖保羅大教堂一般，泰德現代美術館此一高聳於南岸的英國當代藝術紀念碑，也成為

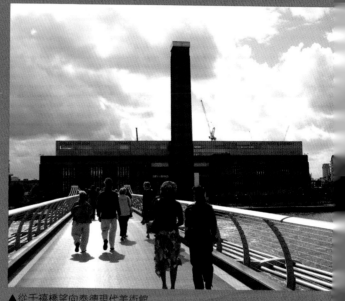

▲從千禧橋望向泰德現代美術館

倫敦旅客的必訪之地，在開館的短短兩年之內，躋身倫敦最熱門的觀光景點之一。

由千禧橋跨越泰晤士河，或由莎士比亞圓形劇場往上游走，面對的就是矗立在河岸旁的龐然巨物，簡潔的線條勾勒出暗沉的外表，像是讚頌工業時代的遺跡，若非是依稀可見的 Tate Modern 字眼，從外表上讓人完全無法聯想到是個美術館。下游附近的設計博物館有著明顯的現代主義風格，再上游一點的國家藝廊 (National Gallery) 也是鮮明的新古典建築，與其他多數外觀具有時代建築意義的英國美術館不同，泰德現代美術館活像是科幻片中從天而降的外星異物，與對岸遠處另一個外星建築——英國當代建築大師諾曼・佛斯特爵士 (Sir Norman Foster, 1935–) 的子彈型摩天樓（瑞士銀行總部大樓 London Gherkin）遙遙相望。

泰德現代美術館原本是一座廢棄的發電廠，在建築師、策展人與藝術家的共同規劃下，搖身一變成為如今最時髦的多功能藝術展演場地，亦是當今「舊建物改建」與「閒置空間再利用」的典範。在泰德現代美術館設立之前，倫敦可說是找不出一個像樣的大型國際級當代美術館，大部分致力於當代藝術的機構，如當代藝術中心 (ICA, Institute of Contemporary Arts)、皇家藝術學院 (Royal Academy of Arts)、海沃美術館 (Hayward Gallery)、白禮拜堂美術館，都面臨到展場過小，無法擁有自己的收藏，或者是面臨建築物老舊，不適合當代藝術作品如裝置藝術之展出的窘境。

▲子彈型的瑞士銀行總部大樓隔著泰晤士河與泰德現代美術館遙遙相望

第一次走進巨大的泰德現代美術館，迎面而來的是前所未見的巨大挑空與設計簡潔有力的採光玻璃，猛然一看還與教堂的設計有幾分神似，所不同的是建築師保留了原始電廠本身粗獷的結構與強調功能性的設計，讓人稱之為當代藝術的廟堂應該當之無愧，在足夠的空間條件之下，每件展出的當代藝術作品都能得到最佳的展示效果。泰德現代美術館的成立代表著英國當代藝術在 90 年代的大豐收，隨著 YBA 在國際上掀起的浪潮，英國順勢地將過去飽受漠視的英國當代藝術一舉推向國際舞臺。同時也將英國本土民眾對當代藝術的喜愛與認可帶到最高點。以泰德現代美術館的設計來談，我們可以看出她並不只是一個單純的藝術展場，也同時兼具了強大的教育與社交功能。

美術館除了巨大挑空的中庭別具特色之外，每一層樓寬敞的展場規劃圍繞著不同的主題，與其他世界美術館最大的差異，在於它不依照歷史年代為藝術品作分類，取而代之的觀念是將二十世紀乃至於當代的藝術品依照主題的特性作專區的展演，例如你可以欣賞到畢卡索對於人體的表現手法與當代藝術有何不同?在當今的錄影藝術中又有何不同的表現手法?相同的風景的詮釋中，由美國藝術家和歐洲藝術家來表達在觀念上又有何差異? 這種新型

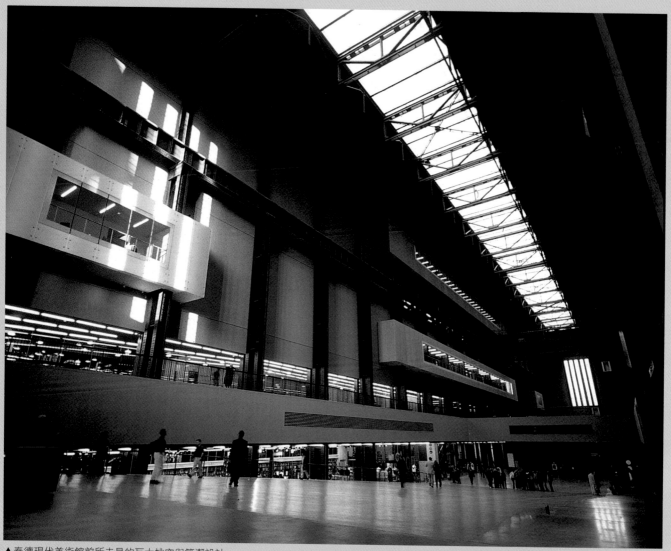

▲泰德現代美術館前所未見的巨大挑空與簡潔設計

03 南華克&南岸中心
Southwark & South Bank Centre

態的展示手法可說是歸功於英國當代對於文化研究的熱潮，與對所謂西方傳統藝術主流的反思的現象。走在泰德現代美術館中永遠提供你新的刺激。

免收費的泰德也不同於傳統美術館的靜默，因為盛名所致永遠是川流不息與摩肩接踵的人潮，比一般百貨公司還大的電扶梯上下不停地運送著人潮，跟在臺北搭乘捷運電扶梯的感覺相差不遠，再加上夜間展出的開放，將這個空間的功能發揮到極致。當然走累了，這裡也有歇腳的地方，不同於國內總是將美術館的餐飲放置在陰暗的角落，這裡的餐廳所坐落的是全館景觀最好的位置，面對著對岸的聖保羅大教堂，俯視著泰晤士河的兩岸，在這裡你可以好好地享用美術館套餐，同時將河岸兩旁最精華的天際線盡收眼底。以頂樓的高級餐廳與會員俱樂部的設計來看，就不僅只是提供食物的功能。絕佳的視野與精緻的餐點可說是遠遠突破販賣部的侷限，而向高級餐廳邁進，同時也將倫敦所謂「美術館餐廳」的熱潮帶上最高峰。泰德現代美術館在千禧年的啟用，為英國人民對當代藝術的癡狂開創了新的里程碑，曾幾何時門可羅雀的當代藝術展場，現在成為英國時尚名流的社交聚會場所，美術館內的咖啡廳也紛紛改裝成新潮高級的餐廳，一時之間美術館的功能不再只侷限於教育的功能，視覺藝術也一躍成為文化產業的新寵。

▼泰德現代美術館室內一景

▼由館內遠眺千禧橋及聖保羅大教堂

當然泰德現代美術館本身強大的教育功能與多元化的教育課程，才是支撐美術館營運的主幹。延續著過去其他泰德美術館的傳統，泰德現代美術館的教育課程豐富的程度，可不比任何一般的藝術學校差，巨大的美術館書店中收藏著所有市面上可以找得到的藝術圖書，一般的圖書館也無可比擬。從泰德美術館方過去兩年來大型展覽策劃的趨勢看來，教育性的考量有逐漸加重的比例。泰德的影響力正方興未艾，雖然在收藏當代藝術方面還有頗長的一段路要走，但隱約地我們已可以嗅出所謂的「泰德品味」。相信對當代藝術有興趣的訪客，尤其是對 90 年代英國 YBA 狂潮有興趣的拜訪者，到這「英國當代藝術的紀念碑」一遊絕對不會空手而歸。

文化主題樂園與海沃美術館

過了泰德現代美術館，在南岸延續的是一連串新建設的公共空間與小型手工藝品店的聚集區，在名為 OXO 塔碼頭 (OXO Tower Wharf) 的建築物中，群聚著藝術家的工作室與手工藝品店，這是沿河岸散步的好路線。遊客可以在此找到獨一無二、價廉物美的藝術品，腳力

▲由倫敦眼鳥瞰整個大倫敦 　　　　　　　　　　　　　　▲大排長龍的遊客等待搭乘倫敦眼

不夠好的人可以在「西班牙花園」稍事休息再繼續下一段的旅程。往前行便可在河左岸見
到以皇家節慶廳為中心的「南岸中心」建築群。這批在 50 與 60 年代相繼完工的藝文設施
有著共通而強烈的「現代主義建築」色彩，簡潔有力的線條與錯落有致的建築體在泰晤士
河南岸強烈地標示出獨特的文化地標，同時也為南岸的文化風景地圖增添了不少色彩，如
果稱之為「文化主題樂園」一點也不言過其實。

總計在這個中心地區的建築物由下游而上共有「皇家國家劇院」(Royal National Theatre)、
「國家電影院」(National Film Theatre)、「海沃美術館」、「皇家節慶廳」與「IMAX 電影院」。
當然還有緊鄰在旁的「倫敦眼」(London Eye)，已是倫敦當今最熱門的觀光景點，巨大的摩
天輪在每 30 分鐘一輪的行程中，讓你鳥瞰倫敦最精華的風景地圖。自 1951 年以來，總計
有六億人次的觀眾參與「南岸中心」的藝文活動與使用此地的設施，對英國整體藝術與文

英國，這玩藝！

▲海沃美術館

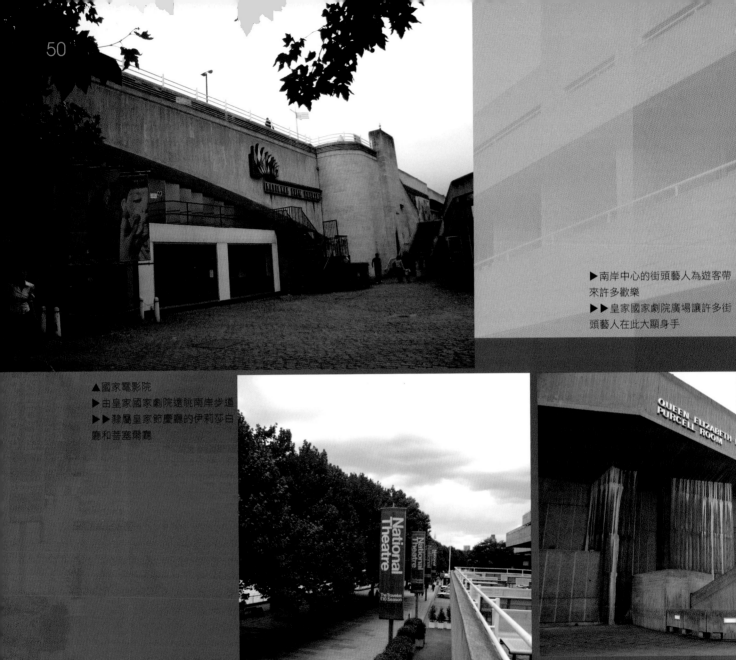

▶南岸中心的街頭藝人為遊客帶來許多歡樂
▶▶皇家國家劇院廣場讓許多街頭藝人在此大顯身手

▲國家電影院
▶由皇家國家劇院遠眺南岸步道
▶▶隸屬皇家節慶廳的伊莉莎白廳和普塞爾廳

化經驗的提升來說，貢獻不可謂不大。尤其是隨著千禧年建設，如泰德現代美術館、倫敦眼與千禧橋的陸續完工，整個南岸文化中心拓展的規模更顯得完善與宏大，成了除了文教之外又兼具觀光效益的文化園區。一般的觀光客如果時間真的有限，這個倫敦的「南岸」不亞於巴黎的「左岸」，是務必到此一遊的散步路徑。如果有多一點的時間，不管你是愛看戲的、愛電影的、愛音樂的、愛美術的還是愛看熱鬧的！在此，你都可以找到個人所屬的「主題館」，可以讓你花一下午或上午的時間盡情享受文化一日遊。

專供戲劇表演的「皇家國家劇院」，在 1776 年由「國家戲劇公司」(National Theatre Company) 搬入目前位於南岸的現址，總共有三座專供表演用的專業級劇院，1997 年再度整建之後，新增了可供露天展演的戲劇廣場。藏身於「皇家節慶廳」與「皇家國家劇

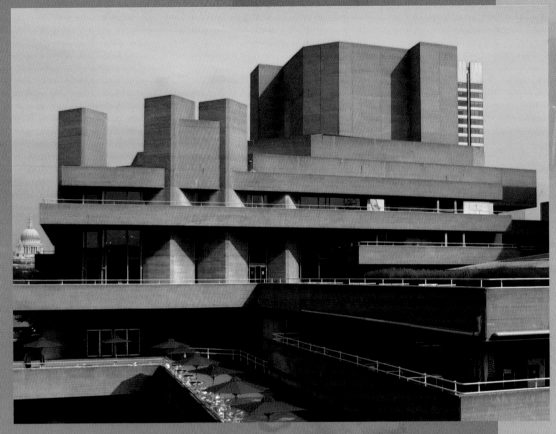

◀皇家國家劇院

院」之後的是「海沃美術館」，為倫敦大型當代藝術的重要展場，也是 60 年代建築的經典
代表。海沃美術館本身不收藏藝術品，在泰德現代美術館完工開幕以前可說是倫敦最大型
的當代藝術展場之一，尤其是針對國際性的大型當代藝術展來說，此地仍是個絕佳的選擇。
海沃美術館最顯著的地標便是館頂的霓虹塔，閃爍的霓虹在夜裡顯得格外明顯，這個塔本
身也是一件 1970 年代的動力藝術作品，隨著風向與壓力的刺激會不停地變換五彩不同的霓
虹燈色。再加上館體建築是倫敦碩果僅存的「野獸派建築」(Brutalist Architecture)，所以在
南岸建築群的外觀上顯得鶴立雞群。在 1968 年設館初期，還被當時大多數的保守倫敦人譏

英國,這玩藝!

評為醜陋的建築而無法接受，然而隨著時光的推移加上更多新建築的出現，倫敦人早已見怪不怪，慢慢地讓它成為歷史與生活中的一部分了。

海沃美術館主要的功能在於現代藝術的展示與教育推廣，規模與角色有一點類似臺北市立美術館，甚至於不太討喜的建築外觀也有異曲同工之妙。除此之外，海沃美術館還包含了很重要的英國藝術委員會典藏 (Arts Council Collection)，受英國藝術委員會的委託經營管理此一珍藏。此一收藏始於 1946 年，至今總共有超過一甲子的現代與當代英國藝術典藏品約

▼海沃美術館

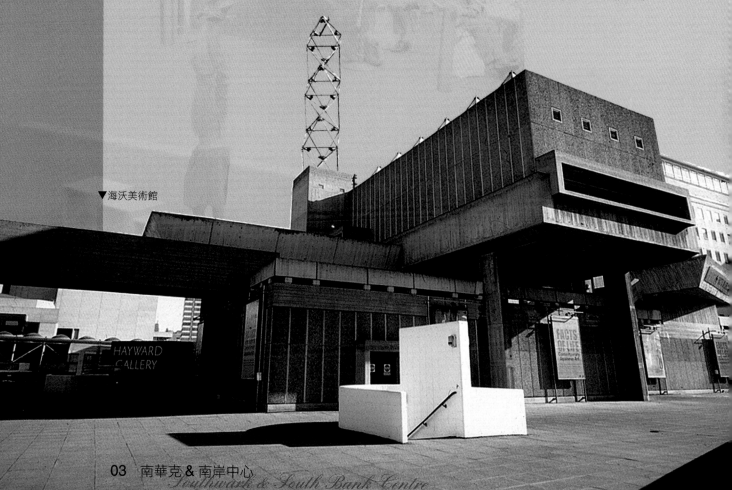

7500 件作品，提供給英國及世界各地的展場巡迴展出，大部分並不在海沃美術館內展示，同時也提供英國國內的公共建築做長期的出借展示。此一巡迴展的推廣，主要在於實踐近年來在英國頗為熱門的「無牆美術館」理念，將當代藝術拓展至各地，讓全民都有接觸當代藝術的機會，將藝術品融入日常生活中。這項政策不僅打破了海沃美術館本身硬體與地點上的限制，同時也促成藝術委員會與地方美術館、藝術中心、藝術村、圖書館甚至於社區間交流的機會，打造出一條活絡的藝術血脈。在幾年參訪英國各地的藝術空間的行程中，總是會與藝術委員會的典藏不期而遇，讓人不得不由衷地羨慕起英國豐富的藝術教育環境。

如果我們簡單將泰晤士河的兩岸歸類，可以說北岸呈現的是政經歷史據點的結合，而整個南岸所呈現的便可說是最完整的倫敦文化風景。除了致力於保存昔日的光榮與歷史之外，英國政府對當代文化的推展也不遺餘力，早在近年來令英國聲名大噪的「創意產業計畫」(Creative Industry) 之前，推動整體文化產業的雛型早在半個世紀前便誕生了。今日仍在急遽拓展中的「南岸中心」便是 50 年前所規劃的巨型文化計畫。50 多年以前，在戰火後殘存的倫敦展開了一連串的復原與建設計畫，南岸文化中心以「皇家節慶廳」為首的文化建設計畫自此展開。1951 年隨著大英博覽會 (The Festival of Britain) 完工啟用的「皇家節慶廳」被認可為國家一級重要建築物，同時也是英國戰後開放式現代建築的首例，以觀眾使用功能為導向的公眾建築史自此展開。

「皇家節慶廳」的原始設計是以人民的地方 (People's Place) 為號召，所以除了以音樂廳為主體設計之外，同時也融入多功能的開放式空間。如二樓大廳的設計，便結合了可供作音樂會或是視覺藝術展場的開放式空間，咖啡廳與酒吧圍繞著展場四周，成了倫敦市民閒暇聚會的最佳場地。除此之外表演藝術與教育性質的活動，也因時因地制宜地搭配合適的空間舉行，雖然主要的原始功能定位在國際級的音樂廳，但是以設計上的功能來看，「皇家節慶廳」本身便是完整的綜合藝文中心。利用文化與藝術的力量，讓飽受戰火摧殘的倫敦市

民能有個休養生息的機會。根據相同的需求與創意緊隨著皇家節慶廳的完工，周邊的「皇家國家劇院」、「海沃美術館」及「國家電影院」的陸續完工，使得「南岸中心」成了名副其實的綜合文化藝術園區。為了紀念「南岸中心」及「皇家節慶廳」50 歲的生日，英國政府自 2001 年起開始了一連串的改建計畫，期望將二十一世紀的「南岸中心」創造成一個屬於觀眾、藝術家與旅客所共同擁有的設施與共同編織的夢想。以「皇家節慶廳」的改建工程為例，主要目的是回歸建築師的原始構想，修正過去 50 年來逐漸消逝的建築特色，重新塑造出更具開放性及透明性的結構設計與使用環境，升級現有的科技硬體設施，及改善殘障人士使用設備，創造更友善的與更具吸引力的文化環境。

▼黃昏時分的「皇家節慶廳」（廖瑩芝攝）

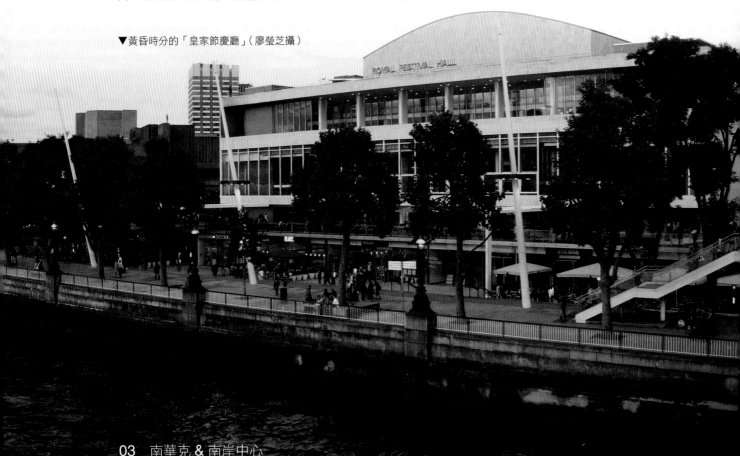

舉足輕重的沙奇藝廊

隨著緩緩前進的隊伍登上世界上最大的摩天輪「倫敦眼」——這個近年來倫敦市區最受歡迎的觀光景點，觀光客可以將視野一舉跨過泰晤士河流域，向南北兩端的大倫敦地區延伸。透過這個神奇的倫敦之眼，可以讓終日穿梭游移在地下鐵間的倫敦人重新發現倫敦。通過最精彩的南岸中心與倫敦眼，緊鄰而來的是舊市政廳 (Country Hall)，現在為「倫敦水族館」(London Aquarium)、「達利世界」(Dali Universe) 與「沙奇藝廊」(Saatchi Gallery) 的展場，沿岸步道上散布著幾個達利的大型雕塑，遙遙與對岸左側相鄰不遠的「大笨鐘」(Big Ben) 相呼應，給熱鬧的河岸增添了幾分超現實的色彩。不過在舊市政廳建築中最重要的還是沙奇藝廊在市政廳的展出。這是特別闢給觀光客的展場，展出所謂「影響英國當代藝術的一百件作品」，1997 年「聳動」(Sensation) 大展的精華盡收其中，也是對於英國 YBA 風潮有興趣的人不可不去的地方。這裡展示的可都是沙奇收藏的精髓與真跡，所有當代英國藝術史書上的關鍵作品通通在此如實呈現在你的眼前，讓你不得不心甘情願地掏錢買票！

◀達利作品與倫敦眼

◀◀／◀◀◀達利作品與大笨鐘

▶由西敏橋看倫敦眼及倫敦水族館

英國，這玩藝！

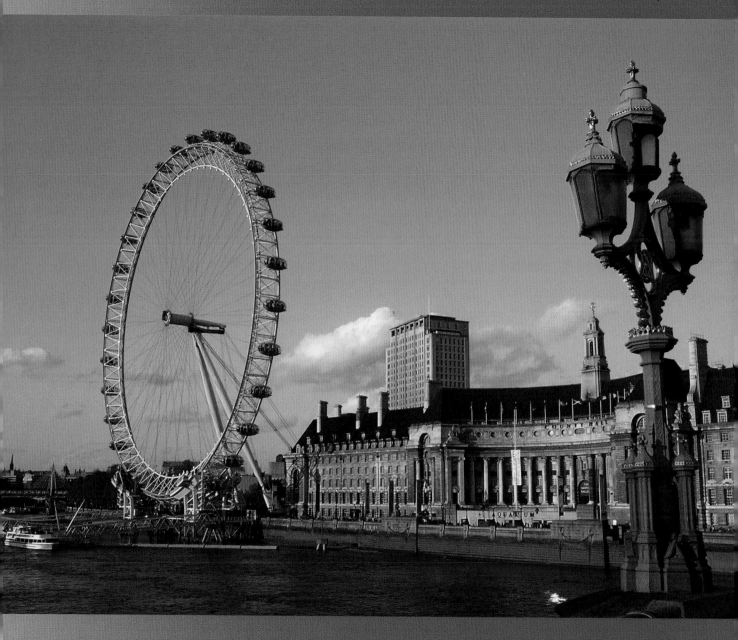

03 南華克 & 南岸中心

在泰德現代美術館設立之前，YBA 的風潮在 1997 年的「聳動」大展達到了高峰。開幕當時，一篇評論曾指出，這股創意與藝術熱潮是英國自 1960 年代的普普藝術風潮過後前所未有的。這個當初在「皇家藝術學院」的大展，至今仍然受邀在世界各地巡迴展出，並持續在歐陸及美國掀起不少的批評與爭議，無庸置疑地，這些批評與爭議也吸引更多外界對 YBA 現象的好奇目光。在這個大展中，除了藝術上的表現外，另外值得我們深究的是，其背後私人收藏家查爾斯‧沙奇 (Charles Saatchi, 1943–) 與 YBA 的關係，這一層關係間接造就了 90 年代的 YBA 風潮與催生了泰德現代美術館。另外相較之下，老舊的官方體制及觀念都沒有私人機構如沙奇藝廊般的靈活及機動，所以很自然地，一股向它借鏡的風潮，一時之間瀰漫了所有倫敦的當代藝術空間。直到現在泰德現代美術館的部分收藏，都還是來自沙奇的捐贈或是沙奇品味的延伸。沙奇的歷史價值，也許有待日後來評定，但是對今日的倫敦當代藝術的貢獻卻是無庸置疑的。

「聳動」這個展覽，基本上就是倫敦最有名的私人收藏家查爾斯‧沙奇與其沙奇藝廊的收藏展，可由此展覽的全銜看出端倪——"SENSATION—Young British Artists from the Saatchi Collection"。沙奇先生的私人收藏可以說是推動這股 YBA 風潮的背後舵手，由於他長期推廣當代藝術與收購當代藝術作品，已使其收藏直接或間接地形成當代藝術或是 YBA 的代名詞。沙奇成功的商業手腕，敏銳的頭腦加上獨到的品味，已成為新一代收藏家的表徵，也讓過去英國人引以為傲的商業藝廊及拍賣公司，如蘇富比等，相形失色。當然，拍賣公司、私人收藏或是私人藝廊的特質很難相提並論，但就支持當代藝術的角度而言，沙奇和其沙奇藝廊所採取的無寧是更積極主動的角色。從主動尋找有潛力的藝術家到收藏其作品，介紹以及推廣，使年輕藝術家在剛出道時，有另一種別於傳統畫廊及官方機構的選擇。企

▲赫斯特於沙奇藝廊展出的作品 "Spot Mir

Royal Academy of Arts

英國,這玩藝！

業化的沙奇藝廊理所當然地引發不少爭議，不過就整體而言，沙奇藝廊對英國當代藝術的推展功不可沒，甚至間接地刺激了泰德現代美術館的設立。

英國的 90 年代隨著好萊塢電影、美國電視頻道及速食文化的大舉入侵，呈現著對美國大眾文化愛恨情仇糾葛不清的局面，此種糾葛最直接的表現便是當今英國以 YBA 為代表而略帶美式品味的英國當代藝術。沒有過去美國「觀念藝術」與「普普藝術」為先導，英國的當代藝術可能沒有今天這般大破大立的局面。但反過來說，美式大眾文化的特性卻又是英國當代藝術所極力想掙脫而劃清界限的「絆腳石」。過去二十世紀後半期的藝術史基本上是由 85% 的「白種男性盎格魯薩克遜人」所建構成的藝術史，但整體來看英國的藝壇在 1990年代以前似乎是缺席了。從文化根源的角度來看，英、美兩國雖有著同文同種的血緣，但過去在藝術的品味上有著截然不同的表現。探究其原因可歸諸於英國社會整體上對冰冷的「現代主義」的反動，與戰後對英國社會主義制度的新考驗。英國人對傳統文化的執迷與保守在此可見一斑，直到後現代主義思潮的抬頭，「傳統」成為可以被重新書寫的文本並成為當代藝術大作文章的主體，倫敦的藝壇才如久旱逢甘霖般地重新對上英國人的胃口。

保守黨柴契爾夫人的執政，則是另一個讓英國社會重新擁抱視覺藝術的重要契機，她的親美政策與向資本主義靠攏的傾向雖然動搖了英國社會主義的根基，但從另一方面來看，資本市場在 80 年代所造成經濟蓬勃的假象，間接刺激了當代藝術收藏家的買氣與 YBA 的興起。但在此之前，經濟的蕭條與移民種族間的衝突所導致的社會不安感，則為間接壓抑視覺藝術發展的主因，不過就在 70 年代末期與 80 年代初期，潛藏在多元種族聚合而成的能量逐漸蘊積、成長，正在為 90 年代百花齊放的 YBA 現象做準備。沙奇藝廊的崛起與其對當代英國藝術的影響，應該是英國二十世紀藝術史中最重要的里程碑。

03　南華克 & 南岸中心

Royal Academy of Arts
Southwark & South Bank Centre

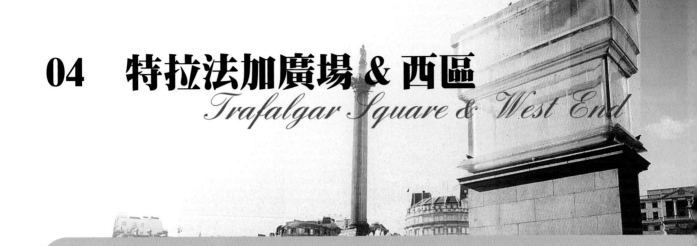

04　特拉法加廣場 & 西區
Trafalgar Square & West End

特拉法加廣場與國家藝廊

與南岸藝文中心隔著泰晤士河相望的是特拉法加廣場 (Trafalgar Square) 與國家藝廊 (National Gallery)。特拉法加廣場不僅是觀光客必到的景點，也是倫敦人心中的重要精神地標。千禧年的倒數計時在此、抗議入侵伊拉克在此、世足賽重要戰役的戶外螢幕在此、聆聽爭辦 2012 奧運會的結果也在此，成千上萬的民眾曾經在此相擁或哭泣，在英國民族英雄納爾遜將軍的英靈鎮守之下，這片和平鴿飛舞的廣場是許多倫敦過客最美好的回憶。特拉法加廣場之名源自於紀念納爾遜將軍重創拿破崙法西聯合艦隊的「特拉法加戰役」，納爾遜將軍雖然使英國在此役後奠定了海上霸主的地位，不過他也在此役中英勇陣亡。為了紀念這位民族英雄，建築師 George Ledwell Taylor 建議將原名為「威廉四世廣場」(the King's Mews) 的地標改名為「特拉法加廣場」。1843 年納爾遜紀念碑被立於廣場上，在高達 52 公尺的花崗岩柱上站立著 5 公尺高的納爾遜肖像，岩柱底座由四隻巨大的銅獅子護衛著。

◀納爾遜將軍雕像

英國，這玩藝！

連接著特拉法加廣場的北側是國家藝廊，隨著國家藝廊門前馬路的封閉，使得特拉法加廣場延伸與國家藝廊直接連成一氣，讓廣場更顯得恢弘壯闊。國家藝廊在設立當初就定位為全民藝廊，從選定在特拉法加廣場（原威廉四世廣場）這個位置上即可一見端倪，坐落在倫敦市區繁忙的交會點上，讓西區的上流階層可以坐車前來，而東區的勞工階級只要步行便可以到達的交通要道上。這座免參觀費用的巨作典藏館成了倫敦市民美術教育的基石，也是各階層藝術課程的絕佳課堂。早在 1824 年，喬治四世說服下議院向收藏家安格斯坦 (John Julius Angerstein, 1735–1823) 購買了 38 幅名畫，包括了提香、拉斐爾 (Raphael, 1483–1520)、林布蘭 (Rembrandt Harmenszoon van Rijn, 1606–1669) 和魯本斯等大師級作品，此批作品就成了最初的國家級收藏，當時暫時安置於收藏家的寓所中。後來為了收納日益增多的藏品以及品畫的人潮，議會決定建造專屬的國家藝廊，建築師威金斯 (William Wilkins, 1778–1839) 於 1832–1838 年間接受委託所設計的新古典型式建築，明顯的特徵為

▶國家藝廊與特拉法加廣場連成一氣

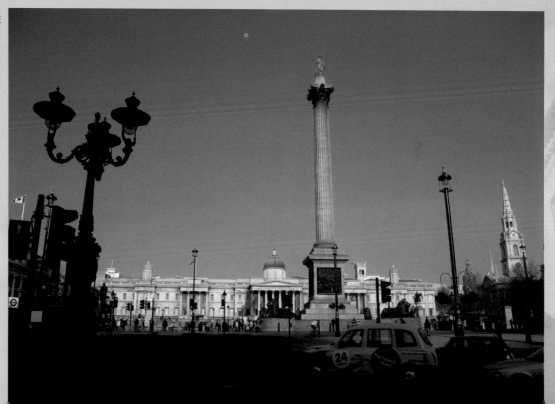

中間的圓頂及仿希臘式的柱廊。國家藝廊的館藏豐富共計超過 2200 幅作品，從十三世紀的喬托到二十世紀的畢卡索作品皆涵蓋其中，尤其在義大利與荷蘭的文藝復興初期作品，及十七世紀西班牙繪畫的收藏上特別豐富。

遊覽國家藝廊欣賞這 2000 多幅收藏必須要有絕佳的體力與耐力，花一整天的時間也不為過。走入迷宮式的展覽廳必須要先作一點計畫，在大門口東翼展示的是十八世紀到十九世紀末年 (1700-1900) 的典藏品，這一區最適合時間不多，又想一睹大師風采的觀光客，舉凡被英國大眾票選為最偉大英國畫作——泰納的【勇莽號的奮鬥】(*The Fighting Temeraire*) 及康士坦伯的【乾草車】(*The Hay Wain*)、梵谷的【向日葵】(*Sunflowers*)、塞尚的【浴女圖】(*Bathers*)、秀拉的【阿尼埃爾的浴場】(*Bathers at Asnières*)、莫內的【睡蓮】(*Water-Lilies*) 等膾炙人口的畫作，都活生生地呈現在你的面前，東翼的幾間展覽室在方寸之間就收納了這兩三百年來藝術史的最精華。如果可以花個一、兩小時細細品味這東廂的大作，絕對讓你大呼過癮

◀新古典型式的國家藝廊

▶國家藝廊正面入口仿希臘的柱廊

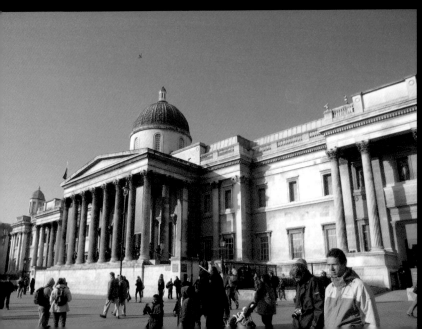

英國,這玩藝!

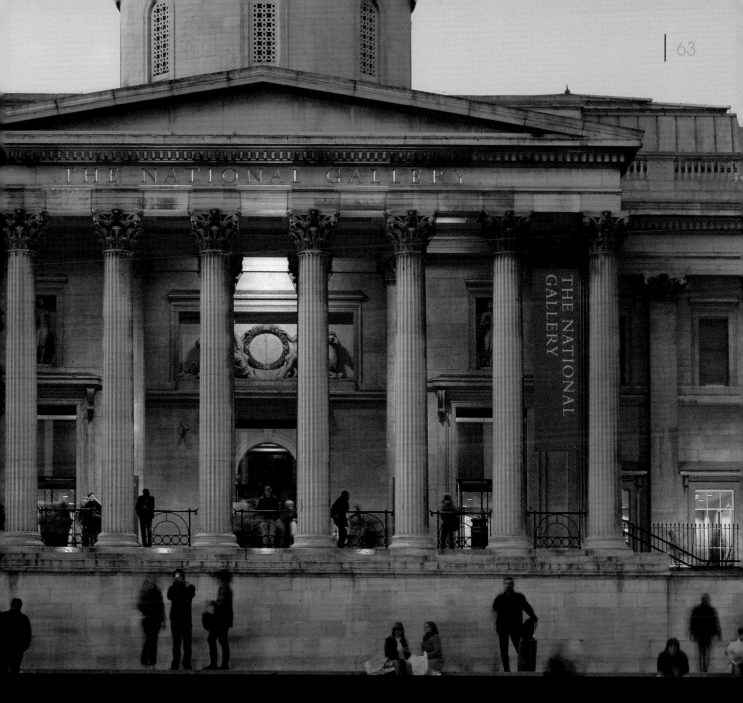

04 特拉法加廣場 & 西區
Trafalgar Square & West End

流連忘返。每次踏入國家藝廊時，除了熙來攘往的各國觀光客之外，為數最多的便是四散在各個角落正臨摹大師畫作的倫敦人，其中有小自幼稚園老至年過花甲的老翁，永遠都是一副不顧旁人的態度浸淫在藝術殿堂之中。每次目睹這一景象總是讓人由衷地羨慕起倫敦的藝術教育環境，比我們總是在印刷的小圖片上認識大師畫作的經驗好上了千百倍！

再往北廂走，所收藏的是十七世紀 (1600–1700) 的作品，收藏的有卡拉瓦喬 (Michelangelo Merisi da Caravaggio, 1571–1610) 的【以馬杵斯的晚餐】(*The Supper at Emmaus*)、洛漢

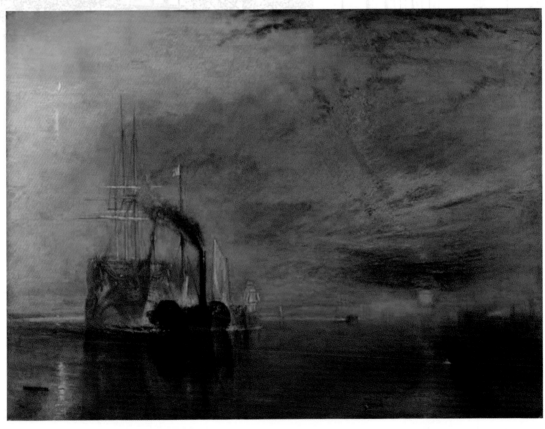

◀泰納，【勇莽號的奮鬥】，1838，油彩、畫布，90.7 × 121.6 cm，英國倫敦國家藝廊藏。

英國,這玩藝！

▲莫內，【睡蓮】，1916 後，油彩、畫布，200.7 × 426.7 cm，英國倫敦國家藝廊藏。
◀梵谷，【向日葵】，1888，油彩、畫布，92.1 × 73 cm，英國倫敦國家藝廊藏。

▲秀拉，【阿尼埃爾的浴場】，1884，油彩、畫布，201 × 300 cm，
英國倫敦國家藝廊藏。

▲塞尚，【浴女圖】，c.1894–1905，油彩、畫布，127.2 × 196.1 cm.,
英國倫敦國家藝廊藏。

（Claude Lorrain 或 Claude Gellée, c. 1604/5–1682）的【與聖者同行】(*Seaport with the Embarkation of Saint Ursula*)、魯本斯的【參孫和黛利拉】(*Samson and Delilah*)、林布蘭【34 歲的自畫像】(*Self Portrait at the Age of 34*)、維梅爾 (Johannes Vermeer, 1632–1675) 的【年輕女子站在鍵琴前】(*A Young Woman Standing at a Virginal*)、范·戴克 (Anthony Van Dyck, 1599–1641) 的【騎馬的查理一世】(*Equestrian Portrait of Charles I*) 等呈現巴洛克時期的繪畫風貌的大作。再往南回到西廂的部分，則是十六世紀的作品 (1500–1600)，文藝復興時代三傑的作品都可以在此看到。米開朗基羅 (Michelangelo Buonarroti, 1475–1564) 的【埋葬耶穌】(*The Entombment*)、達文西 (Leonardo da Vinci, 1452–1519) 的【岩洞中的聖母】(*The Virgin*

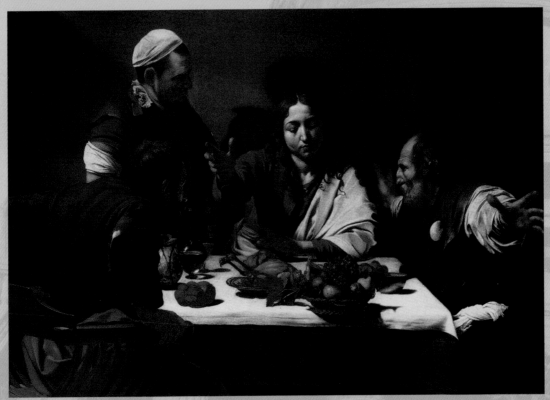

◀卡拉瓦喬，【以馬杵斯的晚餐】，1601，油彩、蛋彩、畫布，141 × 196.2 cm，英國倫敦國家藝廊藏。

英國, 這玩藝！

▲維梅爾,【年輕女子站在鍵琴前】, c. 1670–72, 油彩、畫布, 51.7 × 45.2 cm, 英國倫敦國家藝廊藏。

▶▶魯本斯,【參孫和黛利拉】c. 1609–10, 油彩、木板, 185 × 205 cm, 英國倫敦國家藝廊藏。

▶范・戴克,【騎馬的查理一世】, c. 1637–38, 油彩、畫布, 367 × 292.1 cm, 英國倫敦國家藝廊藏。

▲林布蘭,【34 歲的自畫像】, 1640, 油彩、畫布, 102 × 80 cm, 英國倫敦國家藝廊藏。

▲洛漢,【與聖者同行】, 1641, 油彩、畫布, 113 × 149 cm, 英國倫敦國家藝廊藏。

of the Rocks)，還有 2004 年最新購得的拉斐爾【粉紅色的聖母】(*The Madonna of the Pinks*)
藏身於西廂的各展覽廳中，有待觀眾去尋寶。在這一區不僅可以體驗到文藝復興時期的大
師風采，也可以細細品味這個西方視覺藝術的高峰，運用科學方法及透視法則在繪畫藝術
上，讓西方藝術在這 500 年來獨樹一格引領世界潮流。

最後，走過主要建築與側翼的連結走廊，來到於 1991 年增建完成的山斯伯里側翼，此區收藏
的是十三世紀到十五世紀末年 (1250–1500) 的作品，為後中古
時期與文藝復興早期的畫作，具代表性的有凡·艾克
(Jan van Eyck, c. 1395–1441) 的【阿諾菲尼的婚禮】
(*The Arnolfini Portrait*)、波提且利 (Sandro
Botticelli, c. 1445–1510) 的【維納斯與戰神】

▲拉斐爾,【粉紅色的聖母】,c. 1506–07,
油彩、紫杉木板, 27.9 × 22.4 cm, 英國
倫敦國家藝廊藏。

▲ 米開朗基羅,【埋葬耶穌】, c.
1500–01, 油彩、木板, 161.7 × 149.9
cm, 英國倫敦國家藝廊藏。

◀達文西,【岩洞中的聖母】, c. 1491–1508, 油彩、木板, 189.5 × 120 cm, 英國
倫敦國家藝廊藏。

英國，這玩藝！

(Venus and Mars)、烏切羅 (Paolo Uccello, c. 1397–1475) 的【聖羅馬諾之役】(The Battle of San Romano)、貝里尼 (Giovanni Bellini, c. 1430–1516) 的【羅列達諾總督畫像】(The Doge Leonardo Loredan)，以及大批的哥德風格畫作，襯以金色背景宗教氣息濃厚。在此區最特別的典藏是達文西的素描手稿【聖母、聖嬰和聖安妮及施洗約翰】(The Virgin and Child with Saint Anne and Saint John the Baptist)，因為手稿脆弱為防止光害，觀眾需要進入一個陰暗的展覽廳，才能見到達文西的真跡，這個過程頗讓人感覺神祕興奮，也成了參觀國家藝廊的重頭戲之一。

進入國家藝廊如同進入西方美術的門戶，遊歷國家藝廊彷彿親身體驗著一部活的美術史，過去只能在畫冊上呈現的小圖片轉化成數千幅的真跡待你細細品味，透過畫布上的筆觸，幾百年前的大師彷彿就站在你身旁，苦思著下一個落筆處；穿過畫框，我們又

▲達文西，【聖母、聖嬰和聖安妮及施洗約翰】，c.1499–1500，炭筆、粉筆、畫紙，141.5 × 104.6 cm，英國倫敦國家藝廊藏。

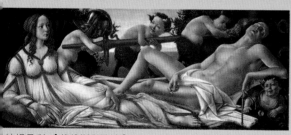

波提且利，【維納斯與戰神】，c. 1485，蛋彩、油彩、白楊木板，69.2 × 173.4 cm，英國倫敦國家藝廊藏。

貝里尼，【羅列達諾總督畫像】，1501–04，油彩、白楊木板，61.6 × 45.1 cm，英國倫敦國家藝廊藏。

▲烏切羅，【聖羅馬諾之役】，c. 1438–40，蛋彩、胡桃木油、亞麻子油、白楊木板，，181.6 × 320 cm，英國倫敦國家藝廊藏。

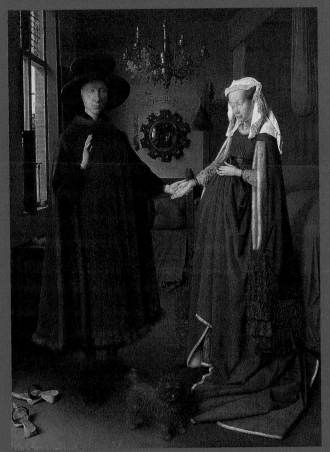

▲凡・艾克,【阿諾菲尼的婚禮】,1434,油彩、橡木板,82.2 × 60 cm,英國倫敦國家藝廊藏。

彷彿重回到過去畫作剛被完成的那一剎那時空,這個時空錯置的體驗比我們的現實更為真實。在離開國家藝廊之前,紀念品店內有幾可亂真的複製品供遊客選購,如果你還意猶未盡,這裡的文化創意商品在品質與創意上絕對包君滿意,也可讓你一解對大

▼泰納,【陽光中的天使】,1846,油彩、畫布,78.7 × 78.7cm,英國倫敦泰德英國美術館藏。

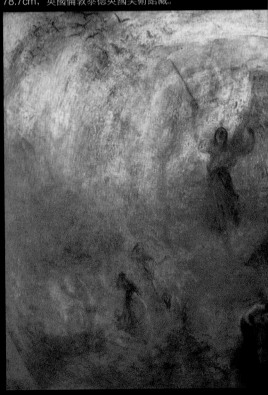

英國,這玩藝!

師畫作的相思之情，英國人可說是一點都不浪費老祖宗的文化資源，把文化創意產業的概念發揮到了極致！

泰德英國美術館

泰晤士河旅程的最後來到北岸磨坊堤岸 (Millbank) 的泰德美術館 (Tate Gallery)。建於1897 年的泰德早年名為「現代英國藝廊」(Gallery of Modern British Art)，為紀念最早捐贈藝術品及出資興建第一棟美術館建築的亨利・泰

▲泰德英國美術館

德爵士 (Sir Henry Tate, 1819–1899)，後來以泰德美術館聞名於世。在千禧年時為應付大量的館藏與泰德現代美術館的成立，正式更名為「泰德英國美術館」(Tate Britain)，以作為與其他四個分館的區隔。身為英國領導地位的美術館，泰德不僅著重於倫敦當代藝術的推展，同時也將觸角伸展到其他的地區，如泰德利物浦美術館 (Tate Liverpool) 與泰德聖艾維斯美術館 (Tate St Ives) 便是著重於社區特色的社區型美術館。

泰德英國美術館展出全世界最多的英國藝術作品收藏。你可以欣賞到橫跨 500 年的創作，包括著名的英國國寶級藝術家，由泰納、根茲博羅 (Thomas Gainsborough, 1727–1788)、康士坦伯、前拉斐爾畫派及威廉・布雷克 (William Blake, 1757–1827) 到大衛・霍克尼 (David Hockney, 1937–)、培根以及其他英國當代作品。在泰德英國美術館的展覽也是從 1600 年

開始依照不同的主題歸納，許多二十世紀以前的重要英國藝術作品盡現於此。

最豐富完整的泰納藏品在此展出，是愛好英國風景繪畫者必到之處，泰納透過水彩或油彩表達英國多變的天氣，其帶給觀者的震撼是無法透過畫冊或圖片能夠體會得到的。你可以花一整個下午的時間，光是浸淫在泰納天光水影的世界中，便使你流連忘返了。除此之外，這裡也收藏了不少另一位英國風景畫大師康士坦伯的作品，透過他的畫你可以了解到英國人所謂完美的鄉村景致──康士坦伯鄉村的樣貌為何，也是在本篇一開始所提及的東盎格里亞地區鄉村風貌。

而十九世紀的英國奇幻藝術家威廉‧布雷克的異想世界也等著你來探索，許多布雷克的水彩與素描真跡，想必為英國當紅的奇幻文學帶來不少視覺意象上的靈感來源。至於寫實的前拉斐爾畫派的許多名作，如米雷 (John Everett Millais, 1829–1896) 的【歐菲莉亞】(Ophelia)，亨

▲泰納，【諾漢城堡，日出】，c. 1845，油彩、畫布，90.8 × 121.9 cm，英國倫敦泰德英國美術館藏。

▲布雷克，【古巴比倫王】，1795–c.1805，水彩、紙，44.6 × 62 cm，英國倫敦泰德英國美術館藏。

▲亨特,【良心的覺醒】,1853,油彩、畫布,76.2 ×55.9 cm,英國倫敦泰德英國美術館藏。

▲修斯,【四月之愛】,1855–56,油彩、畫布,88.9 × 49.5 cm,英國倫敦泰德英國美術館藏。

▲米雷,【歐菲莉亞】,1851–52,油彩、畫布,76.2 × 111.8 cm,英國倫敦泰德英國美術館藏。

特 (William Holman Hunt, 1827–1910) 的【良心的覺醒】(The Awakening Conscience) 也吸引著眾人的目光。其他英國二十世紀的雕塑家,如赫沛沃斯 (Barbara Hepworth, 1903–1975) 與亨利‧摩爾也有代表性作品在此展出。橫跨 600 年的作品在館方的巧手經營下,讓這些藝術殿堂上的作品不再束之高閣,而是走入我們日常生活的主題中,作為我們情感的寫照。

目前領導泰德四個美術館發展的尼可拉斯‧塞羅塔爵士 (Sir Nicholas Serota, 1946–) 則是除了查爾斯‧沙奇以外英國當代藝術的另一位重要人物。他個人一手主導的「泰納獎」(Turner Prize) 是英國當代藝術的年度重要指標,也是吸引一般民眾熱情參與的藝術金像獎。塞羅塔爵士與沙奇品味間接主導了過去十幾年來英國當代藝術的發展,也無形中左右了YBA 藝術的品味,他們兩人當今影響力之大,讓人戲稱為「塞羅塔‧沙奇」品牌的當代藝術。

▶羅塞提，【女闇羅】，1874，油彩、畫布，125.1 × 61cm，英國倫敦泰德英國美術館藏。
▼羅塞提，【碧翠絲】，c. 1864~70，油彩、畫布，86.4 × 66 cm，英國倫敦泰德英國美術館藏。

英國,這玩藝！

在過去，典雅的泰納與亨利・摩爾也許才是英國人的最愛。不過，話說回來，當代 YBA 的藝術中，瘋狂但卻隱藏著內斂與理智的風格，不僅與英國人深沉的民族性有關，也與當今英國社會的沉悶壓力脫離不了關係，更與過去英國前衛藝術的發展有十足的歷史淵源。當今的英國社會，所呈現的雖然是一幅在勞工黨執政下一片欣欣向榮的景象，然而，傳統的社會階級制度卻是一個歷史的枷鎖，牢牢地緊握住英國經濟發展的咽喉，貧富不均的現象隨著工業的日漸蕭條、失業人口的增多而日益嚴重，政府邁向多元文化的社會政策，仍然掩蓋不住移民文化間的衝突與隨時有引爆可能的種族問題。就在這種沉重的社會壓力，與英國人長期鍾情於智性的衝突之中，促使英國青少年的次文化早已在社會底層蓬勃發展，由早期的龐克族，到現今最流行的搖頭族，在在都是英國次文化尋找出路及對外文化輸出的最佳典範。直到今日，倫敦蘇活區的超大型搖頭 PUB 一間開得比一間大，一時之間，儼然取代了大笨鐘、西敏寺與聖保羅大教堂，一轉成為新一代年輕觀光客最愛的朝聖地。在這些智性與慾望的衝突下，當代 YBA 的前衛風潮也許是最能具體展現此一次文化現象的代言人。

英國當代藝術的發展除了內部社會背景因素外，外在的影響有來自右邊歐陸歷史背景與哲學淵源的滋潤；左方橫越大西洋，有來自二十世紀新興藝術中心紐約的強大刺激，英國的當代藝術在過去十年來，可說是面臨著和所有東方國家的當代藝術有著同樣「文化認同」的問題。但是伴隨著 YBA 這批年輕生力軍的興起，倫敦藝壇在這十幾年來的表現可說是可圈可點。隨著千禧年泰德現代美術館的啟用，倫敦的美術史進入了一個新紀元，使得倫敦的當代藝術躍上了世界舞臺，也不再讓法國的龐畢度美術館專美於前。還記得泰德現代美術館在千禧年開館當週，倫敦的《泰晤士日報》破天荒的連續數日，以三、四版面前所未有的規模報導倫敦的當代藝術，這股熱潮，扶搖直上地將當代藝術推向了頂端。從倫敦市區的任何一個角度來看，這間坐落於泰晤士河南岸的老電廠改建的美術館，簡單的幾何造形建築加上高聳的煙囪改造成的巨塔，儼然就是前衛藝術的紀念碑。

海角樂園——泰德聖艾維斯美術館

泰德美術館除了為人所熟知的「英國美術館」與熱門的「現代美術館」外，在兩個著名的海港都有別具風味的分館，一個是曾經風光一時的工業大港利物浦 (Liverpool)，另一個則是西南角避暑聖地聖艾維斯 (St Ives)。這兩個小分館雖然在規模及收藏上遠不及遠在倫敦的「總部」，但在結合在地特色的巧思與藝術教育的意義上，比起老大哥來毫不遜色。在「無牆美術館」理念氛圍之下，這兩個分館與社區的緊密結合更令人動容，也更符合時代意義！

傳統上，英國西南角康沃爾 (Cornwall) 一直是個避暑的好去處，整個西南角的海岸線都是觀光休閒的重點，乘著盛夏的熱浪遠離暑季喧擾難耐的倫敦，夏日的倫敦就暫且讓觀光客占領，真正的倫敦人則四散逃去享受這短暫而彌足珍貴的陽光假期。在歷史上，康沃爾也是英國藝術家擷取靈感泉源與安身創作的好地方。自然的美景、質樸的民風與澄澈的光影讓整個康沃爾形成了一個天然的藝術村，所以至今我們都還能親身體驗英國國寶畫家泰納風景油畫中的壯闊景致與英國水彩畫中特有的光影變化，而在整個康沃爾地區中的聖艾維斯小漁港便是其中的神來之筆，也是英國最美的美術館藏身所在地。整個海港村落沿著深入大西洋兩面臨海的巨岩所築，建築物高低錯落有股九份山城的味道，但與煙雨濛濛的九

份所不同的是她特殊的水氣與光影，在一向溼冷灰暗的英格蘭島上交織出幾近南歐的風情與景致，尤其從泰德聖艾維斯分館頂樓的餐廳往下望，半個以上的島嶼盡入眼簾，白牆、黃瓦、藍天與侵蝕所有屋頂的苔蘚植物妝點，在整個巨幅玻璃的框飾下，點醒我們當下即置身圖畫中。

早在十九世紀末與二十世紀初，泰納、美國畫家惠斯勒 (James Abbott McNeill Whistler, 1834–1903)、英國畫家西克特 (Bernard Sickert, 1862–1932) 等都曾經在此留下作畫的足跡，到了 1930 年代則有女雕塑家芭芭拉·赫沛沃斯和她的丈夫抽象畫家班·尼克森 (Ben

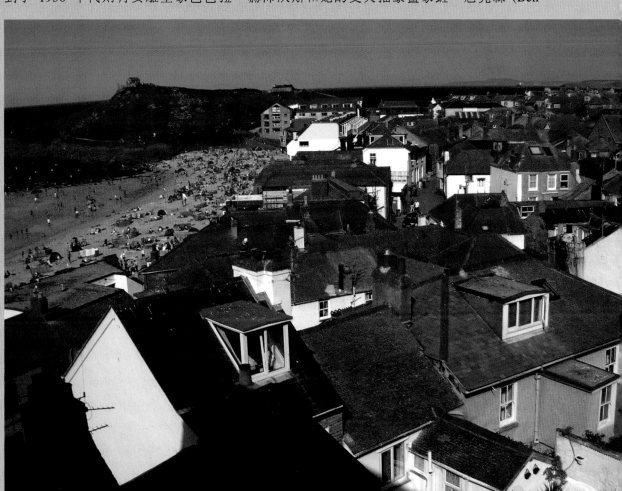

▶聖艾維斯
與海灘一景

Nicholson, 1894–1982)、結構主義雕塑家南・蓋博 (Naum Gabo, 1890–1977) 等早期抽象前衛藝術家在此定居。而在戰後興起以抽象派畫家為主的一批駐地藝術家與延續至今的第三代藝術家則直接促成了 1993 年泰德聖艾維斯分館的成立。聖艾維斯館的成立將這個原本已是著名的觀光點與國際級藝術村做了最完美的註解，畫龍點睛式地提醒人們聖艾維斯在藝術史上所占的地位，同時也更有計畫地將當代藝術帶入當地，融入當地的生活之中。此一當代藝術領土的擴張，加上原有的芭芭拉・赫沛沃斯雕塑美術館和為數不少的當地藝廊、藝術家工作室形成一個天然藝術聚落，走在聖艾維斯曲折蜿蜒的小巷道之中，除了眾多的觀光紀念品店外，便是大大小小風格不一的藝術家櫥窗兼工作室，置身其中彷彿是見證了活生生的藝術村。

在 1993 年正式開幕啟用的泰德聖艾維斯分館是由建築師艾得瑞・伊文 (Eldred Evans) 與大衛・秀夫 (David Shalev) 所聯手設計的，他們的構想源自於結合當地的自然環境與藝術家對自然與材質探索的熱情。美術館建築物外部的洗石子表面與圍繞在美術館旁的眾多漁人小屋系出同源，而館內潔淨純白與自然光源搭配恰到好處的展覽空間則營造出一股寧靜的氣息，讓觀眾得以細細品味館中的藝術品。美術館坐落於面北的海灘上，原址為舊煤氣工廠的所在，離海岸漲潮線只有不到 100 公尺之隔。從頂樓向東望可鳥瞰整個聖艾維斯高低起伏的街景與其後方的聖艾維斯港，連接到東方土地入海的盡頭，向西眺望則可瞥見守望聖艾維斯港的燈塔。美術館建築物的正面是一個圓柱型的結構，此一結構巧妙地結合美術館的玄關入口、圓形小劇場、無障礙空間坡道與半圓形面海的展覽迴廊。由圓形迴廊向外望出，整個沙灘盡收眼底，海平面無止境的向外延伸，海灘上盛夏戲浪數千人潮與寧靜的美術館展場形成強烈的對比，大片的落地玻璃阻絕了嘈雜嬉戲之聲，讓室外的波光片羽得以與館內寧靜卻生動的空間連成一氣。

整個美術館依傍丘陵的山勢而建，共四層樓高，是個麻雀雖小五臟俱全的社區型美術館，整體美術館的設計規劃除了泰德一向不遺餘力的引介當代藝術，將當代藝術帶入社區居民

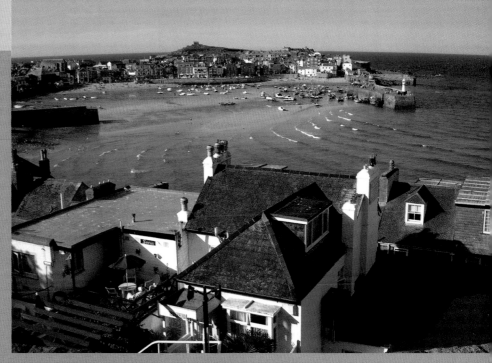

▲由迴廊向外望出整個沙灘盡收眼底

◀泰德聖艾維斯分館

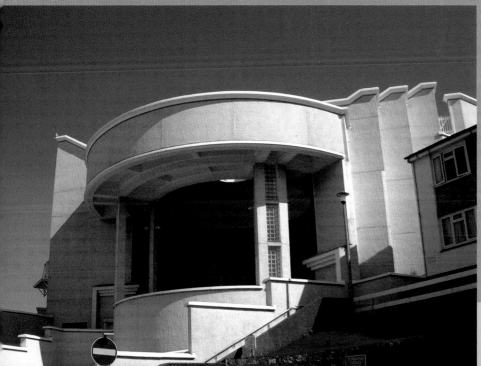

生活之外，社區美術教育與社區藝術史料的研究與保存也是此館的特色之一。除將原本收藏於倫敦泰德的藝術家作品回歸到聖艾維斯的典藏外，館中藝術教育部門占了很大的空間，並扮演了此館中主導的地位。如同英國各地的社區美術館，泰德聖艾維斯靜靜地扮演著地方上舉足輕重的角色。聖艾維斯對大多數的英國觀光客來說是個陌生而神祕的地方，綜合著墾丁南灣的沙灘，淡水老街的市集碼頭與九份山城的藝術家聚落，讓人驚豔地懷疑她的真實存在？要揭開這個最美麗美術館的神祕面紗，就只有親自走一趟眼見為憑了！

自 1980 年以來，泰德聖艾維斯還肩負起管理芭芭拉‧赫沛沃斯美術館與雕塑庭園 (Barbara Hepworth Museum & Sculpture Garden) 的重責大任，也讓泰德美術館對在地藝術的經營更深入一層。芭芭拉自 1949 年開始即定居於聖艾維斯，直到 1975 年辭世為止，在此創造出許多膾炙人口的雕塑作品，也為英國抽象雕塑史寫下新頁。除了工作室依照芭芭拉的遺願變成赫沛沃斯美術館供大眾參觀外，芭芭拉親手打造的亞熱帶風情花園也一併開放。有芭芭拉作品散布其間的雕塑花園不僅只是裝飾的功能，更重要的是它體現了芭芭拉創作的歷程。伴隨著芭芭拉美術館所典藏的素描、繪畫與其他重要文件，加上室外雕塑花園所營造的情境，觀眾很容易與芭芭拉感同身受，進一步沉浸在抽象雕塑的世界中。

海洋藝術城——泰德利物浦美術館

對大部分的東方人來說，對英國中部大港利物浦的唯一印象來自「披頭四」，許多觀光客不遠千里而來，只為了一睹這巨星發源地的風采。像大部分的英國大城一樣，利物浦有著光榮的過去與歷史。然而披頭四崛起之際，卻是這城市洗盡鉛華，逐漸走入塵封歷史的最後關鍵。利物浦的城市風貌隨著過去三百年來的角色演變而急劇變化，從過去的國際港到貿易中心，在十九世紀的極盛時期利物浦掌控著幾乎世界上一半以上的海上貿易。過去利物浦的財富來自於奴隸販售與海上貿易，而產自當地的煤礦與鹽成了與非洲、美洲及遠東貿易的最佳產品。今日的利物浦在海上貿易消退之後，雖然已經發展出了新興工業與風貌，

然而在新的文化風貌之中又不免保存著與過去息息相關的歷史印記。

就視覺藝術來說，利物浦的藝術發展得相當早。早在 1870 與 1880 年代安卓・巴克雷・沃克爵士 (Sir Andrew Barclay Walker, 1824–1893) 便在利物浦設立了沃克美術館 (Walker Art Gallery)。專門收藏與展示十五至十九世紀的藝術精品，儼然是個精簡版的國家藝廊，一百多年來沃克美術館對英格蘭北部的藝術紮根功不可沒。當代藝術的氣息在 90 年代時期又更上一層樓，自 1988 年泰德利物浦美術館開館以來，當代藝術便為這個貿易海城增添了幾許藝文風貌。自 90 年代以來，隨著英國當代藝術的風起雲湧，利物浦的廢工廠與船塢成了當代藝術家的最佳展演場與工作室，短短的十幾年間吸引了不少藝術家落腳此地，此一凝聚力使得利物浦儼然成為英格蘭北方的當代藝術中心。

泰德利物浦的成立要歸功於亨利・泰德爵士的捐贈，自從 1897 年泰德爵士將其收藏全數捐贈國家成立泰德美術館以來，泰德美術館一直位居英國藝術執牛耳的地位，肩負著反映英國當代藝術風貌的重任。然而在過去，除了倫敦市民外，其他地區的英國國民往往需千里跋涉才能目睹此一文化珍藏。直到泰德分館的陸續成立，才逐漸打破此一城鄉差距與文化

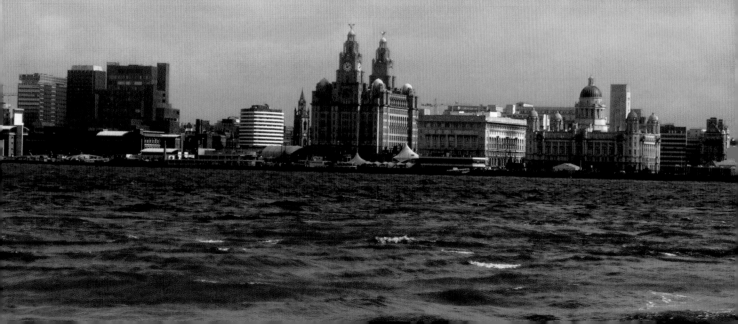

藩籬，泰德利物浦的成立將泰德的館史帶入一個新的紀元。此第一分館的成立與泰德爵士個人的出生背景密不可分，在 1832 年，時年 13 歲的泰德，便開始了他的企業家生涯。從一個小雜貨商起步，到了 1855 年他便有了六艘屬於自己的商船，自 1859 年他便開始經營屬於自己的製糖產業。不同於其他利物浦的貿易商，他以企業化的方式將貿易原料加工轉製成更高價的商品，成功的事業讓他開始對於藝術收藏感到興趣。泰德爵士個人對當代藝術收藏的興趣，奠定了日後泰德美術館成為當代英國藝術象徵的基石。

泰德利物浦美術館的成立是屬於整個亞伯特碼頭 (Albert Dock) 的重建計畫之一，此一計畫將總計 14 公頃的倉儲碼頭區改建成具有文化觀光特色的碼頭特區。除了泰德美術館之外，海事博物館緊鄰在側，還有熱門的披頭四故事紀念館，整個區域連同屬於亞伯特碼頭內的所有一級國家重要建築，完整地訴說利物浦的興衰與光榮歷史。美術館的改建工作由建築

▼利物浦沃克美術館

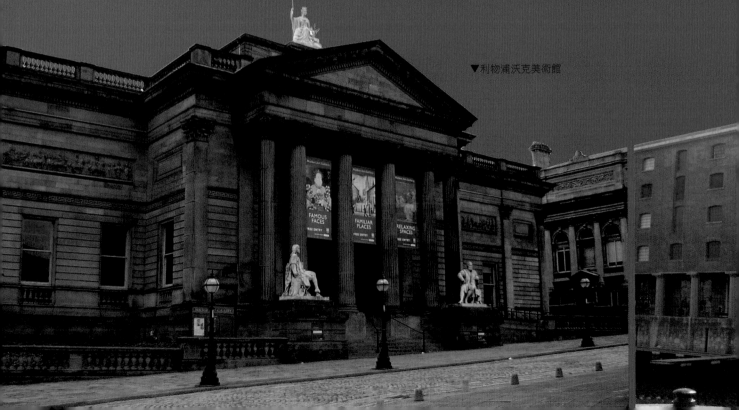

師詹姆士‧史特林 (James Stirling, 1926–1992) 負責，他巧妙地保存了大部分的原始建築元素，讓所有的遊客仍能一睹歷史的風采。例如微拱的天花板、鐵鑄屋頂、石板地與舊建物樸實無華的外觀幾乎全數保留。有別於時下一般流行的美術館設計，可說是當今舊建物改建美術館的先例，與日後其他泰德分館建館的經驗基礎。泰德利物浦的展覽可大致區分為兩類，選自倫敦泰德的二十世紀現代藝術館藏與當代藝術特別展覽。雖然為泰德美術館的一個分支機構，泰德利物浦本身在近年來也積極促成與世界各國美術機構的合作機會。在過去 10 年間與歐、美、韓國、日本的合作中，泰德利物浦逐漸建立起自己的風格。尤其是近年來積極籌辦的利物浦雙年展更讓利物浦與泰德利物浦美術館的知名度在世界上逐漸發光發熱！也使得泰德利物浦美術館成為英國境內唯一經常性舉辦國際性視覺藝術雙年展的場地。

▲▲泰德利物浦館走道

▲泰德利物浦館的成立屬於整個亞伯特碼頭的重建計畫之一

◀泰德利物浦美術館

多元並蓄的曼徹斯特美術館

緊臨利物浦的曼徹斯特 (Manchester)，除了是英國第二大城之外，也是英國視覺藝術在北方的一大據點。隨著工業革命的興衰，曼城見證了完整的英國工業發展史，並從羅馬時代的殖民地發展成為今日英格蘭最重要、最繁榮的城市之一，曼城以她所擁有的文化歷史資產為傲。以往人們對曼城的印象為一個沒落的工業城市，有著眾多的移民勞工人口，種族複雜多元文化並蓄可說是許多英國城市的縮影。為了擺脫沒落工業城的印象，體育與文化觀光產業成了再造曼徹斯特的一劑靈丹妙藥，貝克漢曾經效忠過的英國足球曼徹斯特聯隊便駐紮於此。此外，近年來曼城的城市改造計畫，使得曼城獲得城市重建典範的美名。例如帝國戰爭博物館北區分館 (Imperial War Museum North) 的開幕以及曼徹斯特美術館 (Manchester Art Gallery) 新館改建工程的完工，都是整體城市再造計畫的重頭戲。

以曼徹斯特美術館為例，曼城市政府投入了 3500 萬英鎊（合新臺幣約 17 億 5000 萬元）的經費進行為期四年的改造及增建，並於 1994 年舉辦國際性的競圖，吸引了全世界 165 個建築設計師團隊角逐這個空前的計畫，最後由麥可‧霍普金斯爵士 (Sir Michael Hopkins, 1935–) 取得競圖的優勝。在新設計理念的建構下，於 2002 年 5 月重新開幕的新館除了倍增了過去可用的空間外，也有不少創舉，例如互動式藝廊 (Clore

▼泰德利物浦美術館

▶曼徹斯特美
術館展覽空間

Courtesy of Manchester Art Gallery

Interactive Gallery) 結合當代藝術創作與設計人員的巧思，讓觀眾在互動遊戲中學習到一個
當代藝術作品的成型，與創意的演變過程，這是前所未見的當代藝術教育新創舉，頗值得
藝術教育者與美術館參考。此外，與地區和城市歷史緊密結合的城市藝廊區 (CIS
Manchester Gallery) 與工藝設計藝廊區 (Gallery of Crafts & Design) 也充分結合了地域性的
史料與視覺遺產，向觀眾完整呈現出一個獨具文化特色的城市史。

隨著新館區的擴建完工，曼徹斯特美術館進入了新的時代，也解決了自 1882 年開館以來空
間不足的問題。透過建築師麥可·霍普金斯爵士的巧思，在古典的建築外觀下，結合了當
代玻璃箱涵採光的手法，讓過去深藏在建築內部的歷史性空間重新展顯在世人面前，例如
早在 1838 年增購的圖書館劇場 (Athenaeum Theatre) 空間，便在這次的改建計畫中重見天
日。透過新舊建築語彙的相互辯證，曼城美術館在新的空間中得以拓展當代藝術的視野與

內涵，一方面向內探索更深層的在地歷史記憶，另一方面透過多元民族組成的社會結構，向外探索當代藝術的多元文化內涵，在新與舊藝術之間取得溝通的橋樑。這種融合新舊美術館的理念，在英國雖然不見得是首創，但在新拓建工程的加持之下，更讓這種著重文化脈絡的當代藝術精神理念突顯出來。空間不足原本是各地美術館的共通問題，在地方或是社區型美術館更顯得益發嚴重，而兼容傳統與當代藝術的呼聲更是不得不面對的情境，也許曼城美術館的想法與作法值得我們借鏡。

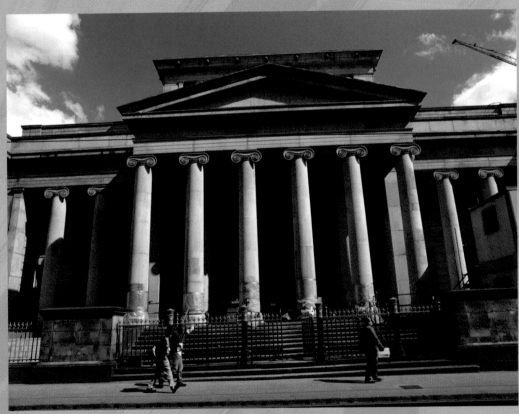

◀曼徹斯特美術館

Courtesy of Manchester Art Gallery

英國,這玩藝!

◀▲▼曼徹斯特美術館互動展式區
Courtesy of Manchester Art Gallery

05　英格蘭西部 & 北部
The West Country & The

旅程的終點
Goal of the journey

英國藝術的精彩處就如幽暗深邃的泰晤士河般永遠讓人探不著底，潮來潮往之間不斷地沖刷與更新著英倫藝術的文化版圖，蜿蜒橫切過倫敦市區的泰晤士河不僅是生命的泉源，更是文化的活水。兩岸的精華區實際上只涵蓋到倫敦精彩處的局部，更廣闊的倫敦文化地圖等待著每個人自己去探索。順著泰晤士河的潮流，我們所瀏覽的是最精華處的地標，然而每個地標背後的動人故事卻有賴每個人去細細咀嚼。對於想一窺英國文化的旅客來說，在泰晤士河岸散步可說是視覺藝術精華之中的精華處。

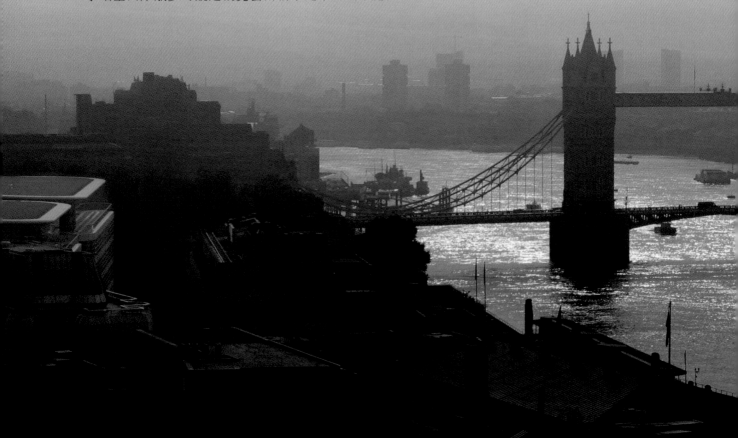

倫敦人總是自豪地說：「如果一個人厭倦了倫敦，他便厭倦了生命。」幾年來客居倫敦的生活經驗來說，此言絕不虛假。每個人對倫敦的印象也許有所不同，但總是由自己的主觀經驗出發，對倫敦由愛生恨的當然也有，不過大部分的人總是如倒吃甘蔗般，以身為倫敦人自豪。雖然在倫敦生活所付出的物質代價極高，但其相對所獲得的精神生活層次，卻是世界其他城市所罕有的豐富。倫敦之美猶如鑽石的不同切割面，各自獨立著反射出不同的光芒，每個人都可建構出他自己心目中的倫敦地圖，不管是金融中心、昔日的殖民帝國、文化霸權、當代藝術中心或者是戲劇王國。不管是過客或者是落腳的老倫敦，每個人都在倫敦追尋屬於自己心目中的人間四月天。

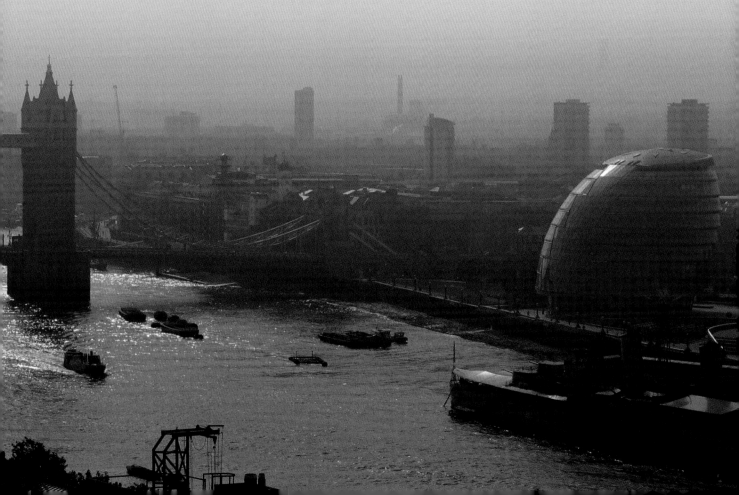

建築篇

陳世良／文・攝影

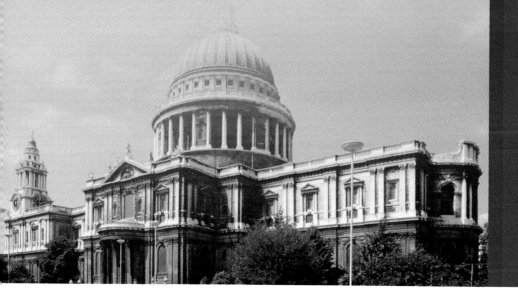

陳世良

1964 年生於臺北新店，英國倫敦建築學院 (AA) 研究所
歷史與理論碩士。樹德科技大學建築與古蹟維護系講師。
臺南社區大學「建築好好玩」課程講師。著有《建築就
像明信片》《上了建築旅行的癮》。

開　始
Starting

英國緊鄰著歐陸，卻有一海之隔，這讓歐洲主體文化在此有了不同的風貌。像是繞著圓心的外圍圓周，不同於圓心的不動定位，這裡有著一股夾雜在離心力與引力間的動能，不斷地活潑向前奔去。

英國的文明相較於整個歐洲，算是起步較晚的。一般而言，都把來自法國的征服者威廉一世 (William the Conqueror, c. 1028–1087) 登基為王，當成是整個民族正式的開端，而這時已經是西元 1066 年了。然而，這並不減損這個民族的志氣。讓人類文明足以大躍進的民主議會制度與工業革命，都說明這個不大的島國可以有非常驚人的能量，可以成就一番傲人的事業。

英國的建築也像英國這個民族性格，聰明機智、能言善道又飽含尊嚴。就歷史形式而言，歐陸帶來的直接影響是非常明顯明確的，如中世紀時的哥德風、宗教改革後的巴洛克、浪漫時期的新古典，就像英國人也是一代代移民自歐陸一般，所以英國處在歐洲文明的大系統下，並沒有太大的分別。但是，受影響後的英國人總能發展出屬於自己的獨有文化性格，例如對教育傳承的重視、對理性實證的要求、對基本人權的維護等，都讓這個民族國家走在時代的先端。當今流行於世的高科技建築風格，就是源自英國工業機械化的結果。在這些令人眼花撩亂、嘆為觀止的形式背後，都具有英國人特出的價值觀與世界觀。

英國，這玩藝！

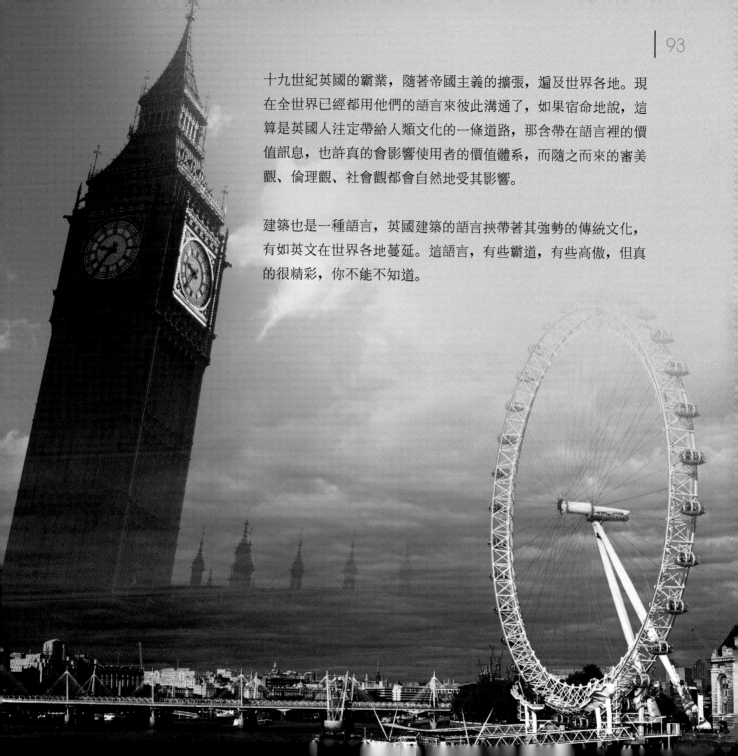

十九世紀英國的霸業，隨著帝國主義的擴張，遍及世界各地。現在全世界已經都用他們的語言來彼此溝通了，如果宿命地說，這算是英國人注定帶給人類文化的一條道路，那含帶在語言裡的價值訊息，也許真的會影響使用者的價值體系，而隨之而來的審美觀、倫理觀、社會觀都會自然地受其影響。

建築也是一種語言，英國建築的語言挾帶著其強勢的傳統文化，有如英文在世界各地蔓延。這語言，有些霸道，有些高傲，但真的很精彩，你不能不知道。

01 哥德大教堂
Gothic Cathedral

哥德大教堂是中世紀文明最鮮明的印記，是整個歐洲民族文化的總結。十九世紀建築理論家普金 (August Pugin, 1812–1852) 曾說：「建築的歷史就是人類文明的歷史。」中世紀基督教全面發展成熟，各個教區都在競相蓋大教堂，這好像區域間競賽的遊戲，成為一場標準的「全民建築運動」。

英國也不例外。從 1066 年征服者威廉取得英格蘭王位開始，一直到今天，英國的哥德教堂都還持續在興建中。儘管時代不一樣了，建築材料與技術也不同了，但這種英人傳統的空間形式依舊受到尊崇，彷彿這就是他們血液裡不變的 DNA，千年過去，依然光彩亮麗。英國哥德大教堂的歷史就是英國文明的歷史。

然而因為背景不同、民族差異，其發展也有全然不同的結果。英國的哥德大教堂呈現出一種有機性，那是一種容許自由擴展延伸的特色，這乃因為英國哥德大教堂的前身大都是修道院所致。結合出家人的修道院與服務一般民眾的教堂，成為像是一個社區般的建築群。

此外，根據建築史學家 Bruno Zevi (1918–2000) 的分析：英國人在安排哥德教堂空間的表現上，其實更具戲劇性，強調一種高度上的極尖聳與距離上的極深遠，這是英式哥德的「一

種令人精神激動的處理方式」。就形式的角度看，哥德教堂最重要的特徵就是「尖拱」，不同於羅馬時代的半圓拱，「尖拱」讓建築物不再受固定柱跨距的限制，同時也讓建築撐高許多。以義大利為首的西洋古典建築傳統中，「哥德」(Gothic) 乃蠻族之意，是非正統的形式，但在歷經各國各朝的興衰，哥德形式與古典形式已成為歐洲主流文化的兩大代表。然而，當人們在選擇神聖的空間形式時，想到的大都還是這種企圖參天的哥德風格。

來到哥德教堂裡，無須任何的宗教常識，自然就會受到情境的感染而精神騷動。

達倫大教堂 *Durham Cathedral 1093–1130*

這是哥德教堂發展中較早的「諾曼式」，風格上較為樸實厚重。大教堂建在威爾河 (River Wear) 畔的山崖上，地理位置相當特出，從河的對岸向上望去，是這個北英格蘭小鎮最迷人的風光。達倫 (Durham) 是英國最重要的三個大學城之一，其歷史之久遠，緊跟在牛津、劍橋之後。中世紀以來，達倫曾長期作為主教駐地，因此大教堂本身，除了具有建築史上的重要意義外，其宗教上的歷史地位更是高崇。

達倫大教堂雖然興建的年代久遠，卻仍保存得非常完善，可見當初建築的技術與經驗已經非

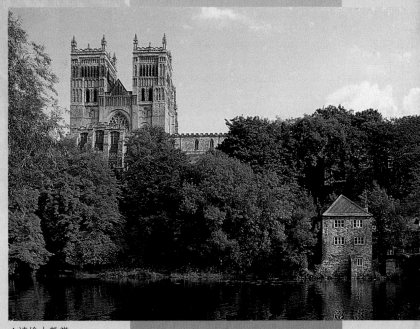

▲達倫大教堂

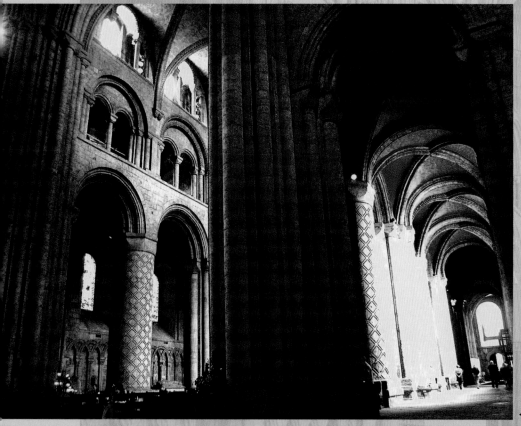

拱肋 (Rib)

哥德教堂建築形式中出現的一種結構元素。通常是由柱子延伸發散至整個屋頂的突出物，其作用類似橫樑。特別當其交織成網時，就更像是可以整片撐起屋頂的格子樑。

◀達倫大教堂內部大廳

常成熟，而它也是歐洲最早出現拱肋的案例之一。教堂大廳雖是典型仿羅馬式 (Romanesque) 風格，圓形完整的拱圈、簡單厚實的結構，但在明亮有層次的採光下，呈現出非常寧靜優美的空間質地。在一系列的圓柱與構柱交相排列下，形成一段迷人的律動感。於粗大的圓柱上，刻出一個個大型且不同式樣的幾何圖騰，在拱圈上出現類似鋸齒狀的圖紋，這讓教堂帶有如巫術般符碼的神祕性格。

英國，這玩藝！

林肯大教堂 *Lincoln Cathedral 1192–1280*

位於林肯郡首府，坐落在山丘上的大教堂，從四周一大片平原上看過去，遠遠就可瞧見其巍峨的身影，特別是那三座高聳方塔。論氣勢、論造形都可和出名的達倫大教堂平起平坐。英國近代評論家拉斯金 (John Ruskin, 1819–1900) 就曾說：這教堂是歐洲最精緻的建築。

大教堂的建造起於林肯的第一位主教修果 (Hugh of Avalon)，他是亨利二世從法國請來的。修果是教士也是建築師，英國的哥德教堂從他開啟了尖拱建築技術的新紀元後，這股式樣風潮在英倫逐漸散播苗壯，而成為英倫本土最重要的傳統形式。

教堂的大廳是早期英國哥德尖拱的代表作。三層樓式標準高挑立面，最上層有內外雙重牆身，讓建築感覺更精緻；中間樓廂盲層則以雙聯式拱圈銜接；自柱頭到聯式拱圈都以葉瓣為飾，加上在構柱上圍一圈深色波克大理石 (Purbeck marble) 造的附柱，讓平整的牆面布滿豐富的雕塑層次，營造出華美絕倫的內堂空間。

▶林肯大教堂

01 哥德大教堂 *Gothic Cathedral*

盲　層

哥德教堂中，高聳的本堂空間通常分為三層，相較於第一層與第三層都可以採光，第二層因位於結構處而無法採光。但為整體的視覺效果，還是把這個部位的壁面做成開窗之形式。有窗卻無光，就稱之為盲層，盲層就是指開盲窗的這個空間。

▲盲層就是這裡的樓廂

▲就是中間那層無光部分 (York Minster)

此外，這裡幾個大型亮眼的玫瑰花窗也是欣賞重點。哥德教堂中，玫瑰花窗是最美也最浪漫的一個設計元素。它具備大面採光的功能，同時也形成所有目光焦點。圓，是一個完整美滿的形狀，這讓充滿蠻夷放肆情調的哥德設計，發展出有趣且難得的背離。

◀玫瑰花窗是哥德教堂中最美的設計元素 (ShutterStock)

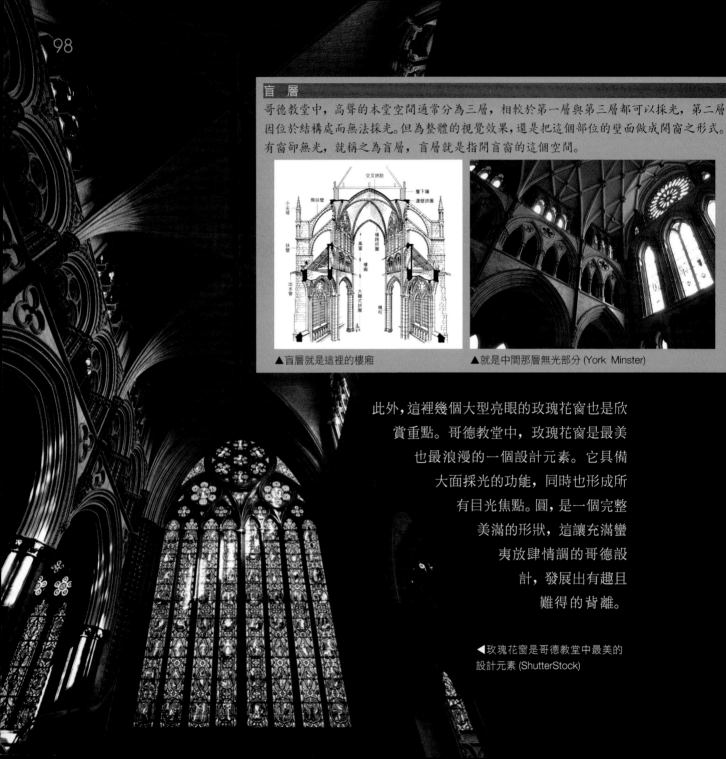

◀玫瑰花窗 (ShutterStock)

▶林肯大教堂正面 (ShutterStock)

索斯伯里大教堂 *Salisbury Cathedral 1220–65*

通常大教堂一蓋都要歷經幾百年，造形流行的變遷，一般很難讓建築有個統一的調性。而這座大教堂在非常短的時間內建造完成，是難得風格完整的哥德教堂。加上這裡從來不是皇族們或主教們的最愛，也沒什麼有名貴族葬於此，少了許多人事政治的紛爭，反而使這座教堂沒有太多干擾，卻有了從一而終的完整美感。

這座教堂最大的特色就是那隻猶要參天的天線尖塔。它是英國大教堂尖塔中最高者，全歐洲則排行第二。（第一是德國的烏姆 Ulm 大教堂，但這隻尖塔要到十九世紀末才蓋起來。）為了這超高的構造物，建築結構成為一項大挑戰。在室內大廳可以見到，尖塔底部為了加強支柱之間的抓力，設計了一個有上下交疊的拱圈，這獨特的建築元素是除了鄰郡的威爾斯大教堂外他地所沒有的，這當然也說明了為結構需要而追求創新是哥德建築最可貴的精神。

高塔可以一直屹立不搖地站了 700 年，不可不說是一項成就。然而，過程中也不是沒有努力，十七世紀巴洛克建築大師雷恩 (Christopher Wren, 1632–1723) 曾負起修整尖塔結構強度的大任，十九世紀折衷主義大師史考特 (George Gilbert Scott, 1811–1878) 又再度加強，儘管如此，近幾年又再度整修雷恩當初加上而現

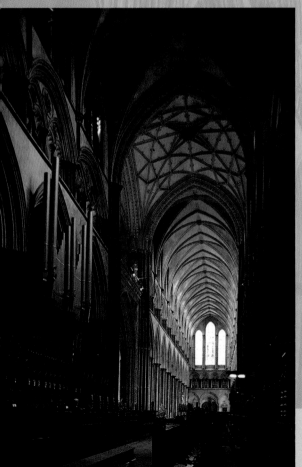

◀索斯伯里大教堂內部大廳

英國，這玩藝！

▶索斯伯里大教堂具有
英國最高的教堂鐘塔

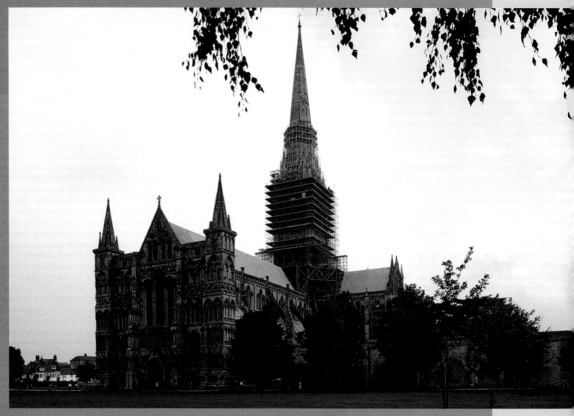

已生鏽的鐵件。這尖塔在設計時，原本沒有這樣尖聳，就為了使造形更具挑戰性，不但犧牲
了可以採光的天窗，又讓後代為了鞏固它的挺立而傷腦筋。到底當初這一決策是幸？是不幸？

此外，這座大教堂還有一個非常寧靜完整的修道院。修道院原本是為在教堂工作的修士所
設置的場所，如今大都開放供民眾參觀。對比於大教堂中的壯麗景象，修道院的表現要清
樸許多。特別是在迴廊 (Cloisters) 的部分，透過包圍封閉的方形遊廊空間，將世俗的世界隔
絕在外，只在內裡整理出乾淨清朗的草坪中庭，讓人在這方只剩天與地的空間中，感受無
比的心神寧靜。

01　哥德大教堂　*Gothic Cathedral*

▲索斯伯里大教堂的修道院透過包圍封閉的迴廊將世俗隔絕在外

埃克塞特大教堂 *Exeter Cathedral 1107–1350*

這棟建築比較看不出個大教堂的樣子，因為這裡沒有高塔或尖塔可供辨識，但這仍無損這座大教堂的價值。埃克塞特小鎮擁有古老的歷史，從羅馬時代就有修道院坐落於鎮中心，日耳曼人、薩克遜人也都留下過足跡。

沒有尖塔，是因為這兩座不高的塔樓，建造年代久遠，造形古樸幽雅，乃屬於諾曼式。教堂大廳主體則顯然晚了些時日，屬於裝飾式風格，但這卻是這教堂最迷人的場景。放眼大廳的室內，滿布全場的垂直線條，被誇張地雕浮出牆面。特別是衝上天花板的一束束拱肋，從壁面漸漸由小而大由簡而繁，最後在天空織理成網。而在每個突出的結構接點，都被雕成了不同的花紋，讓建築擁有更多可被細看的地方；只可惜被牽強地畫上了金箔，顯得做作。被架放在大廳中央、唱詩班前的管風琴，順著高大空間中的垂直線條，繼續重複這整場對天的歌詠。

英國，這玩藝！

雖然，教堂被統一的視覺元素所掌控著，但在規整的框架中，仍強調變換不同細部的可貴。例如，在教堂的窗櫺上，你是否注意到其細微精巧的活潑變化？哥德建築有別於古典形式的固定規則，讓這蠻邦的創意具有高度的自由性。

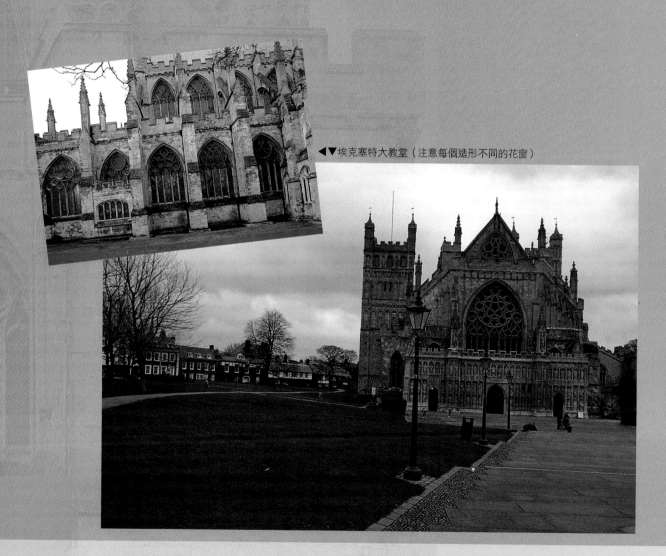

▼▼埃克塞特大教堂（注意每個造形不同的花窗）

01 哥德大教堂
Gothic Cathedral

伊麗大教堂 *Ely Cathedral 1083–15th century*

有別於其他大教堂的雄壯氣勢，這裡有的卻是比較屬於女性幽雅的氣質。原本這裡就是女修道院逐漸轉變而來，目前整個大教堂區域還包括了依然在運作中的修道院和學院。

每棟悠久的建築背後都有許多滄桑的歷史。建築空間是人類活動的場域，歷經多代的使用、變遷、耗損、再生都是必然。這座大教堂尤其可見歷史起伏的痕跡。不僅興建的建築形式隨時代轉變而並置的情形屢見不鮮，就連空間的配置也因為時代需要增減而讓新舊建築通通雜處一處。這樣歷經歲月洗禮後的奇異模樣，也不禁令人從內心惻隱動容。如果把這建築形容成一位身世複雜的女性，那她堅韌不屈的生命力就完全寫在身體上。

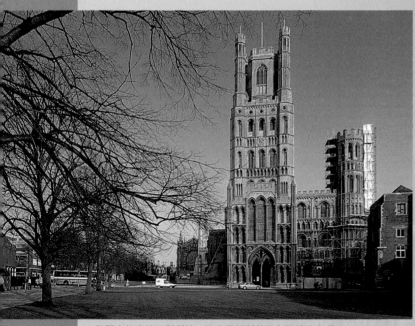

▲伊麗大教堂的不對稱性，讓人了解到其悠久複雜的身世。

不管從什麼角度看，伊麗都呈現出一種非對稱建築的樣態，這就是前面所述而造成的結果。不堅守一定的原則，隨時代需要修動自己的能力，這也是為何女性氣質會如此強烈的原因。特別是入口處，纖細精緻的大小兩座高塔，讓同樣是大教堂身分的伊麗，卻顯得委婉親人。

雖然親和，但仍有其獨特的性格。教堂中最令人屏息的空間，就屬大廳交叉部的採光高塔。這

英國，這玩藝！

▲伊麗大教堂中最令人屏息的空間就屬大廳交叉部的採光高塔

座八角形的塔是難得一見木製的高塔，運用大量的細拱肋與來自八隻柱生出的折版，撐起更高更細緻有如雨傘架的輕盈燈籠（雖然這個屋架至少要撐起 400 噸重的鉛和木頭）。因為建材的靈活運用，讓這個構造體呈現出與眾不同的魅力。

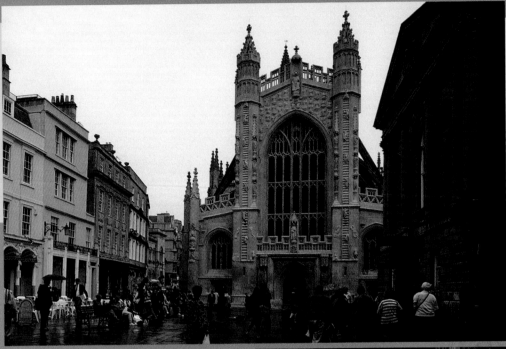

▲巴斯修道院

▶分支拱肋在天頂均勻散成一朵朵如傘的倒錐狀，細緻又壯觀。

巴斯修道院 *Bath Abbey 1499–1539*

巴斯的整座城被聯合國教科文組織 (UNESCO) 列為世界文化遺產之一，原因是它擁有舉世聞名的古羅馬溫泉，"Bath" 英文原意就是「洗澡」。除了露天的大浴場外，巴斯修道院的華美更是引人注目。

然而這修道院卻是幾經整建的。西元七世紀，這裡是薩克遜修道院 (Saxon Abbey)。後來英國第一位總主教聖奧古斯丁 (St. Augustine) 至此僧旅社區傳道，而使其在王室贊助下，成立了教區。但修道院建築卻在王族間的戰爭中搗毀。1107 年，由當時的巴斯主教重建了一座諾曼式教堂，同時也在周遭建立學校、醫院等公共設施，可惜繁榮的景象很快隨著建築的倒塌，也一起沒落了下來。1499 年主教奧立佛金 (Oliver King) 再次將之重建，而有了現今的模樣。修道院的式樣是晚期英國「垂直式」風格，也是一般人認為中古哥德教堂的最後典範。

這種風格最重要的特徵，也是在處理室內結構天花頂的部分。由地面構柱長上去的分支拱肋，最後在天頂的部分，均勻地散成一朵朵如傘的倒錐狀，撐起整片的大廳雲頂，細緻又壯觀。原本有角度的折版式結構，在此已轉為圓弧狀的曲線，這種轉變可說是英國本土在發展哥德建築技術的又一新里程碑。類似的例子有牛津大教堂 (Oxford Cathedral) 和西敏寺亨利七世禮拜堂 (Westminster Abbey 1503–12)，都另類地發展出精彩有垂柱的大廳頂棚。

▼西敏寺 900 周年郵票
▼▼西敏寺亨利七世禮拜堂

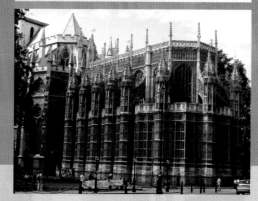

牛津大教堂 *Oxford Cathedral (Christ Church Cathedral) 1546*

由原本學校裡使用的小教堂變更而來的，雖然是英國大教堂中最小的一個，卻也是最獨特、最巧妙的一個。如雨傘節骨的拱肋，還誇張炫耀了一招結構「垂柱」，仿若中國木結構中，輕盈無重力的「垂花」一般。天堂的偉大美麗是一種相對的概念，不一定只有大空間才能表現，小建築有巧思，也能創造等值的效果。

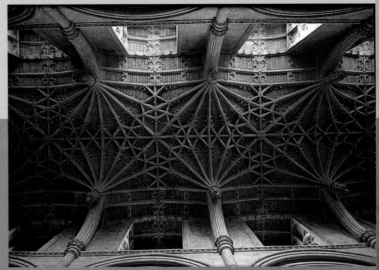

▲▲牛津大教堂如雨傘節骨的拱肋

▲牛津大教堂大廳上可以看見類似中國木建築的「垂柱」

英國,這玩藝!

楚羅大教堂 *Truro Cathedral 1880–1910*

不是所有的哥德大教堂都是在中古世紀時興建的。位於英格蘭最西南角的楚羅大教堂，在比賽興建大教堂的運動中，居然晚了五、六百年。這棟 1880 年才開工的建築，時值大英帝國最強盛的維多利亞女王統治時期，滿盈的財富讓這中世紀靠集體群力才能完成的建築形式，再次復活。只可惜建築設計完全依循英國哥德教堂的傳統，沒有真正的時代新意。所以最多只能說，哥德教堂的美都具備了……而已。

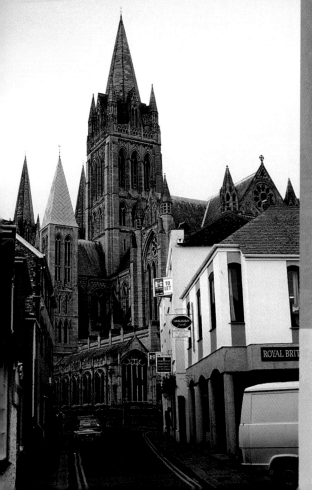

◀▲楚羅大教堂讓你完全認不出它才建一百多年而已。

遲來的藝術如果不能真正反映時代，那藝術本身的價值也會大打折扣。例如在利物浦的兩棟二十世紀大教堂，其一隸屬英國國教的利物浦大教堂 (Liverpool Cathedral 1904–1978)（建築師：Giles Gilbert Scott, 1880–1960) 採用哥德復興式 (Gothic Revival)，而在同一條街的另一座隸屬天主教的大都會大教堂 (Liverpool Metropolitan Cathedral 1933–1967)（建築師：Frederick Gibbert, 1908–1984) 則採用現代主義的幾何造形，其藝術的成就很明顯，後者要遠高於前者了。

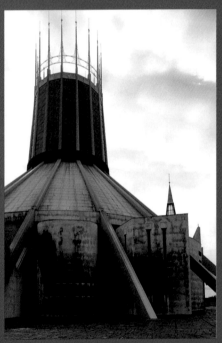

▲利物浦大教堂走復古路線
▶利物浦大都會大教堂走新的現代主義路線。

英國哥德建築主要風格分類

1. 諾曼式 (Norman, 1066–1200)：達倫大教堂
2. 早期英國式 (Early English, 1175–1270)：林肯大教堂、索斯伯里大教堂
3. 裝飾式 (Decorated, 1250–1370)：伊麗大教堂、埃克塞特大教堂
4. 垂直式 (Perpendicular, 1340–1550)：巴斯修道院、牛津大教堂

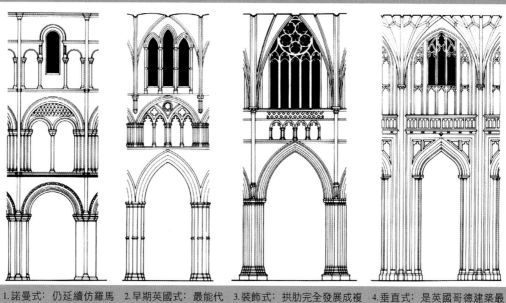

1. 諾曼式：仍延續仿羅馬式的建築傳統，拱圈依舊是完整的半圓形。

2. 早期英國式：最能代表哥德式建築的尖拱開始出現。且窗櫺的裝飾花紋越來越多。

3. 裝飾式：拱肋完全發展成複雜的網狀結構。開窗已由連續拱窗結合成一大片，且其中的窗框結構變得更為纖細。

4. 垂直式：是英國哥德建築最後發展出來的形式。有別於法國發展成火焰式的不規則窗櫺曲線，這裡反而更嚴整地排成一列的垂直線。

02 巴洛克與新古典主義
Baroque & Neoclassicism

十六世紀英國國王亨利八世，因婚姻問題與羅馬天主教教皇決裂，結果建立了英國國教。因此，如果說巴洛克建築的形式是源自羅馬天主教為鞏固歐洲基督教世界的領導地位，而開創的一種戲劇性誇張雄偉的建築風格，那在隔海對岸的大不列顛島上，因信仰的差異與權力的競爭，顯然根本不信這一套。當巴洛克風格在歐陸如火如荼的發展時，英國仍堅守自家的傳統，就算是伊麗莎白一世在位，英國國力強盛的黃金時代，普遍的建築依舊是哥德風格的天下。

一直到瓊斯 (Inigo Jones, 1573–1652) 開始帶動英國古典風格的新潮流，而雷恩爵士的倫敦聖保羅大教堂則是將英國建築帶進巴洛克時代的里程碑。緊跟著這股風潮的後繼者如霍克斯穆 (Nicholas Hawksmoor, 1661–1736)、阿其爾 (Thomas Archer, 1668–1743)、吉伯斯 (James Gibbs, 1682–1754) 都讓大不列顛島正式染上這來自歐陸最古早的流行。

英國的藝術史，喜歡用王朝或君王的名字命名藝術的風格。喬治亞時代 (Georgian 1714–1830) 也就是幾任名為喬治 (George) 的國王所統治的時代，幾位前述建築師自義大利所引入的巴洛克古典風格，逐漸演變成是喬治亞時代的流行。其實，相較於同一時代在義大利的巴洛克有相當大的落差，英國在整體表現上顯然要拘謹許多，原因除了是領頭建築師個人的偏愛，同時也反映了英國人民性格對熱情浪漫的形式非常不以為然所致。

英國,這玩藝！

到了攝政時期 (Regent 1811–37)，已經逐漸落地生根的英式古典風格，開始呈現屬於自己的高度意識。當歐陸新古典風格興起時，在地的建築師如約翰・索恩 (John Soane, 1753–1837) 已經可以站穩腳步，開創真正屬於自己的新古典風格了。

科芬園的聖保羅教堂 *St. Paul, Covent Garden, London 1631–38* / 建築師： *Inigo Jones*

科芬園是倫敦市裡最有藝術氣息的區域之一。這個在中世紀原本是貴族的公園，後來在瓊斯的設計下，成為倫敦最早的方形廣場。雖然規模不大，而且也不同於義大利廣場的浪漫形式，但這種方整規矩的都市空間，最早卻是源自羅馬時代。目前看到的科芬園廣場，有一大半是十九世紀時蓋的鑄鐵製蔬果市場。後來雜亂的市場搬走，現在則到處是精緻美妙的咖啡廳、藝廊與藝術家工作坊，而這都是 80 年代起逐漸改造的。

在教堂前這個僅剩的開放空間，隨時都可見街頭藝人的表演。總是圍滿了觀光人群，讓這古老的教堂立面，順理成章成為表演舞臺的美麗背景。

瓊斯取法古典精神的方式，是向更早期的羅馬帝國看齊，所以教堂呈現出一種古樸但仍架勢十足的風格。然而少見的木製三角楣，挑簷到有些誇張的地步，這是怎麼回事？瓊斯說過：「我們英國總該有最漂亮的農舍吧！」(You shall have the handsomest barn in England.)

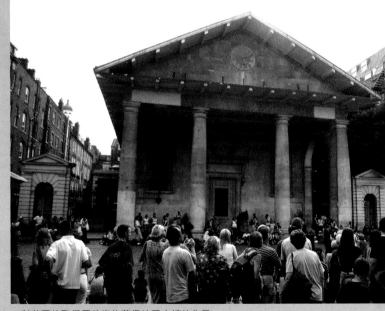

▲科芬園的聖保羅教堂依舊保持了古樸的作風

克里斯多夫・雷恩

聖保羅大教堂 St. Paul's Cathedral, London 1675–1711 / **建築師：** Christopher Wren

這座統攝了倫敦天際線的龐然大物，就是老市區內最重要的建築——聖保羅大教堂。相對於每一個英國郡區內最重要的大教堂，這是難得一個採用古典式樣的範例。

1666 年倫敦發生大火災，將原本是哥德風格的大教堂給完全燒毀。建築師雷恩說服皇室，採用在當時難得一見的古典風格，其中「大圓頂」是一種最重要的象徵，象徵一個偉大城市的誕生。就像布魯涅列斯基 (Filippo Brunelleschi, 1377–1446) 在 1420 年蓋了佛羅倫斯大教堂的圓頂，十六世紀末米開朗基羅完成了羅馬聖彼得大教堂的圓頂，雷恩清楚知道這倫敦新圓頂的歷史價值，將承載整個英國的榮耀。

▼聖保羅大教堂剖面圖，注意大圓頂的多層結構。

不過這座大教堂的設計並不順利，原本雷恩最理想的平面是一希臘十字形，但教會認為這樣的空間不適合宗教禮儀的進行。所以最後定案的，是比較傳統的拉丁十字形，也是英國哥德教堂普遍的空間形式。

雷恩面臨的問題其實遠比想像得大。(建築師不是

英國，這玩藝！

為自己的聲名在做作品集，而是透過設計專業服務業主。所以，也得在完成後使用後感覺夠好，才可獲聲名。）例如中央大圓頂的下方，原是由八個均等的圓拱圈所組成，但因高大的結構加重了整個構柱的斷面積，使得對角的拱要比縱橫向的拱窄小許多。為了掩人耳目，建築師又在斜向的拱下加入了一層的拱圈和陽臺，但這些對角拱與陽臺下的拱圈並不同心，視覺上也顯得不夠理順，當然就不免為人所詬病。

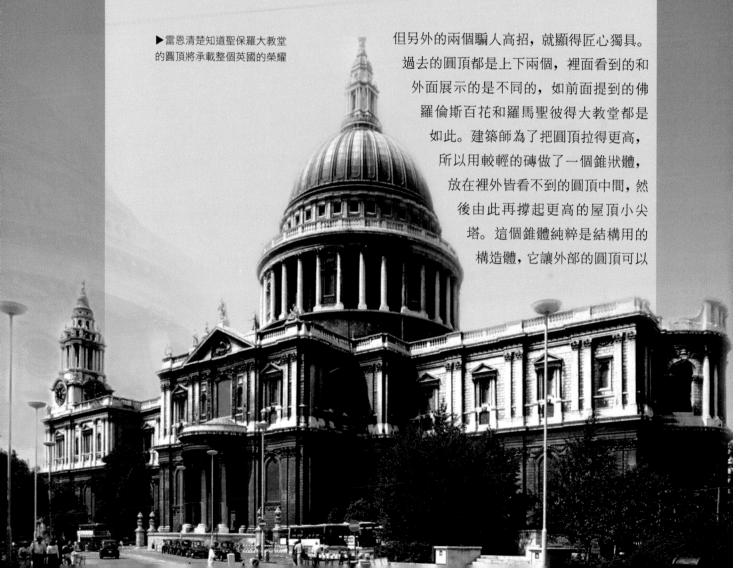

▶雷恩清楚知道聖保羅大教堂的圓頂將承載整個英國的榮耀

但另外的兩個騙人高招，就顯得匠心獨具。過去的圓頂都是上下兩個，裡面看到的和外面展示的是不同的，如前面提到的佛羅倫斯百花和羅馬聖彼得大教堂都是如此。建築師為了把圓頂拉得更高，所以用較輕的磚做了一個錐狀體，放在裡外皆看不到的圓頂中間，然後由此再撐起更高的屋頂小尖塔。這個錐體純粹是結構用的構造體，它讓外部的圓頂可以

用較為質輕的木材與鉛板來構成，彼此的機能分工了，讓結構與造形美觀分了家，各司其職。

還有，雷恩沿著大教堂周圍，立起一道兩層樓高的外牆。這外牆其實有一部分是假的，也就是說不是所有的建築體都有兩層的高度。因此，從外牆上可以看見許多類似開窗的部分，但卻沒有真正的窗。這樣的安排當然就是為了視覺的效果，除了讓整個建築體看起來更為高大壯碩，也將整個建築的量體單純化。作為一個巨大圓頂的基礎底座，這樣更為簡潔有力。

坐落在擁擠街巷的聖保羅大教堂，高聳的牆身更顯得氣勢驚人。內部的裝潢，表達了古典建築有比例秩序且處處規矩調和的美感。黃金馬賽克的壁面裝飾，讓教堂空間有了無比華麗貴重的質感。

倫敦是英國的心臟，聖保羅大教堂又是倫敦的核心。站在大圓頂下，人彷彿接通了整個大不列顛的所有歷史與空間，不禁地感動了起來。

另外，參觀這個大圓頂的過程是絕對值回票價的。爬到圓頂的下端時，這裡有一處環繞著整個教堂中央大廳的陽臺，向下可以看到整個大廳的壯觀平面，向上可以近看室內圓頂的華麗裝飾。再往上走，就必須穿越第二層磚造錐狀結構體，越向上走通道就越傾斜，因為越接近圓頂，空間就越倒向水平。在通過了不是給一般人經驗的空間後，最後來到圓頂的尖塔陽臺。超高的尺度，讓整個倫敦的視野在這一瞬間放到最大！

▶黃金馬賽克的壁面裝飾，讓教堂空間有了無比華麗貴重的質感。

▶▶聖保羅夜景

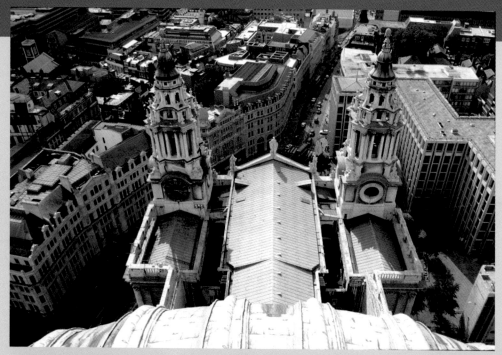

◀從聖保羅大教堂屋頂才會
察覺到外牆有些是假的

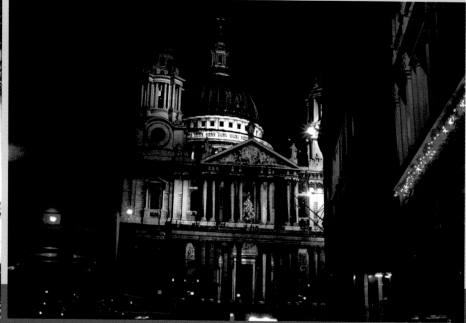

克里斯多夫・雷恩 *Christopher Wren, 1632–1723*

被印在英國最高幣值的五十鎊鈔票上，雷恩爵士帶著一頭巴洛克人共有的長鬈髮，神情自若儀態高貴。鈔票上還印著聖保羅大教堂的壯觀景象，及其理性又傳統的十字平面圖。身為溫莎主教長之子，從小就在皇室貴族的教育體制下成長，在牛津學院就讀時期，已展現其數學與科學的才華，甚至後來還成為天文學的教授，這可說是文藝復興精神的全人 (Universal Man) 典範。

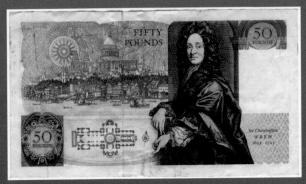

▲舊 50 英鎊鈔票

1665 年雷恩來到巴黎大旅行，學習到法國文藝復興的古典主義知識。從此影響了他的設計風格，也間接地帶動了英國的古典風潮。

◀牛津大學薛爾頓禮堂 (ShutterStock)

除了聖保羅大教堂，雷恩著名的設計還有牛津的薛爾頓禮堂 (Sheldonian Theater, Oxford 1669)、劍橋三一學院的圖書館 (Trinity College Library, Cambridge 1688)、倫敦格林威治的皇家海軍醫院 (Royal Naval Hospital, Greenwich 1702)。也因倫敦大火後有機會參與到不少教堂的重建計畫。

雷恩從小就沉浸在榮耀與正面的生活裡，然而從他完成過無數多樣的作品來看，他算是一個積極努力不沉醉成功的人。長命的他，不僅有機會親眼見到自己設計的龐然傑作，就算死後都讓人崇敬不已。連葬在聖保羅的雷恩，墓誌銘都如此光榮地寫著：如果你在尋找他的紀念碑，那就環顧這四周吧！

英國，看玩藝！

倫敦的巴洛克教堂

1711 年英國通過《國會法》(Parliamentary Act)，決定將稅收的錢拿來蓋一些新教堂，於是目前倫敦街頭許多頂著高聳尖塔的巴洛克建築，都是這時期的創作。

這些地區性教堂，其實規模都不大，空間的內容和機能也都單純。因為是由公家出資興建的，所以就有經費與教化需求的考量，所以基本上都維持一些簡單固定的模式：入口處有開放的柱列，其上則安置高聳的鐘塔尖頂，二者結合標示建築物的進出方向，同時強調其負有地標的特出身分。之後才進入真正的教堂大廳，因為儀式需要較寬闊的空間，所以大廳通常不高且為長條形。這樣一前一後，一高一矮，一細一寬，就是當時倫敦教堂的標準模樣。

霍克斯穆

倫敦基督教堂 *Christ Church, at Spitalfields, London 1714–29* / 建築師： *Nicholas Hawksmoor*

從倫敦利物浦街車站 (Liverpool Street Station) 東邊出來，走在 Bishopsgate 商業大街上，不小心就會撞見這教堂，它鶴立雞群又造形獨特地矗立在一條不起眼的路底。這樣的印象是無比深刻的，特別是對一個無事逛大街，又對城市景觀敏感的人（指我）。

霍克斯穆的設計都有這般強烈的獨創風格，雖然他所使用的建築語言是傳統的。特別是他設計的尖塔，也都具有獨一無二的造形。這棟教堂的尖塔與其說是古典風格，還不如說是來自哥德傳統更多。雖然全身上下都是古典的柱式與開窗，比例也都符合古典的規矩，但這強而有力的塔尖角度卻十足哥德。入口柱列與拱圈的搭配雖源自義大利的文藝復興，但其輕盈獨立又高聳的空間線條則是非常獨創的。

▲入口柱列與拱圈的搭配頗具獨創性

將哥德強調垂直線條的精神,並運用古典建築對比例的完美要求,霍克斯穆的設計透過獨有且自信的創意,讓表面是古典的巴洛克建築,卻充滿著英國在地的內涵。

這教堂於 2006 年再次整修完畢,同時也獲頒英國皇家建築師協會 (RIBA) 之年度「舊建築再整新」的殊榮,現在不僅建築外觀美麗,連室內都值得仔細欣賞呢!

◀鶴立雞群的倫敦基督教堂

英國,這玩藝!

倫敦聖喬治教堂 *St. George-in-the-East, London 1714–29* ／ 建築師：*Nicholas Hawksmoor*

聖喬治教堂與基督教堂從外表上看，有全然不同的造形，這表示設計者高度的創造力。可是仔細分析，還是可見其出自同一人之手。

同樣是三段式的主塔清晰可辨，塔頂的造形一樣是前所未見的獨創。這個奇特的八角塔，有些羅馬祭壇的仿形，又有些北方城堡的塔樓樣態，但卻又符合古典柱式的標準。還有，霍克斯穆喜歡在開口部處理成不同層次的進深，讓建築更有形體雕塑的味道。這棟建築內部在二戰期間被炸毀，近代整修時，將整個室內濃縮，在外觀毫無變動下，裡頭竟生出一個室外中庭，讓教堂空間呈現一種難得的閒適感。

▼倫敦聖喬治教堂

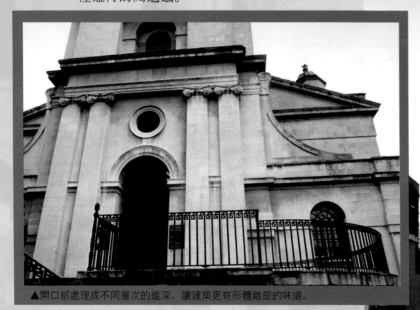

▲開口部處理成不同層次的進深，讓建築更有形體雕塑的味道。

西敏寺西面雙塔 *Westminster Abbey, London 1735–45* / 建築師： *Nicholas Hawksmoor*

從西敏寺的立面可見，建築師不光有處理古典比例的能力，還有才華把玩哥德建築的遊戲。在此霍克斯穆採用的是最晚的英國哥德風——垂直式，強調纖細的線條組織。可是不知為何，在時鐘與圓窗的上方卻跑出一個巴洛克圓弧形的楣樑裝飾。是不小心出錯？還是故意留一手，讓欣賞的人嚇一跳而驚醒：原來這不是純種哥德？哈！有趣。

倫敦聖保羅教堂 *St. Paul in Deptford, London 1712–30* / 建築師： *Thomas Archer*

同樣屬於 1711 年「倫敦五十座新教堂建設案」之一的聖保羅，位在泰晤士河南岸不是特別發達的 Deptford，卻是一棟相當優雅華貴的巴洛克建築。最近由於河岸邊拉邦舞蹈學院 (Laban)（參考 P.226）與劇場的新建工程引起眾人的注目，同時也帶動了該區域的整體發展；聖保羅首當其位成為 Deptford 的精神象徵，並且獲得了經費重新整修。

霍克斯穆 *Nicholas Hawksmoor, 1661–1736*

在英國巴洛克三傑中（雷恩、范布魯 (John Vanbrugh)、霍克斯穆），霍克斯穆應該是最有個人風格的。他比師父雷恩在造形上更有想像力，他比同事范布魯更善於運用古典語彙。如果說瓊斯和雷恩把古典主義帶進英國，那霍克斯穆就是將歐陸的古典建築變成是英國本土的。然而有趣的是，他從來都沒有出國旅行或深造，而且還是個平民粉刷工出身的，所以無論後人如何看待他的建築，他都算是一位憑藉個人天分與努力而成功的典型。

當然影響霍克斯穆最深的就是他的老師兼他的老闆——雷恩。1679 年他受雇於雷恩，成為其得力助手。在聖保羅大教堂的建造期間，霍克斯穆已經是位經驗老到的現場監工了。雷恩逝世後，他還繼任成為西敏寺的總建築師，並設計了西面最亮眼的雙塔樓。在此之前，他也被任命為「倫敦五十座新教堂建設委員會」的總監督，而他自己也設計了其中的六座。

英國，這玩藝！

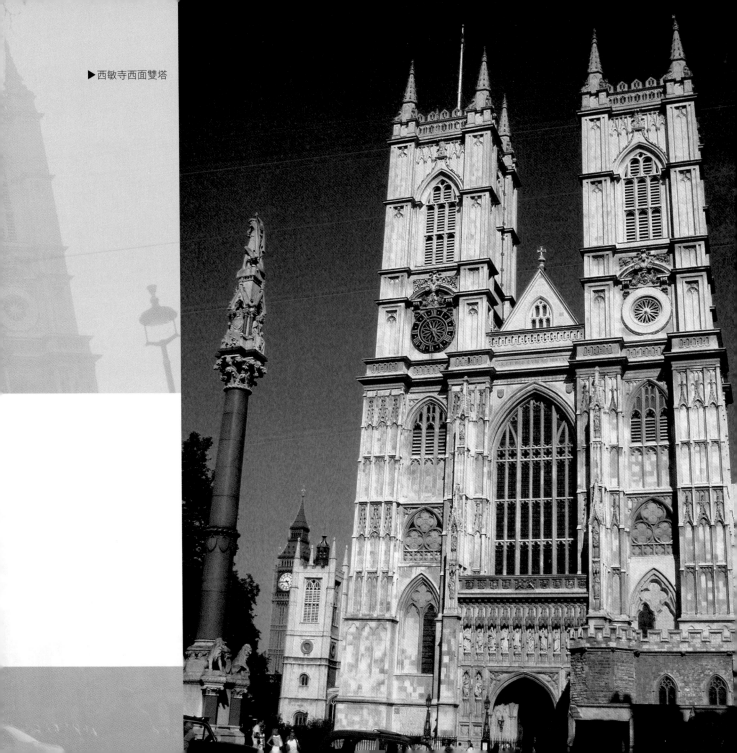

▶西敏寺西面雙塔

巴洛克的室內一向是建築欣賞的焦點，其貴氣逼人與劇場誇張式的表現，常常給人無比震懾。平屋頂的大廳是由一整列的柯林斯柱式所圍繞，具有羅馬聖阿尼絲 (Rome's Sant'Agnese, F. Borromini 1657) 教堂的風味。整體室內雖然雕滿裝飾，但仍以白色石灰為統一的調性。只有最後端的半圓形祭壇，才以強烈的色彩妝點，令整個空間在視覺上，不會過於裝飾而紛亂，而且保持了教堂該有的聖潔。

室外建築造形的焦點還是在入口與尖塔的組合。底部簡單而完整的半圓形廳廊採用強壯的多立克柱式，而尖塔分多層向上堆疊，融合了英國本土的雷恩大師，和義大利巴洛克大將波羅米尼 (Francesco Borromini, 1599–1667) 的風格。

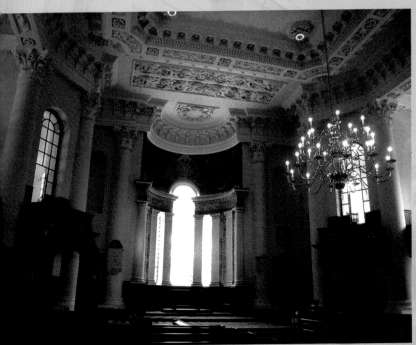

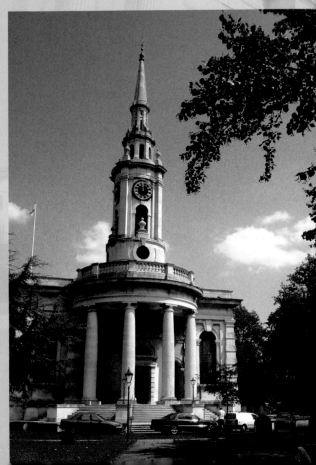

▲巴洛克的室內一向是欣賞的焦點

▶位於泰晤士南岸的聖保羅教堂最近才整修完成，開放民眾參觀。

倫敦聖馬丁教堂 *St. Martin-in-the-Field, London 1721–26* / 建築師： *James Gibbs*

這座巴洛克教堂是倫敦市最搶眼、可見度最高的建築之一。位在西區最大的廣場特拉法加廣場 (Trafalgar Square) 旁，是遊客必到的觀光景點。由於其造形的壯觀獨特，竟讓一旁更重要的英國國家藝廊 (National Gallery) 相形失色。

來自蘇格蘭的建築師吉伯斯，也曾是「倫敦五十座新教堂建設案」的工程總監，同樣延續雷恩將古典主義融入英國傳統哥德風格的路線。相較於霍克斯穆，吉伯斯強調的是羅馬

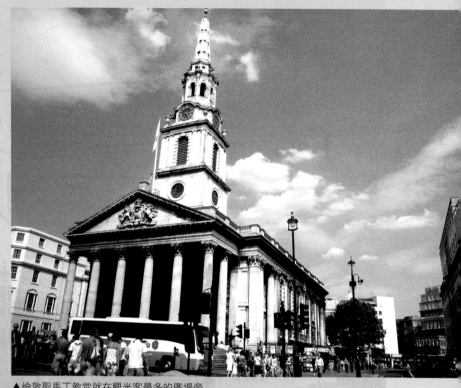

▲倫敦聖馬丁教堂就在觀光客最多的廣場旁

建築的雄偉氣勢。高升的基礎、寬闊的門廊、完整簡單的幾何量體，都是羅馬建築的特徵。而教堂尖塔由方形轉八角形，最後拔高入天，形式手段是巴洛克善用的變體技法，精神上綜觀則是哥德教堂對天堂崇高的期待。

約翰・索恩

英格蘭銀行 *Bank of England, London 1788–1833*

位在倫敦的英格蘭銀行，曾經是世界商業的中心。它是世界上第一棟專門為銀行而建的建築，也成為日後銀行的建築範本。在索恩執掌總建築師的期間，也是這家銀行最興盛的時期。他將當時許多古典潮流結合在一起，如古希臘神殿、古羅馬建築或帕拉底歐式 (Palladianism) 古典建築等等。而內部各空間的設計與命名，也都取法古建築。

可惜的是，這座英國最重要的銀行建築卻在第一次世界大戰中，成為廢墟。目前看到的建築是貝克 (Herbert Baker) 於 1921 到 1937 年所重新修建的，原建築只剩沒有被炸毀的局部外牆被保留，其餘多為新設計。

有趣的是，當初一位索恩的學生 Joseph M. Grandy，曾畫了一幅這銀行建築的廢墟幻想圖，這在

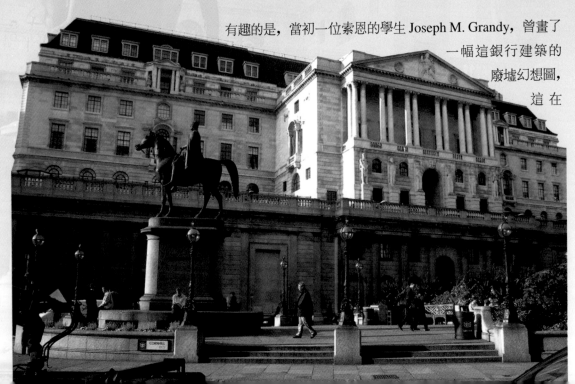

◀重建後的英格蘭銀行，只剩一樓外牆是原蹟。

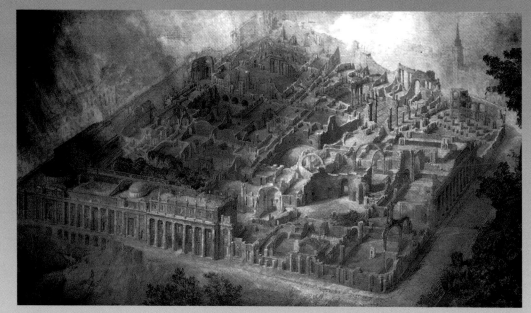

考古風氣十分盛行的十八世紀，是一種很流行的建築藝術創作。除了是表現古典建築廢墟迷幻浪漫的模樣，一方面卻也是表達了新建築平面剖面的設計與構造。這幅畫目前藏在索恩博物館。

索恩博物館 *Sir John Soane's Museum, London 1812–34*

1790 年，索恩和妻子結婚，由於他舅舅的去世，繼承了一筆可觀的財產。這財產使索恩能夠擁有自己倫敦的家，並滿足個人收藏藝術品的癖好。1792 年他買下這棟傳統喬治亞式的街屋，兩年後又買下隔壁兩間鄰房，擴增房子的規模。不僅是為容納日漸增多的收藏品，同時也進行了建築師個人對空間理想的實踐。

這間私宅目前雖然已經是開放的博物館，可是在索恩去世時，就幾乎是目前的樣態了。也就是說，其實索恩在對待自己的房子時，就已經像是在對大眾展示自己的收藏了。小小的街屋裡，竟塞滿了各式各樣的古物，特別是來自建築的零件碎片，彷彿就是個活生生的建築博物館。這對喜愛建築的人，簡直就是一個 Dream House（夢想之屋）。

掛滿一屋子牆壁的建築雕刻，是博物家的住宅風格，也是建築教育家教學的現場。索恩的學徒們來到他家接受家教，對著這些歷經光陰折騰的文物，直接臨場進行測量或素描。

對空間理想的實踐，這自宅也表達得非常精彩，其中早餐起居室最為精緻與經典。簡單不大的方形空間中，設計了一個古典建築才有的大圓頂，但圓頂下的四端角柱，竟細瘦得不像是能支撐，於是圓頂天花就彷彿懸掛在空中。建築元素在此，被簡化成只剩幾何空體。

在雕塑展示室裡，建築師把空間的主從切分開來，讓中央主要大空間的挑空，採大量來自天窗的自然光，成為整個展室的主要光源。環繞周圍的走道次空間，一樣也用天窗採光，只是另外用了有色玻璃，卻讓光線分出不同的層次來。在很有限的環境裡，卻創造出如此豐富而有趣的空間效果，是索恩博物館裡最動人的地方。

▲索恩博物館擠在一整列的街屋裡

◀塞滿各式收藏品的室內空間

英國,這玩藝!

達維奇學院畫廊 *Dulwich College Picture Gallery, London 1811–14*

這是倫敦最早在十九世紀的公共藝廊，也是歐洲最早採屋頂天光的藝廊。從外表上來看，索恩放棄採用慣有古典立面的柱式語彙，反而將造形回歸成只表現簡單的幾何量體，運用塊體間進退，產生出豐富的且錯落有致的陰影面。

在室內，索恩運用自己最拿手的採天光技法，讓整個光線均勻地由上流洩而下，使畫廊滿布神性的氛圍。屋頂的整體結構是以交叉拱的形式進行，表面只有單純的顏色粉刷，沒有任何的裝飾圖騰，讓空間只有形狀沒有符號，讓細節的焦點回到展室裡的掛畫上去。

▲達維奇學院畫廊立面棄用古典柱式語彙，改用量體表現。

約翰・索恩 *John Soane, 1753–1837*

索恩是英國新古典主義發展中最重要的建築師之一。他出生於 Reading 附近，父親是建築商人。早年曾在不同的事務所工作，1771 年開始就讀於皇家學院 (Royal Academy)，且於 1776 年得到建築競賽的金牌。隔年他在威廉・張伯斯 (William Chambers) 的支持下，得到喬治三世學生旅行獎學金，因而有機會到義大利去考察。後來因無法在當地找到工作，於 1780 年又回到英格蘭，並定居於東盎格里亞 (East Anglia)，也同時開始展開他個人的執業。初期，蓋了一些鄉村別墅。

1788 年他被聘為英格蘭銀行在倫敦的總建築師，這是他一生中最重要也最出名的工作，一直持續到退休。1795 年他回到母校皇家學院執教，對於英國本土建築人才的培育貢獻至偉。

索恩的建築觀相較於其他新古典建築師，是非常不同的。他不直接引用傳統古典建築的語彙，反而還原了古典空間的幾何原型，並加入個人獨特有創意的引入光線，於是在結合理性的空間形體中，還充滿詩意浪漫的氣質。

03 十九世紀折衷主義
19th Eclecticism

無庸置疑，英國是工業革命的開路先鋒。早在 1624 年，英國就制訂了鼓勵發明創造的《壟斷法規》，規定發明者享有 14 年的專利保護，被譽為「發明人權利的大憲章」，此後，各種發明便層出不窮。其中最關鍵的當屬 1769 年，瓦特發明蒸汽機並取得專利，這為人類找到了新的動力，也間接地帶起了後來影響全世界的工業革命。

工業革命改變了人類社會的習性，也改善了人類生活的條件。這樣的貢獻，也讓英國進入一個前所未有的輝煌時代。十九世紀維多利亞女王統治的六十多年間，是英國最為強盛富裕的時期，所有的技術與文化都攀向人類文明的最高峰。

就建築的角度而言，人類對「居所」的要求，進展一直是極為緩慢的，也許是最低層次的生存需要，只要有個窩或可容遮風避雨的地方就已足矣，一般人對居所的品質無多所著墨，至多也不過是裝飾形式上的流行改變爾。但經過了近代工業革命後，人類的社會逐步走向民主，而人們的生活形態也開始有重大的轉變，傳統建築無論形式與內容都已不符時代的需要。

維多利亞時代的建築，形式上顯得華麗富貴無比，風格上現代的建築史學家稱之為「折衷

英國,這玩藝！

式樣」，也就是各種歷史式樣的綜合形態。所以嚴格的說來這又是一次的復古風，但由於資金充裕，營建技術也已經大大精進，應付只是過去式樣的再造，其實一點也不困難。雖說如此，新社會對建築內容的要求已變，而新的建材與技術又不斷推陳出新，於是在底層裡，便開始醞釀一場新的現代建築的誕生。只是，新生命在出生前都會出現奇怪的紛亂現象，就像嬰兒在睡前的莫名哭鬧。是的，建築的新時代就快來臨。

國會大廈 *House of Parliament, London 1835–60* ／ **建築師：** *Charles Barry, Augustus Welby Pugin*

不用說，這裡絕對是最能象徵英國的代表圖騰。位在倫敦市中心，緊臨泰晤士河，頂著一個碩大的地標笨鐘塔，所有觀光客都擠到這裡來拍照留念。國會是民主制度最高的權力機構，把國會當成是民主的象徵是必然，而作為西方民主思想發源地的英國，這裡代表的正是人類政治文明的成果。

華美的建築外觀，以哥德復興式風格來表達。原本這裡就是古早的王宮所在地，有中古時

▶最能象徵英國的國會大廈，在夜晚的泰晤士河畔散發著迷人的光采。

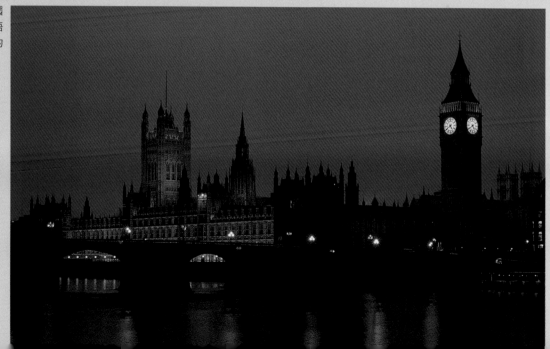

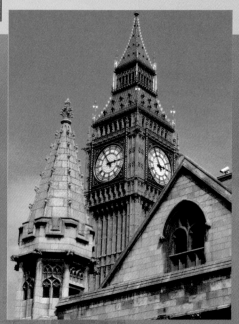

▲名聞遐邇的大笨鐘

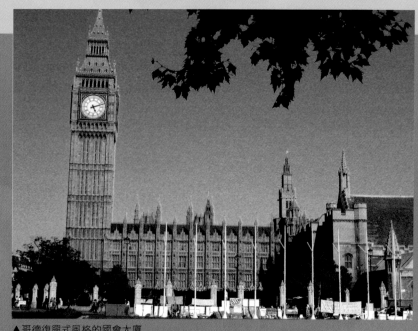

▲哥德復興式風格的國會大廈

代留下來的哥德建築遺跡。以新時代的建築技術，用先人的形式語彙整建，該是最合適不過的了。全面強調垂直向上的線條，原本是宗教想通天聽的期待，但這裡更纖細更繁複華麗，代表的卻是人民集體精神的崇高想像。

國會大廈是一堆的建築群，其中有許多不同功能的廳舍與高塔，最著名的首當北側邊的大笨鐘 (Big Ben)，因為位處市區裡重要道路的端景，自然成為城市裡的地標，而每小時震撼的報時鐘聲，透過 BBC 電臺電視向全世界播放，使一個比例不甚協調的鐘塔，竟也成了這個國家的象徵。

河岸邊的一長帶建築群，在水中倒影的反射下，呈現有如一艘裝載王公貴族的艦艇，幽雅穩健地向前駛來。

英國,這玩藝!

倫敦塔橋 *Tower Bridge, London 1886–94* ／ **建築師：** *J. Wlofe Barry* ／ **工程師：** *Horace Jones*

塔橋也是最能象徵英倫的建築物之一。橫跨在泰晤士河上，有兩座大大的高塔，兩塔之間又有兩座陸橋橫過，下面的那座可以被掀起，讓船隻從中橫越，而行人則可走上方的人行道繼續通過。

塔橋的造形結合兩種不同的形式：一是中世紀歐洲城堡的式樣，一是工業革命後以鋼架為結構的橋樑建築。石材與鋼鐵的結合，使其兼具古典懷舊的氣息和當代工業技術的科學成就，這是維多利亞時代所展現的一種特殊的價值氛圍。

我們熟習的兒歌，唱著：「倫敦鐵橋垮下來，垮下來……」，說的是什麼橋倒下來？這事有什麼重要的嗎？當親臨到這座橋的現場，當高大寬闊的橋面緩緩地升起，當踏在腳下的地

▶倫敦塔橋最大的特色是橋面可以掀起來

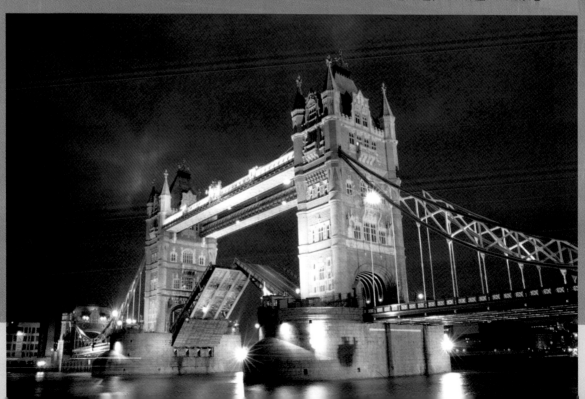

板飛到了半空中，當眼前的路面成了一堵高牆，這時就會發現：為什麼一首莫名其妙的兒歌會在人群間，不斷傳唱。

西敏寺天主堂 *Westminster Cathedral, London 1895–1903* / 建築師： *John Francis Bentley*

為了要有別於服務英國國教的西敏寺，還擁有少許天主教徒的倫敦市，希望自己在首都最神聖的殿堂能有不同的風貌，所以採用的形式刻意選擇了英國難得一見的拜占庭式，也因此讓這大教堂很有看頭。

建築造形與平面設計雖然遵用古法，但立面上所使用的材料，以紅磚和石材交疊處理，卻是十九世紀英人的最愛。這種讓色彩強烈對比的手法，呈現一段極華麗富裕的感覺，有趣地連結了不同時空的兩個帝國——東羅馬帝國與英國維多利亞時代。

其實整座教堂一直都還沒有完成，雖然主體建築（鋼筋混凝土造）早已完工一百多年。室內裝飾採用如羅馬時代的黃金馬賽克，造價與人工成本超高，但它寧可慢慢募集資金，寧可不急著完工，寧可讓還是光禿禿的局部牆壁裸露，讓「未完成」形成一種有期待的美，然後建設教堂的辛苦歷程就成了可供頌揚的故事了。

▼塔橋是英國工業工程建設的里程碑

英國，這玩藝！

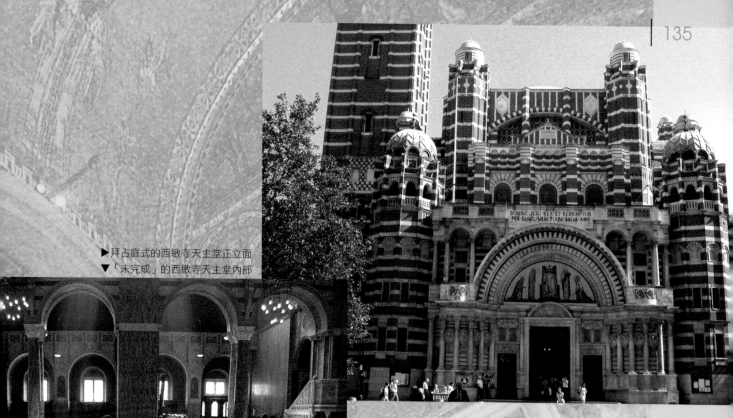

▶拜占庭式的西敏寺天主堂正立面
▼「未完成」的西敏寺天主堂內部

03 十九世紀折衷主義
19th Eclecticism

自然歷史博物館 *Natural History Museum, London 1873–81* / 建築師： *Alfred Waterhouse*

在倫敦最多遊客的南肯辛頓 (South Kensington) 博物館區，這棟建築大家一定會來參觀，因為一向擅於自然科學研究的英國人，這裡的收集確實叫人咋舌。

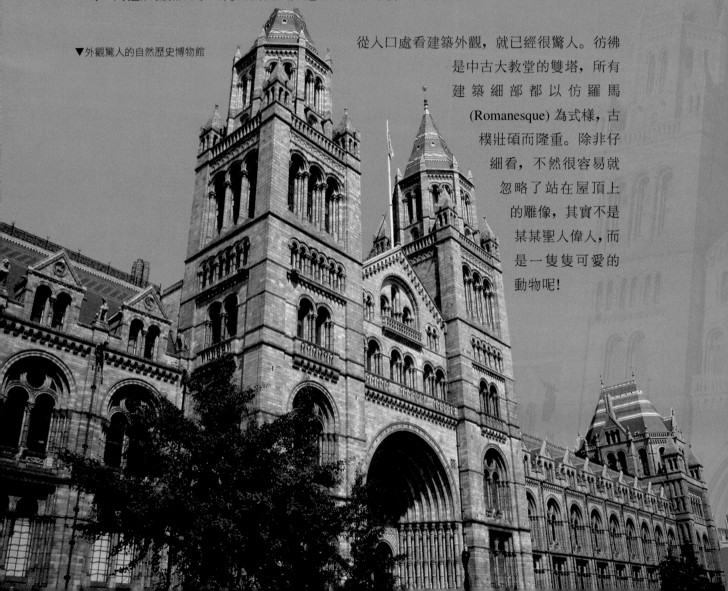

▼外觀驚人的自然歷史博物館

從入口處看建築外觀，就已經很驚人。彷彿是中古大教堂的雙塔，所有建築細部都以仿羅馬 (Romanesque) 為式樣，古樸壯碩而隆重。除非仔細看，不然很容易就忽略了站在屋頂上的雕像，其實不是某某聖人偉人，而是一隻隻可愛的動物呢！

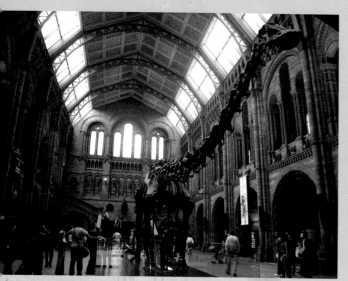

博物館內全面挑高的大廳

▲博物館入口

穿越繁複裝飾的圓拱門，走過壓低的服務臺區，映入眼簾的就是一個全面挑高的大廳，空間巨大的氣魄，真是振奮人心！屋頂以大跨度的鋼架支撐，上面裝有玻璃，讓自然光線直接打入室內晦暗的深色壁面上，感覺像是來到一座巨大的古堡室內，而怪怪科學家正在進行什麼嚇人的實驗……

館區之大，好像永遠也看不完，因為太多奇奇怪怪的東西，也搞不懂。還好近年對展示方式重新改造，現在參觀起來，就顯得容易多了。最近又有擴建計畫，為展示生物標本的「達爾文中心」，新大樓採現在流行的高科技風格，屆時一定又是精彩可期。

03　十九世紀折衷主義
19th Eclecticism

牛津大學自然歷史博物館 University National History Museum, Oxford 1860

建築師: Thomas Deane, Benjamin Woodward

鋼鐵結構在工業革命後開始被使用，可是大都用在交通建設上，如橋樑、火車站頂棚等，而鋼架之結構系統也大都沿用傳統木架之體系，遲遲未科學化地開展自身材質的潛力。

這棟建築是最佳的證明。雖然使用鋼架結構，可是卻設計成哥德教堂的語彙：尖拱、肋骨、構柱，完全是一派的復古式作風。鋼架的處理，基本上仍是模擬先人使用石材或木材的方式，結果，真叫人摸不清，這到底算新的還是舊的?!

在此設計中涉入甚多的著名學者拉斯金在當時提倡復興哥德風，並認為所有西方古代的形式中，只有哥德最能代表英國的精神。於是，在發展新材料的可能性時，英國人回歸民族的原點，該是最好的起頭。

建築物中裸露鋼鐵骨架，正好和博物館中所陳列的恐龍骨骼，形成有趣的呼應。支架如果合乎力學原理，自然就會呈現美感，這樣的道理無須理性的分析，眼睛就會告訴我們了。

▶鋼鐵結構的牛津大學自然歷史博物館

格拉斯哥大學 *Glasgow University 1866–86* / 建築師： *George Gilbert Scott*

來到格拉斯哥的市區，遠遠望向西北邊的山區，便可見到占據整個山頭的一座中古城堡，結果它不是座中古大教堂，而是座執掌智慧的大倉庫──格拉斯哥大學城。

這所創辦於 1451 年的老大學，終於在格城最繁華的時代，蓋起一棟可以象徵優良傳承的大學地標。建築師也自豪地表明，這棟建築的設計是其前所未有的獨創，一種結合十三世紀哥德式與蘇格蘭十六世紀城堡的新形式。所以我們可以見到高聳的尖塔與開窗，卻在角落安排圓柱狀如防衛碉堡般的角塔，形式的混血是折衷主義時代最常引用的手法。

▶格拉斯哥大學的建築結合了十三世紀哥德式與蘇格蘭十六世紀城堡的新形式

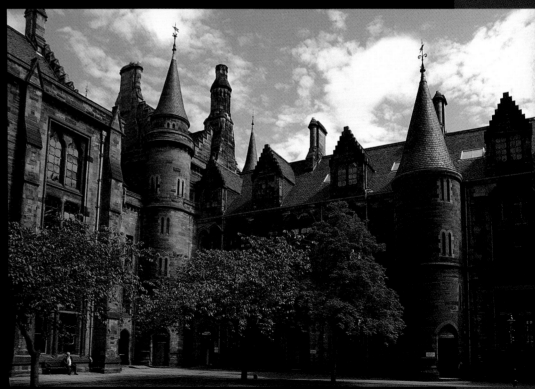

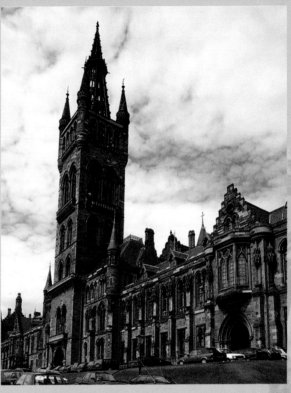

其中最引人注目的是，中央被鏤空了的尖塔，是史考特同為建築師的兒子 J. O. 史考特變更父親的設計，將厚實的尖塔改成輕盈的框架式的結果。

亞伯特紀念碑 *Albert Memorial, London 1863–75* / **建築師：** *George Gilbert Scott*

相愛至深的一對夫妻，當妻子擁有至高無上的權力榮耀時，必然也會分享一些光環。而當另一半先走一步，老婆為老公獻上一份尊崇的紀念時，誰都會為這樣符合個人又社會的「道德」傳統，給予熱烈的掌聲。這是維多利亞女王紀念自己早逝的丈夫亞伯特親王 (Prince Consort, 1819–1861) 所立的紀念碑。

亞伯特因籌劃完成 1851 年全世界第一次的萬國博覽會，而使英國拔得帝國主義時代的頭號聲名。這個博覽會的轟動成功，讓英國人簡直鋒頭出盡，彷彿現代文明都是他們帶來的。

把亞伯特的貢獻，提高到如崇拜宗教上的聖人一般，這座紀念碑的形式用的是最高規的禮遇，是大教堂裡聖壇上獨立有頂的一種構造物。

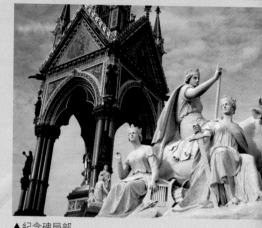

▲紀念碑局部

為彰顯其尊貴華麗的氣勢，用的是貴重的金屬與稀有的石材和琺瑯來表現。

聖壇底座的四面牆分別以農業、工業、商業和技術為主題，分別請不同的雕刻家，將所有對這世代有貢獻的人物們（當然是英國人），一個個羅雕進來。而基底延伸的四個角落，又有四個主題，分別是表現亞洲、非洲、美洲和歐洲，彷彿胸懷世界、坐擁全人類一般。

如果帝國主義對人類有什麼重要貢獻的話，那就是我們現代人所標榜該有的「世界觀」吧！

▶亞伯特紀念碑

聖潘可拉斯車站與旅館 *St. Pancras Station and Hotel, London 1868–76* / 建築師： *George Gilbert Scott*

這棟建築是史考特自認最成功的作品。想想看一個做過 800 多個案子的建築師，願意這樣公開自己的想法，可見這棟建築所具有的時代意義了。

這建築真的非常漂亮，教任何一個走過它身旁的人，都不免要抬頭欣賞一番。（筆者曾在對其毫無歷史背景的了解下，就驚豔地立在其跟前半個小時，左看右看就是不忍離去，而且發現鐘塔上的時間根本不對，顯然當時是被棄置的。那是 1992 年。）

一個百多年前的市區車站，其實早該淘汰了，就像巴黎的中央火車站，早改成了奧賽美術館。這個華麗精緻的倫敦建築，一點也不輸給巴黎，只是一直找不到一個適當的變身身分

▲聖潘可拉斯車站內部可見不同性質材料的混搭

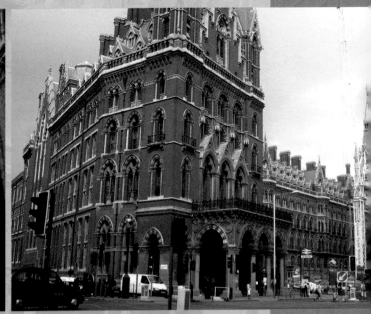

▲聖潘可拉斯車站與旅館荒蕪了好一陣子，現在又重新出發了。

英國，這玩藝！

或機會，可以讓她展現真正該有的光芒。

但有趣的是，一旁新建的大英圖書館 (British Library 1998)，刻意留了個大中庭，降低自己的屋高，讓視線竟然都留給了隔壁的鄰居，還特別將自己的顏色調成配合的狀態，就這樣把老舊車站的魅力給完全烘托出來了。新建築何以如此謙虛對待隔壁的老建築？

在歷史意義的宣揚與傳承下，我們城市的子民才能共享這份永續的光榮啊！

大英博物館 British Museum, London 1823–47 ／ 建築師： Robert Smirke

做為號稱全世界三大博物館之一的大英博物館，這裡收集的寶物之多，我們只能汗顏地酸他一句：唉唷！根本就是個大賊窟嘛！

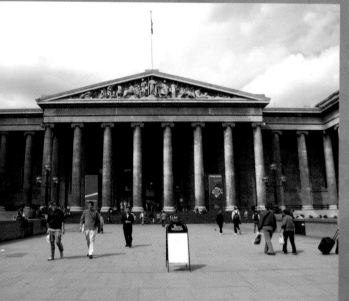
▲大英博物館的經典新古典主義大門

由英王喬治四世賣掉皇家圖書館的錢，來籌建收藏皇室不斷收集來的寶物。請來新古典主義建築師史邁克，規劃一個全新的博物館。由於收集的內容包羅全世界各地的文明，所以採用希臘神殿式的風格最能象徵人類文化燦爛的源頭。

然而自 1848 年開館以來，就一直面臨空間不足的窘境。原本在博物館裡留出一個 2 英畝（約 2500 坪）的大中庭，1857 年就在中庭加建了一座圓筒型閱覽室，這個跨距超大的單體建築（幾乎是羅馬萬神殿的大小），採用十九世紀最新的建築技術。利用鋼骨架成主要圓球頂結構，再填

入磚塊砌出的拱形開窗，式樣是既新潮又古典。後來又不斷在中庭剩餘的空間加蓋，以容納更多圖書的儲放，結果當然是飽到不能再飽！

後來於 1998 年，終於將大英圖書館的部分遷移出去，由現代高科技大師諾曼‧佛斯特執掌這個改建（參考 P.190），除了保留深具紀念意義的閱覽室外，他將原本史邁克的大中庭又給空了出來，再加個美美的玻璃頂蓋後，現在的大英博物館顯得既明亮又舒適。

皇家亞伯特音樂廳 *Royal Albert Hall, London 1867–71* / 建築師： *Captain Francis Fowke*

位在亞伯特紀念碑（參考 P.140）的對面，坐落於整個博物館區的中央軸線上，就是皇家亞伯特大廳。這個獨立的、帶有紀念性質的圓鼓形建築，是每年夏天著名的 PROMS 馬拉松音樂會的所在地。

雖然這是倫敦最大型的室內表演場地，可是音響效果一直以來都為人所詬病。由於中央的玻璃鐵架頂棚開始漏水，不得不進行兩年的閉館整修。2004 年重新啟用的音樂廳，不僅修補了大頂棚的漏水問題，音響效果也得到改善，連室內裝潢都變得晶瑩亮麗了。

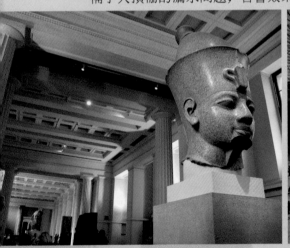
▲大英博物館內部展示區

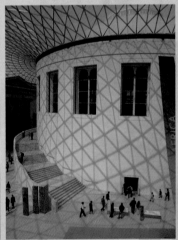
▲改建後的中庭明亮舒適

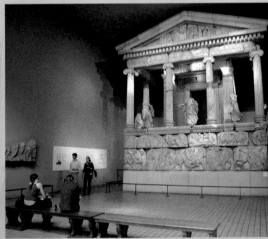
▲展示區內的希臘神殿

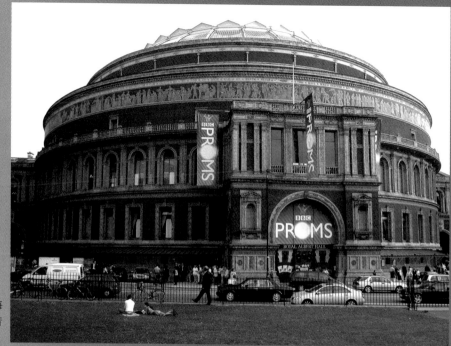

▶皇家亞伯特廳是每年夏天 PROMS 音樂會的所在地

▶重新啟用後的音樂廳內部

V & A 博物館 _Victoria and Albert Museum, London 1856–1909_ ／建築師： _Captain Francis Fowke, Aston Webb_

這個博物館由亞伯特親王所籌立，其目的乃為了增進英國設計與製造業的技術與藝術水平，因為與此同時的整個歐陸上的對手，也都摩拳擦掌爭取著工業龍頭的寶座。展示的內容同樣包羅萬象，主要是以英國和歐洲自文藝復興以來的工藝品為重點。

▶深受大眾喜愛的
V & A 博物館

大博物館多不是一次建成，依收納的內容不斷增建或修建。V & A 也是由一棟棟不同的展館所組成，其中最主要的是入口的這棟巨大建築，混雜著數不清的歷史風格奇特的組成方式，除了龐然壯觀的感覺外，其實太多的混血也已經讓人看不見有什麼獨到之處了。

不過對建築有興趣的人，這裡頭有個關於「建築與

▲ 建築寶物齊聚一堂競豔的奇景

▲ Ｖ＆Ａ博物館內部「建築與雕刻」展館

雕刻」的展館特別值得去參觀。裡頭放了許多著名建築的精彩局部，例如羅馬的圖拉真巨柱、西班牙聖地亞哥朝聖大教堂的入口雕刻，還有一套完整的米開朗基羅歷來的雕像，塞滿整個挑高兩層樓的空間，令人目不暇給。唯一可惜的是，這都不是真品。但，看見建築寶物齊聚一堂競豔的奇觀，也夠人興奮好一陣了。

吉伯・史考特 *George Gilbert Scott, 1811–1878*

史考特是英國哥德復興式建築的倡導者。他繼承了普金 (Pugin) 的觀念後，大量將英國中古時代建築的方法與裝飾，運用到當時的整修與設計上。他認為哥德式建築是最適於表達現代結構與材料的表現形式。在其一生中，完成了 800 多件以上的案子，對英國近代建築的發展，影響至深，貢獻厥偉，於 1872 年封爵。他的子孫繼承其事業，也都同樣在建築界有亮麗的成績，其中最有名的是他的孫子 Giles Gilbert Scott (1880-1960)，後來也被封爵位。

04　格拉斯哥與麥金塔
Glasgow & Mackintosh

麥金塔 (Charles Rennie Mackintosh, 1868–1928)，無論從建築史的角度，或是從他個人的一生來看，都是一位非常獨特的人物。

他的作品介於英國藝術與工藝運動 (Arts and Crafts) 以及歐洲的新藝術 (Art Nouveau) 潮流之間，同時兼具十九世紀的浪漫浮華和二十世紀的理性精簡之特色。他身懷絕技，無論是建築、室內裝修、家具設計或各式各樣的產品設計，都處在極度的裝飾但又強調機能主義的天平兩端，也因此產生出他鮮明而特出的風格魅力。

麥金塔生於蘇格蘭的格拉斯哥 (Glasgow)，十九世紀末這裡是大英帝國僅次於倫敦的第二大城。由於這是一個天然良港，又是面對大西洋與美洲的重要吞吐口，在英國工業文明發展到極致時，格城市區的繁華榮景可見一斑。在這無比豐裕的條件下，它不僅提供了一位創作大師需要的所有能量，也讓其後代子孫有了炫耀的固基。雖然榮景已逝，燦爛的過往依舊觸目可及。

麥金塔 16 歲進入格拉斯哥藝術學校 (Glasgow School of Art) 夜間部就讀，同時也進入建築師事務所當學徒，到 21 歲時成為正式繪圖員。努力工讀的他，常常參加建築設計比賽而且

英國，這玩藝！

得獎連連，23 歲就為自己爭取到獎學金，去了義大利旅行。才華洋溢的麥金塔在建築學校待了八年之後，未來的前景一片光明，而且在此期間他已經開始自己接案當建築師了。

不到 30 歲的他，爭取到設計自己母校新建大樓的機會。這個案子是麥金塔一生中最大型也最重要的設計，因為幾乎實踐了所有對未來新建築的理想，在建築師與校方充分的溝通授權下，完成了建築史上非常關鍵的作品。

除了建築，當時格城也開始流行茶坊。麥金塔作為藝術先鋒，也設計了許多風格前衛的茶室。有趣的是，他設計的內容包羅萬象，不僅空間、裝潢、家具、燈具，連餐具、擺飾、廣告海報、招牌、字體，凡能設計的都不放過。

▲麥金塔

可惜這麼大膽、這樣熱情如火的才子，在 40 歲之後竟然無案可接。一方面是社會的保守勢力對這股新風潮的抵制，一方面是時代的急轉直下，整個帝國開始走下坡。46 歲的麥金塔最後搬離了自己的母城，企圖找到賞識的業主，但形勢比人強。搬遷了幾次後，失意的創作人最後醉死在大都市倫敦。

創造的人已逝，創造的精神卻可流傳。麥金塔獨創的風格，其實在其最輝煌的二十世紀初，無意地流傳到了歐陸上去。許多次受邀到德國的展覽或參加的國際競圖，都讓他創作的種子飛落到異地，反而在他方土壤的孕育下，成為未來建築的新生命。

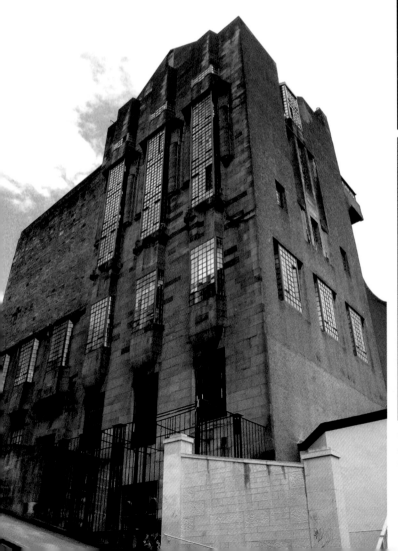

▲▲室內的許多空間皆具獨到之處
▲學校的入口處位於基地的最高點
◀格拉斯哥藝術學校

英國,這玩藝!

正如麥金塔說的：

> 生命如綠葉，藝術則是花，
> 能比生命更美更珍貴的，就只有藝術了。

格拉斯哥藝術學校 *Glasgow School of Art 1899, 1909*

這裡是一所藝術學校，當然也算是一座博物館，因為這棟建築在西洋建築史上，是獨具份量的。

單就建築的外觀，即可感覺其獨特的造形風格，一股既現代又傳統的不明力量在拔河。位在地形落差很大的坡地上，接近建築的方向常常是從它的背後而來，所以在還未進入建築時，通常已經從不同的角度在瀏覽建築了。入口處是基地的最高點，且朝向北面讓建築正立面永遠躲在陰影處，面貌有種迷幻不清的神祕。若再仔細看幾處象徵主義 (Symblism) 風格的裝飾圖騰，你會相信建築是可以利用情境來催眠的。

室內的許多空間都有獨到之處，其中又以圖書館和中央展示廳最為動人。從入口通道的陰幽厚重，到暗木製樓梯間的盤旋向上，到中央展示廳大開天窗的明亮寬敞，建築師在利用空間序列的強烈變化，表現一場有如充滿戲劇般的張力過程。面西的圖書館是一所神祕如神廟的華麗殿堂；挑高兩層的高空間，半幽明的吊燈從中而落；長條如哥德教堂的三道窗，逆光地打到暗色的木地板上；被兩排垂直通頂的木柱列架住，二樓的藏書櫃由窄小的通道連成一環；這裡不僅是學校的重心，也是建築的靈魂精髓。

麥金塔靠著這座建築留名天下，英國則靠它在現代建築運動中，留下關鍵的一筆。

柳樹茶坊 *The Willow Tea Rooms, Sauchiehall Street, Glasgow 1904*

位於市區人潮最多的購物大道上，你很難錯過這棟與眾不同的街屋。通白的牆面上，沒有任何古典線腳的凹凸裝飾，有的只剩奇怪的塗黑方塊連成一條虛線，框住整座立面；這等冷酷的風格前所未見，無疑是當時前衛建築的新走向。

茶坊是上個世紀初英國最時髦的場所，就像現在街頭處處的摩登咖啡廳一樣。業主 Kate Cranston 女士是難得的伯樂，麥金塔在她的委託下做了四間茶坊，每一間都是最時尚的風格。這間碩果僅存的茶坊，除了留有大師遺作的名聲外，店內的裝潢仍可見當時的氣息。

茶坊於 1980 年，被一家珠寶店買下，重新整裝。除了賣珠寶，也保留了局部喫茶的空間，供人們回顧十九世紀末（Fin-de-siècle）的前衛景象。門口美麗的鑄鐵招牌是麥金塔的原設計，飛鳥、吊鐘、樹葉是格拉斯哥市徽上的元素。除了招牌的內容不同外，連字體也採用麥氏自己獨創的字母寫法。當然珠寶店中的珠寶設計也深受麥金塔的影響，而採用他特有的圖紋。

◀柳樹茶坊正立面有現代主義的強烈傾向

▲最具名氣的豪華室　　　　　　　　　　　　　▲柳樹茶坊的夾層經過多次改造，現在又恢復成往日的飲茶空間。

室內二樓的豪華室 (Room De-Luxe) 是最有名氣的空間。白與紫強烈對比的配色，柳樹葉抽象圖騰的充斥，大面圓弧頂和大面圓弧窗，說明這個陰柔又華麗的空間，有著女性當道的叛逆意識型態。

丘山宅 *The Hill House, Helensburgh 1904*

位在格拉斯哥西邊城郊的海倫堡，丘山宅是麥金塔第一個被列入古蹟保存的建築，雖然這原本是一棟私宅。經輾轉多手後，目前已成為蘇格蘭的國家級博物館，展的依舊是建築與室內當初最原始的模樣。

當時的業主是出版家布萊其 (Walter Blackie)，他選這塊基地的地理位置相當優秀，半山坡

上可以眺望河港出口的美景。他也希望自己的房子特出
優秀，所以他選了當時走尖端的麥金塔來設計。

兩人一拍即合，因為他們對新建築的想像都是要簡潔
(plain)。就連設計的方式也讓業主大開眼界，因為麥金塔
一開始竟是從平面的空間安排起，和以往先有形體再有
內容的概念完全不同。以致建築發展到最後，形成一個有
機但卻不對稱的新式樣。白外牆的新工法，將一般裸露的
磚石構造，噴上混雜著混凝土和礫石的壁面表材，一方面
是保固建築的壽命，一方面也讓整座建築呈現有如大型幾何雕刻一般的現代品質。

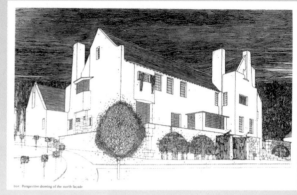

▲丘山宅設計圖

室內的空間一如所有麥金塔的設計——黑白分明。在進入
門廳後的通道上，他利用大量的木造結構與裝飾，
竟然呈現出東方才有的禪意氣息；這也是為
何討論麥氏的作品時，常出現的另一奇特
面向。

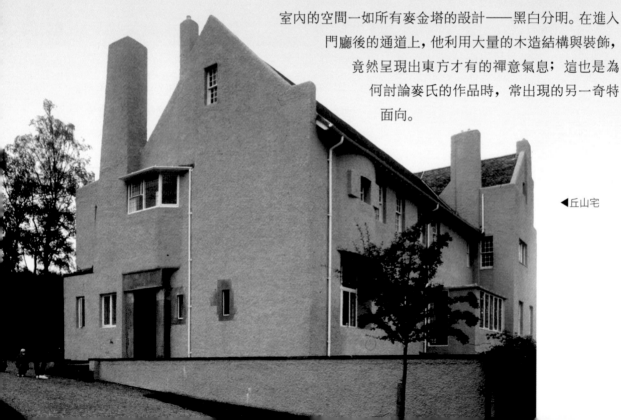

◀丘山宅

精彩而細緻的白調主臥室，在大量圖片的散播下，已成了全世界經典的居家風格。其中，麥金塔特別為在兩衣櫥間設計的這張高背椅，簡直是近代家具設計的典範。其實，這張毫無機能作用的裝飾品，會在當代的設計占有如此崇高的地位，與其說這是一場美麗的誤會，還不如說夢想是驅人的巨大無形引擎。

▶這張高背椅已成為近代家具設計的典範

愛藝術者之屋 *House for An Art Lover, Glasgow 1998*

麥金塔於 1910 年參與一家德國建築雜誌的設計競賽，題目是「理想中的住宅」。他提出的設計案在當時顯然十足先進，而二十世紀初現代主義 (Modernism) 尚未全然成形之際，他即大膽地表現此一信念：摒棄過多且無用的裝飾，強調理性機能主義，形隨機能生。但由於手法過於新奇，評審只能給到第二名，然而在很多專家的眼中，這個設計簡直宣告了全新的建築時代已經來臨。

從外觀看，局部有些屬於蘇格蘭風土建築的元素，但整體上仍是前所未見的現代「白房子」。在室內，麥金塔運用許多纖細的木建材來表現空間的輕盈感，運用大面積的開口採光，表現空間多層次的通透。在平面的配置上，則完全是符合理性要求的順暢動線。

▶愛藝術者之屋

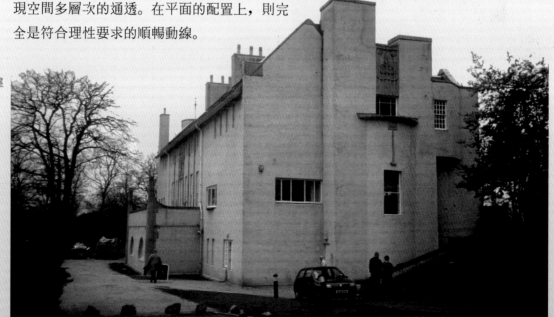

◀從外觀來看仍是前所未見的現代「白房子」

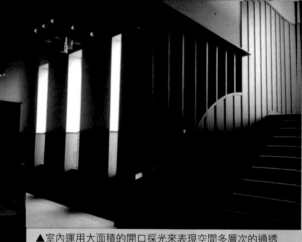

▲室內運用大面積的開口採光來表現空間多層次的通透

◀愛藝術者之屋的室內陳設，新製的鋼琴還真的能彈喔！

在設計完成將近一世紀後，有心人齊聚一堂，找了公園的一角，按照當年比圖設計的尺寸式樣，全新地構建起來。一棟奇蹟似的建築，竟然夢幻般地來到這世界。它的完成，無非說明了人類對浪漫懷想有最真實的追求。

現在這裡是博物館，展的也是住宅建築的本身，當然你還可以在這裡喝喝咖啡，買買紀念品。但最動人的，仍是想像這建築誕生背後的迷人故事。

英國，這玩藝！

皇后十字教堂 *Queen's Cross Church, Glasgow 1899*

精緻可愛的教堂，外型看似傳統，可是所有建築細節都被改造。麥金塔的設計不能光從表象看，他這種常常要設計變形的企圖，是一種熱烈的創造原慾，是人類最可貴的生命力之展現。

這是麥金塔唯一完成的教堂建築，雖然他曾經很有野心地參加過英國最大的教堂——利物浦大教堂的比圖，可惜仍功虧一簣。

教堂雖小，但到處都可見匠心獨具的設計巧思。荒廢了一陣子的教堂，目前改成是麥金塔協會的總部。儘管不再被當成禮拜上帝的場所，但空曠的空間裡依然隱藏著神聖高潔的氛圍。

私宅 *78 Derngate, Northampton 1917 (remodel 2004)*

這是麥金塔離開格拉斯哥後，想重起爐灶的唯一可見的設計。離開家鄉後，麥金塔設計的原力依舊不減，雖然舞臺不是很多，但他依然緊盯著設計的潮流向前奔去。這棟難得被留下來的私宅，可以察覺和之前的設計風格已有明顯不同，屬於新裝飾風格 (Art Deco)。

▲皇后十字教堂的鐘塔具有明顯的蘇格蘭城堡風格

▶空曠的空間裡依然隱藏著神聖高潔的氛圍

▼新裝飾風格的私宅大門

其實，從麥金塔大量將幾何方塊當成如圖騰般的使用時，就已經明顯的展現這種現代主義之最愛。如今不過是將幾何的四邊改成三邊而已。

這棟建築在轉手了好幾個主人後，竟荒在那裡沒人住。前幾年當地政府發現麥金塔的名聲有機可圖，於是把它收購下來。投入大量資金延請一堆專家，花了長達兩年的時間，修復這個不甚起眼的小宅，目前又是一處麥金塔的住宅博物館。

英國，這玩藝！

燈塔（蘇格蘭建築與設計中心） *The Lighthouse Glasgow, 2002*

當麥金塔的招牌傳播到全世界後，他任何一項流傳的設計都會被拿來炒作。這棟位在舊市區荒廢已久的辦公大樓「格拉斯哥先鋒報大樓」(Glasgow Herald Building,1895)，是早期麥金塔還是學徒時的設計。建築整體而言沒有什麼特別突出的地方，但仔細觀察門窗開口的局部細部，強烈的新藝術自由曲線已經登場。而位於三角窗的高大塔樓，也是此建築最顯眼的標誌，讓這棟建築有了明確的身分，

雖然普遍的辦公大樓空間都是大同小異。

因為塔樓的造形奇特，比例也頗為古怪，在當地人的心中，這座高聳的角塔，就成了所謂的「燈塔」。（雖然哥城是個港口，但此塔根本不是一座燈塔。可見形式意象的認同，對市民是多麼重要。）被重新翻修改建的大樓名字，就使用這個以訛傳訛的錯名字！

新大樓面臨主要道路的地面層留給出租用的辦公空間，真正改建的目的卻有趣地躲到側面的小巷子裡去——「蘇格蘭建築與設計中心」。這個超大的展示中心有完整的五個樓層，有長期展示的「麥金塔中心」、「青年設計中心」，有短期的畫廊展場，還有各種現代設計品的賣場，更重要的是屋頂還新建了一個瞭望臺，可以瞭望舊的塔樓和整個哥城的城市景觀。

麥金塔絕沒想過，自己的設計有朝一日會被這樣隆重地對待。也許這是一場救贖，是後代對可敬先人的一種心理補償吧！

◀蘇格蘭建築與設計中心可以清楚看見新舊建築之結合

英國，這玩藝！

▲蘇格蘭建築與設計中心的展場空間

04　格拉斯哥與麥金塔
Glasgow & Mackintosh

05　後現代主義
Post-Modernism

後現代主義 (Post-Modernism) 的房子一般而言，都是比較美國式的，幾位重要的後現代建築大師也都是美國人。然而，最重要的後現代建築評論家詹肯斯 (Charles Jencks, 1939–) 卻是個英國人，於是這場風格遊戲一樣脫離不了英式觀點的範疇。

雖然早在 60 年代，美國建築師范丘里 (Robert Venturi) 即發表了《建築中的複雜與矛盾》一書，表達現代主義建築的種種問題，但一般業界還是認定詹肯斯於 1977 年出版的《後現代建築語彙》，才真正將後現代建築給驗身正名出來的。

後現代建築基本上的多重特徵，如多元的、世俗的、折衷的、混雜的、拼貼的、隱喻的，都和現代主義主張的國際式樣教條完全背離。後現代在與法國當代哲學流行的解構主義與符號學掛上關係後，好像有了新時代的精神宗旨，一下子就淹沒了全球建築市場。

常被斥為：只是在裝飾那張薄薄表皮的後現代建築，確實與英人的本性格格不入，對追求實證實用精神的英倫而言，這大概是個無奈的抉擇。戰後的英國雖勝，卻早已沒了往日的雄風，要不是美國接著在世界稱霸，現在地球共通的語言可能不是英語。隨著世界新霸主起舞，在英國的後現代建築群中，還是隱約可見一點僅剩的傲骨。

英國,這玩藝!

詹姆士・史特林

泰德美術館之克洛館 *Clore Gallery, Tate Gallery, London 1986* / 建築師： *James Stirling*

史特林 (James Stirling, 1926–1992) 是由國外紅回英倫的，特別是自德國國家畫廊增建案的一舉成名後，英國人才看見這位完全由本土培養出來的大師，趕緊請回來為本國效力。

泰德英國美術館收藏的主要是英國人自身的創作，而克洛館的擴建成立，主要是展示由克洛爵士捐贈的泰納畫作。以英國建築大師（當然是要國際承認的）為英國大畫家（泰納被認為是影響後來印象派的重要人物）服務，在意識型態上就是一場捍衛英人尊嚴的劇碼。（英國的國力在此時簡直萎靡不振。）

克洛館並不想喧賓奪主，禮讓原本泰德英國美術館高聳壯大的新古典山牆入口，自己卻謙卑地躲到右邊的低矮處，還是花園樹叢的背後哩！後現代反的是現代的霸氣與單調，而呈現的卻常是輕鬆詼諧，甚至是反諷嬉鬧。史特林這裡用的建築語言簡單明瞭，就是古典。但是我們就是可以看到其當代式的表現——迷人高貴的強烈色彩運用，混雜傳統磚石與現代鋼架玻璃的材料混搭，開口部的詭異不協調呈現——我們都感覺到一股潛藏不妥協的執著。

▲泰德英國美術館之克洛館，立面呈現後現代對古典符號的拼湊。

▲史特林的建築語言簡單明瞭、活潑輕快

▲大廳利用一個逼近的橫向轉折上樓之樓梯，來表現空間奇異的動態佈局。

進入建築後的大廳，並不是一個強調氣派的大型空間，反而是利用一個逼近的橫向轉折上樓之樓梯，來表現空間奇異的動態佈局。整個 L 形平面以帶狀的展室，最後連接到泰德本館，而最重要的展室間採光來自半遮蔽的天窗，光線經反射後自然而溫和地流洩到畫作上。

1988 年英國皇家建築師協會 (RIBA) 將年度大獎頒給這棟建築時說：「令人激賞的嚴肅感，但其中卻有著相當溫和的細部形式。」

英國,這玩藝！

家禽路一號大樓 *No. 1 Poultry, London 1998* ／ 建築師： *James Stirling*

這棟位於倫敦舊市區的商辦大樓，從 1986 年設計完成，幾經波折一直到十多年之後才真正被蓋起來，只是優秀的後現代風格設計早已退了流行，市區裡的新建築已經再也找不著類似的式樣了。

建築基地十分重要而特別，位於古老的倫敦銀行對面，多條道路交錯的狹長三角地。60 年代早已被財團相中要改建，還請到現代建築大師密斯‧凡得羅設計成鋼鐵玻璃大樓，但因為基地上的幾棟被列保護的古建築而延宕，最後是胎死腹中。80 年代才又請到史特林來操刀，以聲名正旺的他來說服大眾該是最佳的選擇了。不幸的是，多嘴的王子查爾斯竟大力抨擊這個設計是：「30 年代的老舊收音機」，令整個案子又被遲疑起來，結果一拖又是十多年。真是座命運多舛的房子！

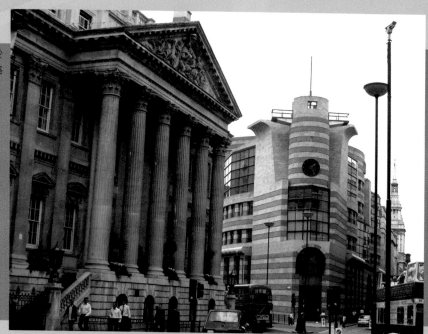

▶家禽路一號大樓的基地位於古老的倫敦銀行對面、多條道路交錯的狹長三角地

這棟建築包含了辦公室、商店和大量的供民眾穿越的公共空間。立面上分割成好幾個段落，讓視覺上不致過於單調，而衝突最大的三角尖地帶，則設計一座高起的圓形塔樓，中央掛上時鐘，彷彿中古城市裡的重要地標，為都市景觀創造出令人深刻的印象。

大量體的建築中央，留出一個採光通風的中庭一直通到地下室。挖空的挑空上層是三角形、下層是圓形，上層貼暗藍的磁磚、下層用白亮的混凝土，上層是私用空間、下層是開放空間，後現代的對比設計遊戲，在這方內包的空間裡，活潑盡情地上演。

▲建築中央留出採光通風的中庭，上演著後現代的對比設計遊戲。

◀圓形塔樓的中央掛上時鐘，彷彿中古城市裡的重要地標。

羅瑞藝術中心 *Lowry Centre, Salford, Manchester 2001* / 建築師： *Michael Wilford*

Salford 是英國中部大城曼徹斯特的外圍小鎮，是工業時代曼城的水運進出口處，工廠林立盛極一時。工業消退後，優良的人工河港由運輸功能轉為休閒功能，成了這個都市再生的契機。

羅瑞藝術中心的設立是企圖帶動整個區域新生的火車頭。幾乎當代都市再造的模式，都是引入藝術並結合娛樂休憩。以畫家羅瑞 (L. S. Lowry, 1887–1976) 為名的中心，包含了展演廳、劇場、博物館、研究室和專為羅瑞作品而設置的畫廊。

▶羅瑞藝術中心
大門

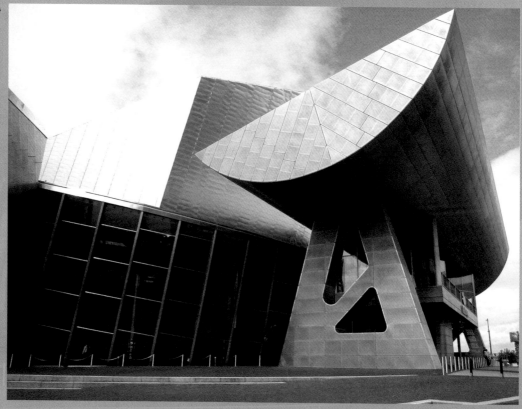

多功能聚集的建築群，外觀雖然保持著統一的調性，以現代感的不鏽鋼材與鋼架玻璃為主，但形體的安排仍保持嚴謹的對稱，充滿古典的莊重感。但室內的部分則在多形式多色彩的安排下，呈現猶如嘉年華會般的歡樂氣氛。

接下史特林的志業，威爾福德 (Michael Wilford, 1938–) 的表現依舊可圈可點，讓一般大眾常嗤之以鼻的後現代手法，可以隨著時代調整，一樣取悅我們的感官。

◀鳥瞰羅瑞藝術中心

▲藝術中心內部呈現如嘉年華會般的歡樂氣氛

詹姆士・史特林 *James Stirling, 1926–1992*

　　生於格拉斯哥，2 歲即搬到利物浦，最後於利物浦大學建築系畢業。在學期間曾因交換學生而到紐約建築師事務所實習五個月。在與他人合夥一段時間後，30 歲時開設自己的事務所，於此同時也任教於各大學，如倫敦 AA 建築學院 (Architectural Association School of Architecture)、劍橋邱吉爾學院、耶魯大學、倫敦大學等。史特林早期的作品仍延續前人的現代主義風格，一直到 1977 年的德國斯圖加特之國家畫廊增建案後，成為後現代主義之教父，引領出 80 年代盛極一時的後現代風潮。晚期合作夥伴麥可・威爾福德，成為其得力助手，一直到史特林過世，威爾福德仍持續目前事務所的營運。

泰瑞・法雷爾

法雷爾 (Terry Farrell, 1939–) 在英國本土受到的重視，要遠低於他在國外的成就。為什麼？

因為他的角度太大了，以致什麼都包括進來，那也就什麼特色都沒有了。在崇尚菁英的英國社會，創作型的工作如果作品沒有獨特的性格，就很難能進入主流。所以當高科技風格在英國受到全面性的擁戴時，這種包容性太大的美式風格，很容易就失勢。

法雷爾的角度大實在是源自他對都市設計的價值觀，那是多元共存的包容性。建築也許還可以當成是建築師的個人藝術創作，可是都市規劃師能將城市當成是創作的題材嗎？從這角度來看，如果說法雷爾的建築設計表現的十足媚俗討喜、過於簡單市儈，那實在是因為他擁抱的不是自己，而是大眾。

河岸地車站大樓 *Embankment Place, London 1990*

這裡原本是建於十九世紀的老舊車站，改造後讓大型的辦公商業空間進駐，帶起了活化該區生命的功效。法雷爾的案子普遍都帶有這種催化城市復興的效果，如果建築藝術不是他的功德，那對城市生命的再造，我們就必須承認這可是功德無量呢！(90 年代初，英國經濟還趴在谷底。)

橫跨在鐵道站上的建築，用的是大跨度如橋般的懸吊系統，這對現代大型辦公空間無視覺阻礙的要求不謀而合。又剛好位在泰晤士河岸旁，大面開向景

英國，這玩藝！

◀河岸地車站大樓細部
▶河岸地車站大樓夜景

觀的窗也同時大面採光。

對稱古典的後現代立面造形語彙，加上龐大到不人道的尺度，提供了倫敦城市景觀的明確
聚焦點。美嗎？這⋯⋯可能商業活「命」比較重要。

05 後現代主義 *Post-Modernism*

英國,這玩藝!

愛爾班大門大樓 *Alban Gate, London 1993*

完整的圓弧一直是這位建築師的最愛，不管表現在立面或是平面。從古典建築的圓穹頂或圓形神廟，這都是最清晰的仿古建築語言。在這個案子上，我們可以再度看到這樣的設計操作。（他設計香港太平山上的凌霄閣，也是完整圓弧，只是竟然是倒著的。建築師解釋說：這是傳統中國建築朝天彎曲的象徵化結果。同樣的東西，正放是西洋，倒放是東洋，建築師是社會靈魂的造形化妝師。）

也是站在經濟振興的角度考量，此案企圖讓自己成為進入倫敦城區（City 乃英國金融重地）之大門。兩棟形體相仿的大樓，依著兩條非平行道路的方向，詭異地連結在一起，其一鄰靠著馬路，其一橫跨在十字路口上。如同河岸地車站大樓一樣，穩定龐大的建築坐落在繁忙的交通動線上，絕對會引起通行而過的人群注意。就商業的觀點而言當然是好事，可是就城市景觀的觀點，這種鴨霸強迫他人接受的態度，可是會惹惱很多人的。

此外，這建築提供非常多人行穿越的空間，如上下兩層的騎樓走道，提供行經此地的民眾，有多重不同的動線選擇，也有多重不同觀看街景的角度。在繁忙功利的空間裡，還保留了局部給浪漫。

▶愛爾班大門大樓提供許多人行穿越的空間

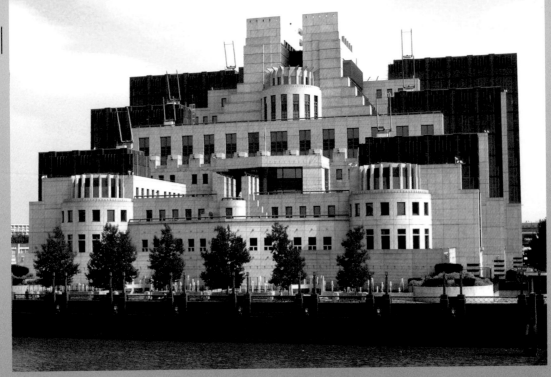

◀英國情報局大樓用
亮麗的外觀來模糊建
築主人的身份

| ■ | **英國情報局大樓** *Vauxhall Cross, London 1993* |

要不是 007 電影的公開到這裡取景，可能大部分的外來人，或甚至倫敦的居民，都不知道
這棟建築到底是誰在使用。這裡是英國情報局保安部第六分部 (MI 6)，當然從外觀華麗又
可人的樣子來看，你也很難去想像這會是個需要高度隱密性的場所。

位在倫敦最重要的美術館之一——泰德英國美術館 (Tate Britain) 的泰晤士河對岸，目標其
實相當明顯。完整對稱式的多重幾何量體配置，用親切的鵝黃色漆上混凝土板，再配以厚
重的綠色防彈玻璃帷幕，整體感覺依舊是建築師一貫討喜的風格。

但是，這建築儼然像個乖巧的女子，把自己妝點得美麗不可侵，安安靜靜地坐在河岸邊，
依傍著水面的反射鏡子看自己，叫誰也別想知道她的心事。

英國,這玩藝！

國際會議中心 *International Conference Centre, Edinburgh 1995*

這又是一個取自古典主義的建築，這次的圓形就更完整無缺了。開會用的大禮堂，以一個單純圓形平面來處理，在外觀上可以有明確搶眼的造形，在室內空間的安排上，也方便達成一個大跨度的需要。

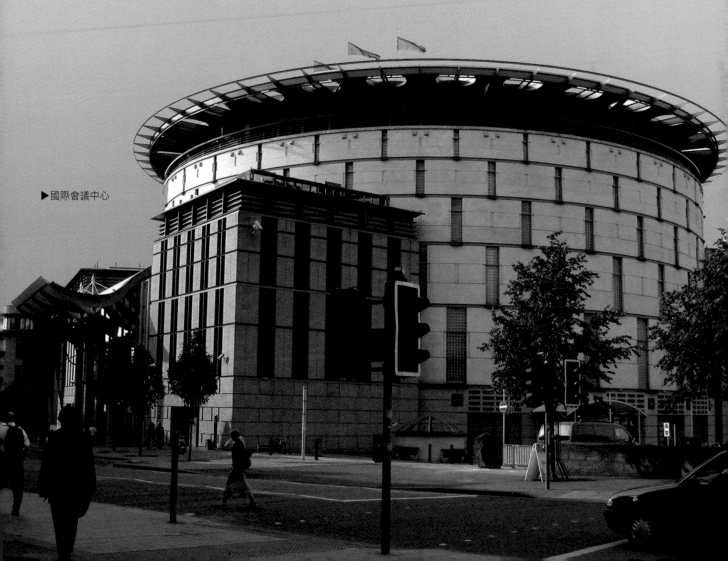

▶國際會議中心

入口的兩批設計極為精緻巧妙，由薄膜拉出的四顆倒錐狀頂棚，在造形精美的鋼架鋼索撐拉下，充滿了愉悅視覺的戲劇張力。主要外形採古典處理，可是卻在細部表現現代科技感，這一直是法雷爾建築設計的一貫作風。這種兩面的策略，既表達了建築厚重高尚的地位，也同時滿足英人對足智多謀的欣賞。這好比大眾對詹姆士·龐德性格的認同，一方面他身負重任目標高貴，一方面又行動敏捷偶爾詼諧，還甚至挺人性地風流。

▲國際會議中心入口的雨批設計混含著古典與科技

國際生命中心 *International Centre for Life, Newcastle 2000*

位於紐卡索 (Newcastle) 中央車站旁的這個區塊，曾經是牲畜市場、加油站、公車站、修道院、基地的聚集地。位置精華，但使用的內容不佳，整個區域也老化無生趣。這個案子也是千禧計畫之一，希望帶動這地方的新生命，同時也提供一個在生命議題上的主題博物館。整個中心包含了四個主要建築——生物科學中心、人類基因研究所、「生命世界」展覽館和接待中心。

建築師在此採用的設計策略很獨特。他刻意將建築群圍繞在外圈，而留出主要躲在內部的中央廣場，顯然是要強調其有別於此街廓以外的景致，讓新的城市公共開放空間有一番生鮮的氣息。(周圍的屋舍，確實貧乏枯燥得可憐。)

英國，這玩藝!

▼▶國際生命中心

圍繞成圈的建築群從空中看，就像是一個胚胎蜷匐的形狀——兩頭大小不一的橢圓形。而每個建築體本身也有不同的風格樣貌，甚至在廣場中央還保留了局部 1830 年新古典風格的市場建築。當成是對外的城市客廳，這裡的接待中心是整個建築群最發燒的設計，採用近來最流行的數位風，由地拔起一大片不規則的屋面，是綠色的銅包層屋頂，自由有機的線條彷彿一尾巨大的龍體蟄伏，又奇怪又搶眼。顯然，當今特紅的數位設計，在這位後現代大師的手裡，一樣成了玩弄的手段之一，他從來都不讓任何一種風格獨霸。

世界海洋探索中心 *The Deep, Hull 2001*

為了振興這個河口港，法雷爾選擇這個出海口最尖端的角地，設計了這個以海為主題並結合展覽、娛樂、商業的展示館。確實，要帶動一個地方的復興，同時要能掌握其天生獨有的資產，而且還要以寓教於樂的方式來展現。

海口的角地在地理上擁有獨一無二的孤立感，矗立在這個角落的建築特別要能發揮此一特性。建築師以德國十八世紀浪漫主義風景畫家佛烈德利赫 (Caspar David Friedrich, 1774–1840) 的【冰海】為意象，創造出一種自海中冰山相互衝撞，而堆疊成一指向天際的三角尖錐狀，氣勢震撼，張力十足。

法雷爾一直最擅於運用自然的隱喻到設計中。這個利用地形與海景而創造出的造形，果然是令人印象深刻、久久難忘。也許後現代的輕浮趣味很快就過時，但以形體來為無語的建築說話，這，可是永遠也不退流行的。

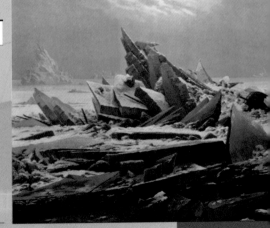

▼佛烈德利赫，【冰海】，1824，96.7 × 126.9 cm，德國漢堡美術館藏。

泰瑞・法雷爾 *Terry Farrell, 1939–*

　　泰瑞・法雷爾於 1961 年以榮譽學位從家鄉紐卡索的建築學校畢業。在大倫敦市政府的建築部門短暫工作後，到美國繼續求學，並獲得賓州大學建築與城市規劃碩士。畢業後，1965 年與 Nicholas Grimshaw 合作。1980 年開始自己事務所的業務。他的作品結合著後現代的歷史主義與高科技之結構材料表現。他是建築師也是都市規劃師，規劃過倫敦、愛丁堡、里斯本，還有東方的首爾、香港、北京等。

英國，這玩藝！

◀▼以【冰海】為意象的世界海洋探索中心氣勢磅礡，張力十足。

05　後現代主義

06　高科技風格
Hi-tec

高科技風格 (Hi-tec) 的建築，最鮮明的標誌就是冰冷的鋼鐵玻璃材，配以瑣碎繁複的細件所組裝而成的樣態。這樣的樣態表現出來的常是令人眼花撩亂，且刻意地彰顯機械結構的理性冰冷感。這就像馬戲團裡神乎其技的表演，除了令人捏把冷汗的鼓掌驚叫外，我們平常是很少這樣在進化自己行為的。對機器的迷戀，多少跟理形的慾望有關，彷彿掌握了機械的原理就掌控了知識與權力，這是帝國主義下普遍的價值觀。

當代高科技派建築源自英國，這令人直接聯想到工業革命的起源也是來自這個西歐最發達的島國。走進倫敦的科學博物館 (Science Museum) 裡，一具具美得驚人，卻又複雜得不知如何運作的機器，確實讓人衷心敬畏。

說到高科技風格的歷史，可以追溯到 1779 年，在英國賽文河上出現的第一座鑄鐵橋。它是一座完全由金屬預造在現場組裝而成的結構作品，可說是早在現代主義建築尚未成形之前，就已經開始的一場對新建材新工法的追求探索。此後，1851 年的水晶宮，1867 年的巴黎機械館，1889 年巴黎艾菲爾鐵塔的落成，全新的建築技術運用已是新時代的大勢所趨。到二十世紀初，當科比意 (Le Corbusier, 1887–1965) 喊出「房屋是生活的機器」，就正式地宣告了：建築的事業已完全進入了機械控制的年代。

英國,這玩藝！

60 年代一群前衛的建築團體——「建築電訊」(Archigram) 在倫敦發聲。因為現代主義的教條，讓建築一時只停留在解決技術問題上，卻忽略了深入人的心理與情感，而電訊人則強調解決問題的「科學性」，想運用先進的科學技術和經濟手段，來處理建築與人類該有的親密關係。然而過於理想、過於實驗色彩，以致只是流於一場書面式的革命而已。

但是，「建築電訊」的影響很快就發芽散布，成為當今高科技風格的前導先師。電訊人的主要成員大都就讀或就教於倫敦建築協會 (Architectural Association)，而目前幾位高科技風的主要建築師如李查‧羅傑斯 (Richard Rogers,1933–)、格雷姆蕭 (Nicholas Grimshaw, 1939–)、麥可‧霍普金斯都曾是建築協會的學員。1977 年，羅傑斯與義大利建築師匹亞諾 (Renzo Piano, 1937–) 設計的巴黎龐畢度中心，可說是揭開近代高科技風格序幕的首部曲。

可惜的是，雖然高科技建築的萌芽在英國，可是這批建築師卻正巧遇到英國經濟的谷底，在國內沒有業務硬是到國外去發展。但有趣的是，也因此把這股非常英國性格的形式帶到了國外，在世界上到處發光。

▶法國巴黎龐畢度中心

諾曼・佛斯特

對於英國高科技風格，佛斯特是被聯想到的第一人，隨著時代的變遷，他至今依舊引領著當代建築之前衛風潮。

曾當過飛行員的佛斯特，對工業技術之於建築的關鍵性角色，可以說是他所有作品的核心價值，而這樣的觀念無疑是來自現代主義的一脈相傳，或說根本就是英國工業文明榮耀的再次伸張。

在他的觀念裡，「建築都是社會價值和社會技術發展變化的反應」。他並指出，過去的偉大建築都是採用當時最先進的工藝技術，所以對他而言，建築是以技術或結構技術來支配空間的。他曾舉例說：「我們稱一架飛機是機械而不是建築，這實在是歷史的盲點，對我而言，那更接近真實的建築設計與思維。」在他的作品裡，常常可以見到相當突出的造形設計，而這些充滿創意的點子，其實都是從結構、從時代先進技術的角度重新思考重新出發的。

佛斯特對未來的世界顯然是樂觀的，這也讓他的建築不斷有新的活路與想像，所以他才會說：

　　如果你擁抱一種理想，那祂就會從中而生。

諾曼・佛斯特 *Norman Foster, 1935–*

　　英國人。1935 年生於英國曼徹斯特。1961 年畢業於耶魯大學研究所。曾習於美國建築理論家富勒 (Buckminster Fuller, 1895–1983)，且與李查・羅傑斯共組過 Team 4，於 1967 年在倫敦成立個人建築師事務所。1990 年受皇家封爵。至今得過無數世界性建築與文化的獎章，評論家 Jonathan Glancey 戲稱如果他是位軍人，則身上掛的獎牌裝飾就足以令他爬不起來。

倫敦斯坦矢德機場 *Stansted Airport, London 1991*

斯坦矢德機場是佛斯特最早設計的機場，從他後來設計的香港赤臘角機場和目前正在興建的北京國際機場，其規模之大便可知，早期的這個機場設計是如何討人喜歡了。

身為一位成功的建築師，他是十分擅於將人們普遍的理想想像給點明出來，無怪乎我們要用「大師」來尊稱他們了。(大師應該就是所謂先知，這些大頭腦總是想得比常人更深更遠，更能抓住時代的脈動。)

機場空間的一貫特色是大跨度的寬闊機場大廳，這類需要超尺度的建築，確實需要從結構的角度下手。這對佛斯特一向擅長用結構與科技來思考設計，是再適合不過了。但大師仍提出美麗的願景說：「飛行該是一場昇華的歷程。」

於是，他將所有附屬於機場的非必需服務設施，都安排到地下室，留出一個完整且淨空的

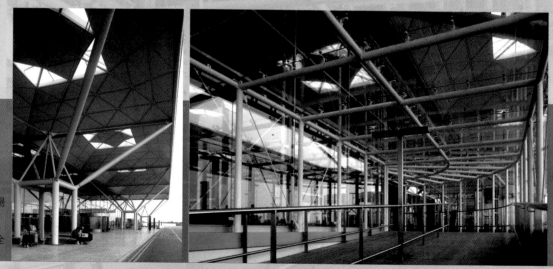

▶倫敦斯坦矢德機場入口
▶▶建築四周壁體全是透明的玻璃帷幕

地面層，使得從進大廳到上機都在同一樓層，過程單向而直線。並且，建築物四周壁體，全是透明的玻璃帷幕牆，可以一覽無遺地看見飛機起降。讓機場回歸到飛行的原點，讓旅程的重點就是旅程。

方形白支架的構造物，同時是結構，也同時擔任採光空調設備等多功能之作用，大量複製的元件讓建築施工時程與建築成本都達到經濟之目的。花腦筋讓業主省錢，讓使用者賞心悅目，這樣多方位思考所達成的服務品質，佛斯特的業務當然是接不完了。

皇家藝術學院畫廊 *Sackler Galleries, Royal Academy of Arts, London 1991*

就在熱鬧易及的倫敦攝政街 (Regent Street) 上，這處畫廊小增建案，是個精緻又充滿現代主義簡潔感的好範例。

設計的本體十分單純，只是在兩棟古建物間，加做了一座由鋼架支撐的玻璃樓梯間。重點是它改變了原有由下而上的參觀動線，重新開發出一條新的主動線，將人們先送上屋頂，

▲皇家藝術學院畫廊增建案的玻璃樓梯間設計，重新開發出一條由上而下的參觀動線。

英國，這玩藝！

再輕鬆地由上而下地漫步參觀。

雖然這個玻璃樓梯間主要是動線的機能，但因材料的恰當運用，透過一層層的玻璃踏板而產生出一種奇異的光影天井，讓此處反成為建築的表演主角。建築師保留原有兩側外牆的粗糙質感與古典裝飾的門窗外框，在天光的垂直投射下，不僅表情生動，更有裡外錯亂、時空重疊的迷離效果。

這是一個舊建築再生的案子，雖然設計採用風格對比的方式，但如此反而突顯彼此新舊不同身世之價值。

美國空軍博物館 *American Air Museum, Duxford 1997*

位於劍橋不遠的 Duxford，在二次世界大戰期間，是美軍協助盟軍在歐洲的空軍基地。70 年代，這裡成為展示軍機的「露天」博物館，但天候潮溼展品易生鏽毀壞，於是在 80 年代就請了佛斯特來設計。但一直要到 10 年之後，英國因開辦國家「樂透」(Lottery) 才有了建設的資金。金錢得之不易，建築盡可能用「設計」的方式節省經費。

▲猶如維修廠房般的美國空軍博物館

▲存放真實飛機的博物館

存放真實飛機的博物館，就有如維修飛機的大廠房一般，是一種高度與跨度都龐大的建物，18 公尺高、90 公尺寬，尺度相當驚人。但龐大的建築，造價卻不一定龐大，這些由預鑄水泥板所組成的主要結構體，是十分經濟的；另外，在博物館的運作上，也達到以經濟為原則的目標，例如整棟建物的照明，多以自然採光為主，而水泥板都是雙層的空心設計，對內外溫差有阻隔之效果，這些都可以節省能源的耗費。

在這個案子裡我們看到科技的本質，就是以服務人性為目的。經濟又單純的策略，確實是佛斯特在思考建築時，能勇往無礙的至高原則。

坎納利碼頭地鐵站 *Canary Wharf Underground Station, London 1999*

千禧年對英國而言是個關鍵，一方面國內的經濟已經復甦，一方面利用這個彷彿光輝可期的紀念日來推動一系列的國家建設，無論理由為何它們都被冠上一個神聖的頭銜——「千禧計畫」(Millennium Project)。

倫敦也趕在新世紀來臨前，完成了一條全新的地下鐵工程——鳩比利線之延長 (Jubilee Line

▲坎納利碼頭地鐵站大廳

06　高科技風格
Hi-tec

Extension)。佛斯特負責的坎納利碼頭地鐵站，是這條新幹線上尺度最為龐大的一座，因為這裡是倫敦市企圖創造的新商業中心。

整個地鐵站像是一艘海上巨輪，沉入原先是人工河道的河床上。有別於其他倫敦地下鐵站，在管狀的地道中穿流，這裡從地面上開始進入地下時，就可以一覽整座龐大的車站。車站的入口是一大面的弧狀玻璃採光罩，彷彿從肉裡長出的指甲，半穿透且閃爍堅硬光澤；車站大廳有 32 公尺寬，中央是一排橢圓形的支柱，支撐著有如肋骨一般的橫樑，樑柱的節點安置了鋼製滑帶，容許細微的滑動位移，就如動物關節的韌帶一般。整座壯觀的地下人民殿堂，在美麗的結構形式背後，有著十分有機的形體構造。

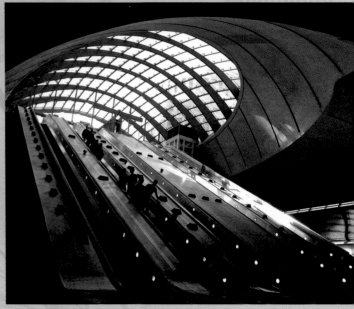
▲車站入口是一大面的弧狀玻璃採光罩

佛斯特逐漸將現代的直線條帶入新數位的自由弧度，雖然現代主義標榜的經濟與理性的原則不曾改變。

威爾斯國家植物園之玻璃暖房
Great Glasshouse, National Botanic Garden of Wales, Llanarthne 2000

這暖房是整個 230 公頃超大植物園的核心建築。

位在半山丘起伏的坡地上，建築躲在茵茵綠草間，微微讓中央突出地面，又和諧又唐突，

英國, 這玩藝！

不注意看似自然生成，專注看卻又無比人工造作。造形依舊是佛斯特最擅長的圓弧筒形自地面稍稍隆起，可是這個採光玻璃是傾偏向南的，為了迎合光線的需要，同時也讓內部的服務性空間安置在北面，順便可以阻隔冷冽的北風。

遠看融入大地的建築並不特別可觀，但一走入才真見其驚人的龐大身軀。在「綠建築」成為當代建築的熱門話題前，這位高科技代表早已將那些建築物理環境的思考完全融入其設計中了。

▲玻璃暖房內部

◀威爾斯國家植物園之玻璃暖房位在山丘起伏的坡地上

大英博物館中央大廳 *The Great Court at the British Museum, London 2000*

大英博物館裡原本還有個重要的大英圖書館，但日漸增長的藏書量，讓圖書館最後不得不搬走，於是留下了這個空曠的中央大廳。

建築師並不想把它又再塞滿，他將原本留空的空間就是留空。他說：「沒了這個空間，這博物館就像一個城市卻沒有公園。」所以，這是個「空」空間的再造案。建築師保留原本的閱覽室，讓它成為空心中的唯一實心，因為這裡可曾是歷代名人如馬克斯、孫中山等，發想研究立論之聖地！其餘的留空，使這裡形成一個環狀的開放空間。來參觀的人進入大門後，就被引入這個充滿自然光線的白中庭，之後才由此發散到每個不同的展室去。

這座開放的大中庭最精彩的景致，就是籠罩其上的一大面採光玻璃網。這座號稱歐洲最大面積的採光罩，本身同時是科技與藝術的結晶表現。架在四邊方形中央圓形的結構，藉中央隆起形成的連續彎拱以支撐自重，再以三角形分割出各個弧面。所以每一片玻璃都是透過電腦運算出的尺寸，而且都大小不一。站在室內的任何一個角落向上望，你都可以看見不斷重複出現交錯的多個圓弧線，形成一幅巨大壯觀又優美的幾何網圖。沿著圓環空間繞，新弧線不斷出現，而舊弧線也一直大到退出視線；如果遇到大晴天，還可以瞧見幾何抽象的網條陰影打在古典建築的牆身上，和諧地搭唱著一曲共同的光影交響詩。迷人至極！

倫敦千禧橋 *Millennium Bridge, London 2001*

榮耀的千禧橋在當地人的口中，還被戲稱是搖晃橋 (Wabbly Bridge)。因為當 2000 年開放時，便發現橋身搖晃得相當嚴重，隔兩天立刻就關閉了，一直整修了一年多之後才又開放。顯然，不是所有的先進技術都包準沒問題。

英國，這玩藝！

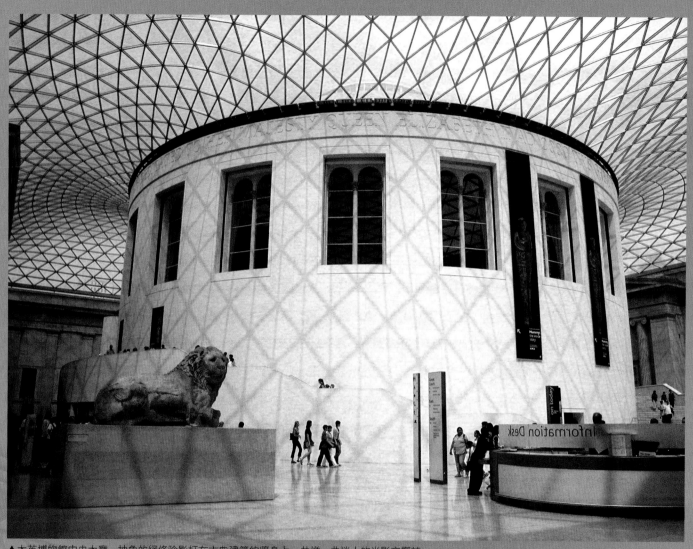

▲大英博物館中央大廳。抽象的網條陰影打在古典建築的牆身上，共譜一曲迷人的光影交響詩。

千禧橋最主要的目的是將人群帶到泰晤士河對岸的泰德現代美術館，所以是身兼將古老倫敦市中心向南岸發展的重要任務。然而，好設計常常超越只是理性的訴求，建築師還加入個人強烈的觀點，認為這是處難得可以躲開倫敦壅塞吵雜又污濁之車陣的清靜地，浪漫地浮在水面上當然要視野遼闊要微風送爽才行。為了達成這一目標，建築師挑戰人行吊橋的極限，在盡可能不干擾視線的原則下，吊掛橋體的纜繩最高只超出橋面 2.3 公尺，且只用兩座 Y 字形橋墩就要跨越整個 320 公尺的長度。真是勇氣可嘉！

用最少的東西創造出最大的利益，可說是千禧橋最成功的關鍵。但這不是佛斯特一個人的功勞，在此案中他還結合了雕刻家 Anthony Caro 與結構師 Ove Arup 的合作，才得建造出如此又美又實用的建築。

現在走在橋上是真的不會搖了，只是無遮攔的風是烈風而不是微風，參訪的人群也多到比車陣還要吵雜。

▶千禧橋連結了分居泰晤士河兩岸的聖保羅大教堂與泰德現代美術館

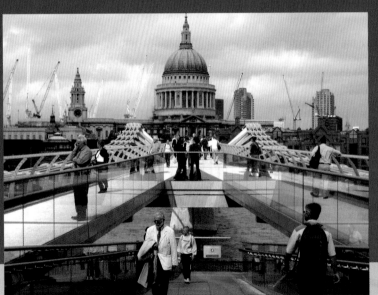

▼從塔橋上望向大倫敦市議中心

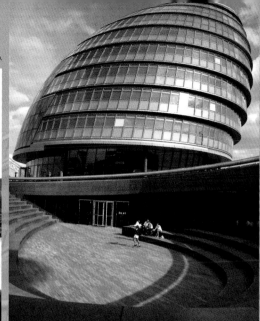

◄造形突出的大倫敦市議中心
▼市議中心內部

大倫敦市議中心 *Greater London Authority Headquarters, London 2002*

位於古老倫敦塔的對岸，走過泰晤士河最具指標特色之塔橋，這個二十一世紀新公共建築，明顯地希望自己也是這一線歷史的主角。

造形的突出是整個設計的關鍵。讓一個單純的球體，自軸心傾斜倒向南面，這雖是以建築物理環境來考量，但也因此創造出前所未有的新造形。南向的空間是辦公室，藉一層層外凸的樓板減少光線直射量，而北向的觀景臺則大面開窗，讓河岸的風光一覽無遺。夾在中央的議會堂則利用如漏斗的空間形狀，讓議事時不得不的大聲爭吵，自然在空間中的幾次反射後而失去能量。

同樣也有著帶動河南岸開發先驅者的重要角色，這個公共建築大方地留出許多開放民眾參觀的區域，就連最重要的議會堂都是完全透明的。

06 高科技風格
Hi-tec

瑞士銀行總部大樓 *Swiss Re Headquarters, London 2004*

這建築得到 2004 年英國最重要的「史特林大獎」(Stirling Prize) 之首獎,其理由是她讓都市的天際線,有了新世紀全然不同的柔美線條。

摩天大樓一向的特徵,就是高高舉起的堅挺幾何塊體,陽性無比。但這棟超高的辦公大樓卻有著圓潤光滑的體態,在一片剛硬的建築群中,她是顯得多麼突出而幽雅了。

經過電腦模型的擬真實驗,這樣滑溜的形體對都市的高樓風或帷幕外牆所造成的二次光害,

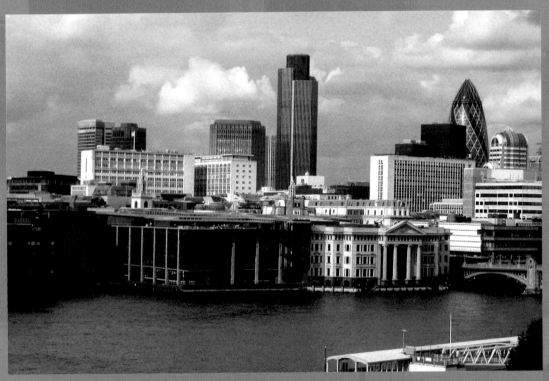

◀瑞士銀行總部大樓
讓倫敦的天際線有了
全然不同的柔美線條

英國,這玩藝!

▲佛斯特的造形設計到聖賢音樂廳可謂完全解放　▲體態圓潤光滑的瑞士銀行總部大樓　　　　▲大樓入口

都可有明顯的改善。而在高層辦公大樓中設置令人精神舒爽的空中花園，又再次被佛斯特給實踐出來。（最早將 "Climatroffice" 理論中的自然環境與辦公空間結合，達到在舒適的狀態下愉快且有效率的工作，是 1997 年完成的法蘭克福銀行總部大樓。）

這座建築的出現，讓人們對未來都市景觀的想像，又足足跨出一大步。

聖賢音樂廳 *The Sage, Music Centre, Gateshead 2004*

佛斯特的造形設計，至此可說已經完全解放了。不再依賴理性的對完整的要求，反而自在地讓形體有機般地伸展開來。

建築師拿了鸚鵡螺的剖面來說明設計的重點。就像貝類隨著身體不斷地成長，而延伸出一個個更大的氣室。這棟建築也一樣，目前內含三個主要的演奏廳和教室，將來如有擴充之需要時，可以繼續向左右兩側延伸增建。

類似倫敦對泰晤士河南岸的開發模式，英格蘭北邊最大城的紐卡索也積極向河對岸開拓。利用既有的河岸風光之資源，設立幾處大型公共設施，引動新的文化休閒之能量，自然這個地方就會活絡起來。

一大座起伏曲線的外殼裡，最重要的空間不是封閉的演奏廳，而是圍繞在各廳之間的流動走廊。這遊廊雖然在室內，但卻是容許自由開放進出的，同時在這裡還有大面大面開向河岸的窗臺，讓美麗的景觀完全攬入室裡。

音樂廳為何叫聖賢者 (The Sage)？因為贊助經費的廠商中，有家大型的電腦軟體公司就叫聖賢者。然而，與音樂最靠近的人，不也彷彿具有某種天聽的能力，擁有一段超越現實的資質？來這裡的人，不管是來聽是來演是來學，是不是也有對聖對賢的一股期許呢？我認為這名字取得太好了。

▶泰恩河畔的聖賢音樂廳在夜晚顯得閃閃動人 (ShutterStock)

◀施工中的音樂廳可以清楚看見外觀流線的造形，其實只是一張輕盈的皮層

JOIN THE RESERVE FORCES IN THE NORTH EAST

李查・羅傑斯

在英國高科技建築領域裡，羅傑斯是唯一可以和佛斯特相提並論的。雖然二者同為近代高科技風格的奠基者，但設計的概念上卻有很大的不同。佛斯特顯然較為理性，而羅傑斯則傾向浪漫。

羅傑斯的高科技風格，有一種機械式的浪漫幻覺，於是幾棟成名之作都很快讓他聲名大噪，但也很快就發現設計不切實用的問題。後來他也逐漸修正了一些設計的原則，把原本狂放自由的展現，變得更為簡單經濟，然而這也讓他的外顯風格反趨保守，而喪失了龐大的觀眾緣。相較於佛斯特，同等大師級的尊位，近來羅傑斯的接案量要遠遜於佛斯特。

2000 年他曾應邀來到高雄，同時為這個城市提出一些建言。目前有一處高雄捷運站，指定由他設計，還有幾個民間的案子也正在展開，希望不久的未來，臺灣就可以看到他的作品了。

李查・羅傑斯 *Richard Rogers, 1933–*

英國人。1933 年生於義大利佛羅倫斯。4 歲移居英國，自倫敦 AA 建築學院畢業後，到美國耶魯大學研究所，在這裡他遇見佛斯特，1963 年回國後共組 Team 4，合作了一些「高科技」廠房。1971 年與匹亞諾合作，得到法國龐畢度中心設計競圖首獎，從此世界知名。1977 年自己成立事務所，隔年又拿到洛伊銀行的競圖案。1985 年落成時，又獲頒英國皇家建築師協會 (RIBA) 最高榮譽金牌獎。1991 年封爵。目前是大倫敦地區建築與都計顧問團之主席。

洛伊銀行大樓 *Lloyd's Building, London 1985*

在充斥標準西洋古典建築的倫敦街頭，這棟看似工廠的鐵皮怪獸，是極為孤傲而特立獨行的。特別是到了夜晚，當所有主要的地標建物都亮起了白光黃光，唯獨這棟，點的是鬼魅般的藍光綠光。建築物是座銀行辦公大樓，但這種叛逆的行徑不知是否跟龐克文化產自英國有關?!

有人形容這棟建築是「現代版的哥德大教堂」。哥德教堂垂直參天的線條，在這裡一樣重複著，只是以前的石頭磚塊換成現在的鋼管玻璃。在中世紀，大教堂是城市裡活動的重心；在現代以經濟生活為主的社會，銀行彷彿取而代之了。

從英國高科技建築的歷史看，洛伊銀行絕對是一個里程碑，但短短的發展歷史，還無法證明這就是建築真正的道路，因為紕漏很快就出現。才 20 年的光景，「龐畢度中心」就花了

▶洛依銀行大樓入口
▶▶在充斥標準西洋古典建築的倫敦街頭，洛依銀行大樓顯得極為孤傲而特立獨行。

比蓋原建築多一倍的經費來整修，而洛伊銀行也因為大量外露的表殼很容易就積灰生鏽，而與業主對簿公堂。大師之名開始蒙塵。

但其實在建築的歷史上，很多留名的房子不必然是運作完整或無可訾病的完美，反而常常是那些挑戰極限、追求人類夢想的突圍作品。

第四台電視總部 *Channel 4 TV Headquarters, London 1994*

這棟不高的建築，一樣躲在古典氣氛環繞的倫敦舊市區裡。同樣對比著周遭的樣板，讓自己顯得有多麼與眾不同。位於三角窗的基地，入口被處理成內凹的形狀，有別於一般急著把建築的頭給探出來，在這裡反而留出一個開放廣場，暗喻著歡迎之意。

這個廣場入口是整個建築的重心。無論是被抬升了兩倍高度的膠囊電梯間，還是一格格如箱子掛在半空中的辦公室，或圓弧外凸閃爍金屬光澤的兩側樓梯間，或正中央一大面結構玻璃撐起如一個圓形大水缸的門廳，所有建築表現的元素都擠到廣場前，讓你好好地看個夠！

其中最嚇人的當然是這處入口門廳。高 21 公尺的弧形透明玻璃帷幕，為了使它全然透空而無任何一根支柱的效果，結構工程師精密地計算出運用僅有的玻璃自重、玻璃曲面和細微的纜索抓吊，而創造出這般前所未有的建築特技。就連外伸出來的玻璃雨批，都高高地從屋頂上拉下來，技術的炫耀心態昭然若揭。

英國，

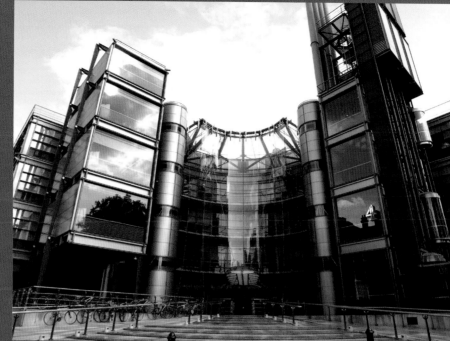

▶第四台電視總部
▶廣場入口是整個建築的重心

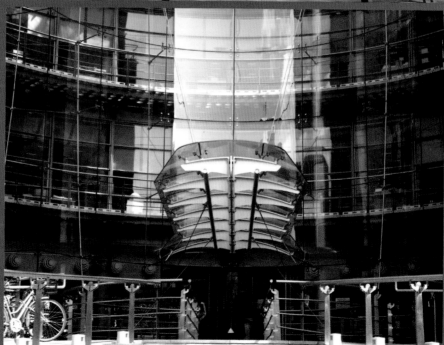

千禧圓頂 *Millennium Dome, London 1999*

千禧圓頂是英國千禧計畫中最重要的一個案子。在所有千禧計畫中，這頂圓頂象徵意義最濃厚，所以交由德高望重的大師操刀，也是理應當然。只是，整個遊戲下來，羅傑斯的名望也跟著跌落谷底。

當初英國首相布萊爾信誓旦旦地說：「當時鐘在 12 月 31 日午夜敲響的那一刻，全世界的眼光都投注在這新千禧年的起點……，就是『格林威治』的這條子午線。英國將能夠走向一個美麗、勇敢又興奮的新未來。這就是我們進行『千禧經驗』(Millennium Experience) 這個展覽活動的理由。」

千禧圓頂選擇坐落在格林威治半島上。這裡原本是工業用地，因此當局想透過這個計畫，使格林威治附近地區藉由大型活動的舉辦，來帶動這裡重獲新生。但世事難料，整個博覽會因主辦單位的政策搖擺不定，展示的內容又乏善可陳，結果參觀人數遠遠不如預期，只好在一年後就草草收場。整個事件連帶使身為主展場的千禧圓頂，也跟著顏面盡失。

雖說如此，羅傑斯當初在構想這個象徵新世紀新氣象的建築，還是有著濃濃的理想主義色彩。建築師讓整個建築就是完整的一顆圓球形，這裡有圓滿有單純完整的意思，當然還有世界一家、人類共享地球、保護地球的祈願。造形的語言簡潔有力，且意義深遠。但建築技法上，則仍標榜建

◀千禧圓頂是英國千禧計畫中最具象徵意義的重要案子

英國，這玩藝！

▶千禧圓頂讓大師
羅傑斯的聲望隨之
下跌

築師最愛的表現未來性。由十二支空心鋼骨立柱，斜撐起一朵龐大的布織幕。布織幕本身是一種雙層結構，同時具有保溫、透光和不結露的特性，是最新研發的建築材料。可同時容納三萬五千人，尺度相當驚人。

博覽會停擺後，新興的建築就這樣命運乖舛地被荒置在原地上。有市民建議乾脆賣給迪士尼樂園，在寸土寸金的倫敦市，也許當個賺錢的遊樂場比較不覺得可惜。而在一度傳出要賣給國際性財團經營賭場後，最終謎底揭曉，千禧圓頂在 2007 年 6 月以 "O2" 之名重新開幕，搖身一變成為一個超豪華娛樂世界。包含了擁有 20000 個座位的大型展演暨運動比賽場地 (The O2 arena)，較小型的音樂廳 (The indig O2)，當然還有電影院、餐廳、酒吧等，甚至還打造了倫敦第一個室內沙灘！這聽起來挺酷的新面貌，是否能夠讓千禧圓頂就此起死回生，一雪前恥呢？不妨拭目以待吧！

尼可拉斯‧格雷姆蕭

在英國領導流行的高科技風中，格雷姆蕭可說是其中最重視細部開發與細部創意的人。他的所有作品都呈現出一種與眾不同的對細節的關照，甚至說他的設計都是從建築的基本零件開始思考起的。這種工業製造式的思考模式，與其他的建築師非常不一樣。他說：

> 我的工作不光是建築，
>
> 我更大的興趣在細部，和細部之間的共同運作。

這種將建築當成是機械組合的理性實用概念，也許是從小的耳濡目染。他的父親是飛機工程師，祖父也是從事尼羅河大橋和大堤建設的土木工程師，而他本人從小就對機械玩具非常喜愛。在愛丁堡學習兩年後，格雷姆蕭轉到了倫敦 AA 建築學院就讀，在那裡他深受「建築電訊」那種對未來建築的開創性想像的影響。1965 年美國建築理論家富勒來倫敦演講，同時也給他留下不可抹滅的印象，例如他曾提出個人設計時關照的幾個面向中，「能源與地球資源問題」就是受到富勒的影響。而今，這個課題已經發展成全球性「綠建築與建築之永續性」的熱門議題。

尼可拉斯‧格雷姆蕭 *Nicholas Grimshaw, 1939–*

　　英國人。1939 年生於英國倫敦，在愛丁堡美術學院和倫敦 AA 建築學院學習建築。1965 年以優異成績畢業後，開始與法雷爾合作。1980 年成立自己的事務所。早期的作品著重在建築形式與工業製造的統合上，後來逐漸發展形成十分精緻的建築細部與有個人特色的空間方案。

英國，這玩藝！

滑鐵盧國際車站 *Waterloo International Terminal, London 1993*

這裡是「通往歐洲的大門」，是世界上最長的火車站之一，一年服務至少 1500 萬名旅客。整個火車站體是一個超大跨度的空間，由玻璃與鑄鐵完成的建築頂蓋，其中沒有任何支撐。這樣誇張雄偉的氣勢，其實同時也表彰了英法海底隧道的開通，象徵未來歐洲共同體的嶄新生命。

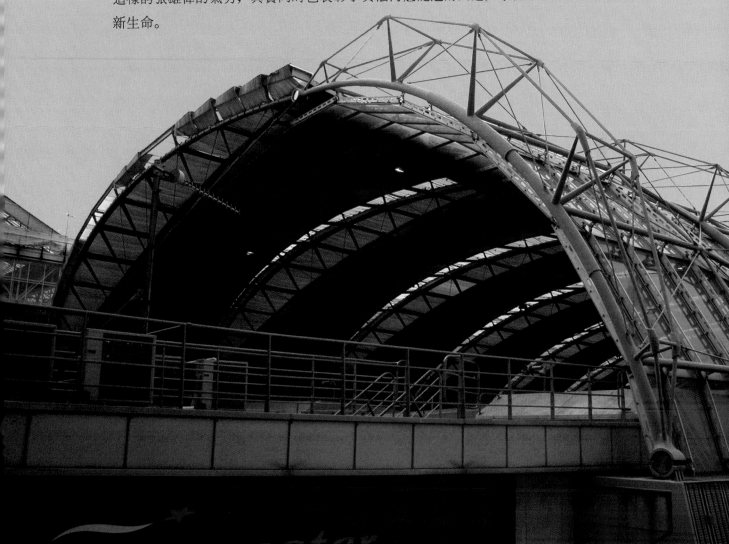

▲滑鐵盧國際車站 Eurostar 月臺

▲滑鐵盧國際車站室內一景

整座建築分為四個部分，由下而上，第一為地下室的停車場，同時形成建築的基礎，第二是地面架出兩層如高架橋的結構體，在室內分別置入等候大廳、辦公室、出境大廳等服務性空間，第三是頂層長達 400 公尺的火車月臺，第四是最重要也表現得最具戲劇張力的結構頂棚。

這個看似十分複雜的構造，其實是一個水平的三鉸接點弓弦形拱 (Three-pin Bowstring Arch)，利用這種可獨立站立的拱圈，一個接一個地排列在一起，且隨著月臺的弧度與寬度變化而彎曲。為了避免切割這 2520 片大小不同的玻璃板而耗費過大，這裡發展出一個細部──「活動接合」(loose-fit) 的玻璃安裝系統，亦即利用一種特別設計的活動鉸接鐵件，可以將標準尺寸的玻璃板，因應各個變化不同的角度而彼此重疊覆蓋。整體結構雖然龐大複雜，但視覺上仍顯得活潑輕巧且動感十足。

英國,這玩藝!

從平面上來看，整座建築像是藏身在都市裡的一條變形蟲，隨著基地的彎曲或縮張而自由扭身變形。

西方早報總部 *Western Morning News Headquarters, Plymouth 1992*

這棟建築位於英格蘭西南角海岸邊的城市普利茅斯 (Plymouth)，所以整體的造形也模擬成一艘軍艦的樣態，還有個突出屋頂好幾層高的瞭望臺。其實這個玻璃牆向外彎曲的設計，並非是從外在造形思考起的，而是為辦公室室內的效果所特別設計的。

▶完全透光的玻璃外牆
▼西方早報總部

為了讓基地周遭的美麗景致可以清楚地引入到室內，建築師將一般直立的玻璃做了稍微傾斜的角度，讓平面玻璃不會形成如鏡子般的反射，干擾到整個視線的通透性。就建築的外觀而言，完整無支撐的玻璃牆面，由一連串如象牙的鋼柱所伸展的桁架抓住，充分表現了高科技材料與結構力學之美。

可惜這樣的美意並不真正實用，因為完全透光的玻璃，沒有任何反射或加色處理，且建築外牆的外彎突出也無法遮住陽光的直射，而太陽光對辦公室的工作環境，顯然是十分不恰當的。最後使用者只好自行在內部加上一層遮光布幕，結果室內不僅看不到室外的美景，而且外觀也顯得醜態百出。

建築的創新顯然帶有許多的風險，東西沒有真正被考驗之前，都會有美好的遐想，這是這個專業的特質。但如果沒有創新的意圖，就不會有任何的進步了。

RAC 區域服務中心 *RAC Regional Supercentre, Bristol 1994*

RAC 是英國汽車道路救援的公司，這建築就坐落在布里斯托 (Bristol) 市郊高速公路的交接點上，方便隨時需要的派車服務。

明眼的人一眼即可看出，這棟建築與早了兩年出生的西方早報總部大樓，簡直就是一對孿生兄弟。無論建築形式與內容，或是建築的設計概念，根本是如出一轍。不過，仔細比較還是可以看出其中差異的端倪，因為顯然這棟是前者的改進產物。

前者犯下的錯誤，在這裡有了更完善的改進。一樣的外凸牆身所造成的船形，一樣的整棟的玻璃帷幕材料，卻加了深深的遮陽板，而玻璃也改成降低外頭亮度的染色玻璃。所以這裡再也不需要那些醜陋的遮光布幕，建築就顯得乾淨俐落，裡外均優。

英國，這玩藝！

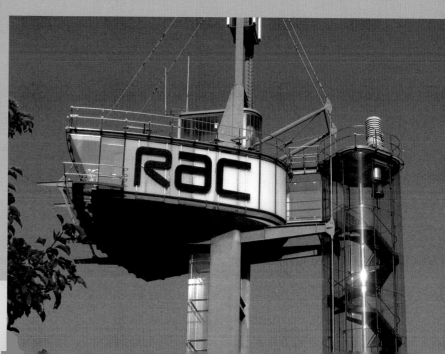

此外，這裡的瞭望臺設計得更為輕盈精緻，捨棄了如前者將電梯與樓梯包庇在同一個結構體內的設計，在此則讓樓、電梯分離，且將主結構的鋼架完全裸露，完整地表現了建築師一向對細部的精妙處理，和一股對機械零件的高度敬意。

伊甸園計畫 *Eden Project, St. Austell-Cornwall 2001*

這是一個充滿野心的案子，不光是這項計畫的主持人，或專聘的建築師或各類的技術人員，甚至所有英國人對此案也是滿心期待。最後的結果，真的是「美夢成真」！

▲RAC 區域服務中心

▶瞭望臺的設計完整表現出建築師對細部的精妙處理

「伊甸園計畫」是英國千禧年企劃案之一。當初，單從整個計畫的規模來看，基地的面積就高達 22 公頃，建築物覆蓋的面積也有 2 公頃之大，總工程款約合新臺幣 40 億元，此案的雄心壯志可見一斑。基地有些偏遠，但對於這樣龐大的案子，其實讓旅客專程安排前往一點也不為過。原先預計一年有 75 萬參觀人次，結果才開幕八個月，就已經超過預計人次整整兩倍之多。開館才一年多的時間，館方就已經開始進行新的擴建計畫。

從案子的名稱──「伊甸園計畫」，就可以明瞭這裡的企圖與夢想。伊甸園是《聖經·創世記》裡，上帝的偉大傑作。亞當和夏娃因為偷食禁果，被逐出這美麗的樂園。伊甸園，長久以來一直是完美而神祕地域的象徵代號。取名為伊甸園，正說明這群人要開始扮演上帝的角色，試圖創造一個完美無瑕、自然和樂的園地。

其名雖美，但說穿了，這也不過就是個植物園。英國在帝國主義的概念下，認為全世界的知識都是英國人該了解的知識，於是除了從世界各地收集財富，同時也收集豐富的知識。英國人擅長綜合、歸納、分析、整理，不會動的文物可以收集，活生生的植物當然也可以收集。伊甸園裡的生物，就是來自世界各地的植物。目前可以見到主要的兩大溫室，一是潮溼熱帶型，一是溫帶地中海型。而室內陳列的方式，完全是以創造一個完整生態為主軸，而非按照個別分類來展示。

基地原是廢棄的瓷土礦場，利用已經被破壞了的大地，重新賦予新生的使命，這樣新世紀的「生態倫理」概念，教誰都不得不鼓掌叫好。建築師原本的設計乃沿用他在滑鐵盧車站屋頂的結構方式，以連續單跨的弧形鋼架來包裹暖房。可是，單跨的鋼架必須配合地勢作變化，建築元件的大小形狀不同，會造成建築成本的提高。就在結案前不久，建築師突然靈機一動，將原設計全部翻案，由對付不規則地勢的不規則鋼架，改為最規則的「網線圓球頂」(Geodesic Dome)，如此一來，竟解決了先前所有的問題。

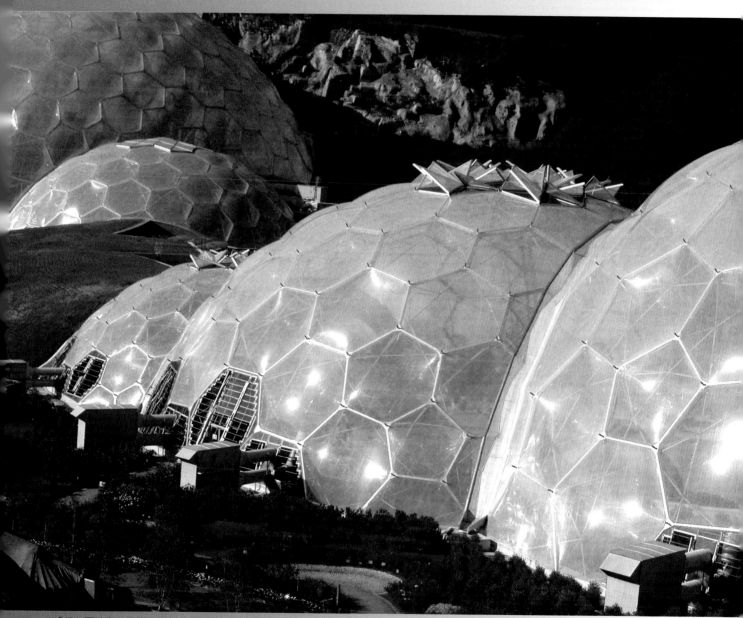

▲「伊甸園計畫」是英國千禧年企劃案之一，果真讓人們美夢成真！

06 高科技風格
Hi-tec

當然，全新的設計就會有全新的風險，建築師的角色在這裡便可看出其面臨問題時的樂觀心態與堅強的耐力，而創意就在這樣的困境下誕生。適時伸出一隻有力助手的，是一個全新開發的建材 ETFE，這是一種薄膜式的充氣構造。因為薄膜表面光滑，落塵髒物不易附著，可以保溫又隔熱，而且撐上 40 年的壽命！膜的元件輕、易施工、易保養、易更換，簡直就是準備要來推翻現代建築對玻璃的深陷依賴。不過，因為這是充氣結構，必須隨時保持飽漲的狀態，才能達成構造體之實。於是，每顆氣膜都必須接上氣管，隨時保持囊內一定的氣壓。作為一個不承重，又無多自重的外牆建材，這個發展在不久的將來，會讓許多建築改變其外形。

國家太空科學博物館 *National Space Science Centre, Leicester 2002*

這棟「太空科學博物館」晚了伊甸園計畫一年，同樣屬於英國千禧計畫。整個博物館陷在一個窪地上，那原是萊斯特（Leicester，位於英國中部）當地廢棄不用抽水站的儲水槽，利用其完整的地平面，同時又可結合河岸風光。如同伊甸園計畫是覆蓋在已經沒使用價值又光禿禿的瓷礦場上，這是當前人工廢棄地再利用的又一典範。

這個博物館最引人注目，同時也是整個建築群的焦點，就是裡面包裹了一支升空過的真實火箭的觀賞塔樓。這塔臺的造形，可說是空前

◀主要的溫室完全以創造一個完整生態為主軸

英國，這玩藝！

▲國家太空科學博物館像是吊立空中的蟲蛹　　　　▲樓梯間充滿科技未來感

未見，像是一個吊立在空中的蟲蛹，等待羽化的神奇模樣。這看似複雜的形體，其實是只用了關鍵的七個點所勾勒出來的，就如畫一個弧，要關鍵的三個點，而立方體要五個點。

形體之所以可以這樣自由彎曲，完全就是這新建材 ETFE 的可塑性使然。建築師上次在伊甸園計畫用的一顆顆六角形泡泡，這裡則成為一條高 3 公尺的長形泡泡，且圍著建築繞成一圈，又因為減光需要，還在 ETFE 上加印了反光金屬印層，讓建築物的外表看起來，呈現一種半透明，卻具金屬光澤的奇特質地。

建築師對這種材料的運用，顯然有更多更有創意的一些想法出現，從上次規則的六角形重複，到這次不規則的長條曲線延續，都說明著他對媒材的態度，是不斷地發現發展其可行可能的範疇，這同時是科學家的實驗精神，也是藝術家的創造精神。這不就是人類文明不斷進展的動力嗎？

不可能只有一種形式就要統治一整個社會。雖然高科技風格是英國的主流，但在一個自由多元的社會，還有其他精彩的想法，也在同時做出貢獻。

現代建築在進入後現代之後，各類價值、各種形式風尚群雄並起，百花齊放。其中包括堅守現代主義經濟理性原則的極簡風格 (Minimalism)，還有走完全相反路線、顛覆所有傳統結構理性價值的解構主義 (Deconstructivism)。

此外，資訊時代所帶來的資訊技術工具——電腦，由原本只是協力的身分，晉身成為現在影響建築設計思維的關鍵角色。這類透過電腦參與的數位風格建築，也逐漸成為當今最出風頭的時尚了。

賽福居百貨公司 *Selfridges, Birmingham 2003* ／ 建築師： *Future System*

賽福居是英國第二大連鎖百貨公司，千禧年後公司決定進軍蕭條已久的伯明罕市中心。但這個案子卻引起非常大的爭議，原因很明顯，建築物實在長得太怪了。怪東西並不是不適合英國人，而是它作怪的理由，讓許多人不以為然。對於一個商業空間，其採取的手段當

英國, 這玩藝!

然是以賺取利益為前提，然而是不是就因此可以不擇手段呢？

這個設計最被詬病的，是它「為形而形」的設計價值觀。當今最搶眼最流行的就是這種令人充滿想像的軟形數位風，形體自由線條柔曲，在一片充斥僵硬直線的現代都市紋理裡，是個大異數。一向高傲自持的英國學界，對詭異的行為，如果有理論背景，如果有聰明叛逆的動因，都是可以被說服的。但，最怕的就是笨笨地人云亦云。彎曲的建築外牆根本不是什麼高科技下的創意產品，而是用土法煉鋼的方式，在每一層懸臂樓板的邊緣，鋪上一層可以凹彎的金屬網版，然後再直接把混凝土噴貼上去，以造成弧曲的建築外牆。之後再灑上一層防水，再貼上 15000 片的拋光鋁製圓碟，結果竟然就 "美" 得如此冒泡嚇人了！

不受專家青睞的建築，對於一般外行大眾，卻不必然。滿身閃亮的鱗片，雖然毫無機能（例如可以吸收轉化太陽能啦、可以有助內外氣流流通啦⋯⋯等等的好事），就只是無用的表面純裝飾，但因為體積的碩大，身牆或屋頂模糊不分，幾個小開口也畸形怪狀，就一般民眾的心理，這顯然是娛樂到他們了。

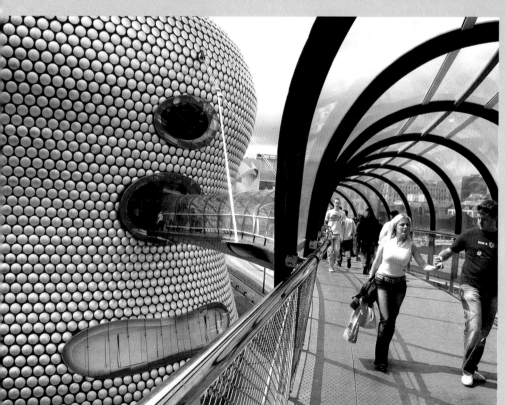

◀從停車場通往賽福居百貨，是一條彎曲的玻璃天橋半空連接。

就城市的角度來看，讓市中心置入這樣前衛突兀的形體，看似格格不入，看似喧賓奪主，但瞧瞧就立在它一旁的老哥德式聖馬丁教堂，兩者沒有這樣衝突的時空對比，又怎能彰顯老教堂的價值？

Future System 是一個專走前衛路線的建築設計團體，雖然實際建成的案子不多，但也都頗獲世人的賞識。這棟建築的出現，讓一堆人都跌破眼鏡，彷彿一位指日可待的天才兒童，突然間被抓到考試作弊，教這堆專家情何以堪呀！

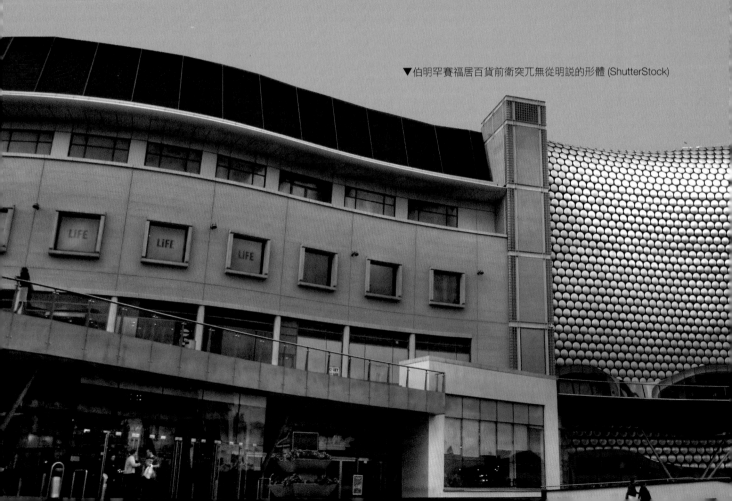

▼伯明罕賽福居百貨前衛突兀無從明說的形體 (ShutterStock)

▲百貨內部的天然採光井

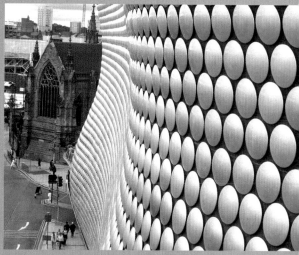

▲瞧瞧立在一旁的老哥德式聖馬丁教堂

格拉斯哥科學中心 *Glasgow Science Centre 2001* ／ 建築師： *BDP*

格拉斯哥曾經風光是因為她是個優良的河港城，然而當初繁榮的河岸區早也褪了色。城市的起死回生，這裡可以是個好的起始點。這同樣也是英國千禧計畫之一，同樣也希望藉由文化娛樂來帶動區域的再生。

基地選在 Clyde 河岸的太平洋碼頭 (Pacific Quay)，河岸的水景風光可以十分容易突顯建築的視覺效果。科學中心顧名思義以科學為主題，內容上包含了三座主要建築，一是科學博物館和演講廳、辦公室、咖啡廳，一是可容納 350 人的大型 IMAX 電影院，一是非常奇特、可隨風轉動的高科技瞭望臺，每一座建築都有其獨特的造形，雖然整體都是以閃爍金屬光澤的鋼材為主。建築群拼湊在一起，便成了一個宛如科幻電影般的未來城景象。

關於未來誰知道？但有夢想，就絕對會有票房。

比鄰這些建築群旁，有一棟佛斯特設計的「蘇格蘭展示中心」(Scottish Exhibition Centre 1997)，也加入這場奇幻造形的行列。但是仔細看，這棟雖是大師級建築師操刀，卻彷彿是雪梨歌劇院的小型翻版。這樣模仿的行為，連行家也不例外呢！

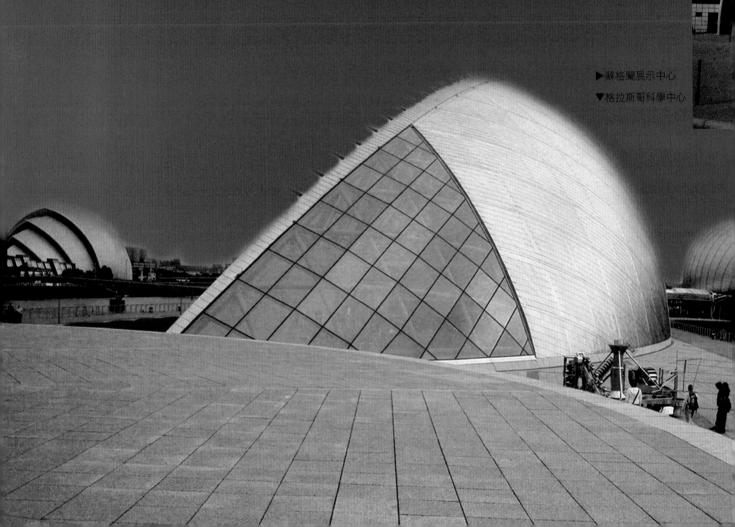

▶蘇格蘭展示中心
▼格拉斯哥科學中心

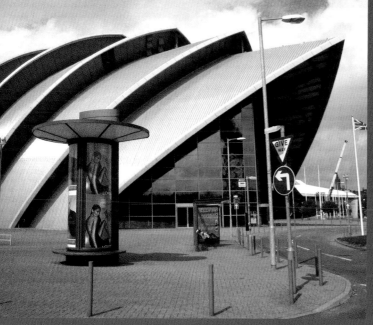

▼格拉斯哥科學中心內部

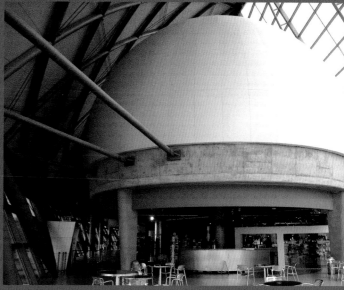

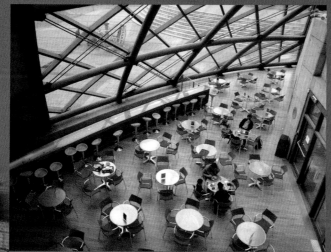

▲科學中心裡的咖啡廳

▲可容納 350 人的大型 IMAX 電影院

07 解構、極簡 & 數位風
Deconstructivism, Minimalism & Digital

M & S 百貨公司人行橋 *M & S Bridge, Manchester 1999* / 建築師：*Hodder Associates*

這是個簡單、漂亮、聰明又精緻的傑作。兩旁新修的建築也許你都不會注意到，但這座懸在馬路中央的天橋，你卻很難能不看到它。

1996 年愛爾蘭分離派組織 IRA 放置恐怖炸彈，在此造成非常嚴重的傷亡事件。事過境遷，兩邊的百貨商場重新整裝再出發，還象徵性地設計了這座連結彼此力量（來反恐?）的天橋。

沒有任何支撐地、優雅地懸掛在半空中，天橋是一座兩頭大中間小的圓管狀雙曲拋物面之造形，視覺上充滿強烈的張力。整體由三角形玻璃所包覆，在鋼架與纜索的纏繞下，呈現一段簡潔明亮的未來感。陸橋的地板

▲ M & S 百貨公司人行橋

用刻紋的木板，稍稍傾斜地連接兩個不等高的樓板面。而空調與照明則躲入地板中，暗中地執行它們的任務。

天橋在繁忙的商業街區中，不光是得符合動線流暢舒適的要求，更有甚者還能為城市的景觀加分呢!

◀ 形如旋渦的造形，將兩棟建物像接吻般彼此交流吸引。

英國，這玩藝!

城市博物館 *Urbis (City Museum), Manchester 2003* / 建築師：*Ian Simpson*

在地方當局努力的改造下，將十多年前仍是殘破不堪的市中心，透過都市更新，引入新的商業機制，開放更多的公共空間，如今城市風貌已煥然一新。這座位於重點核心的新博物館，就是這個老城再生的新心臟。博物館的內容，不再只是無聊的城市史介紹，而是把眼光放得更遠，看的是世界所有的城市，關照的是在城市中人們的生活點滴。透過最新科技的安排布置，參觀的人能夠以有趣方式與展示的東西進行互動，讓人沉思自己在都市生活的多元價值與意義。

身為文化使者的代言人，城市博物館的外形當然要能夠象徵一個城市的新生命，所以一定得夠新夠炫才行。結果它長得就像是一條光鮮發亮的爬蟲，在臨曼徹斯特中心的廣場前，這隻建築蟲的頭抬到最高最顯眼的角度，頭上還伸出一隻如天線般的觸角，不時閃爍發亮，召喚你來。從尾端看過去，整座建築蟲的身長才完整顯現，而蟲背上的那條鰭，正巧為建築的室內開發出一條自然採光帶。在這裡建築的有機，竟如動物，可以參照學樣。

▲曼徹斯特城市博物館像一隻長有背鰭的爬蟲

◀從尾端看去整座建築蟲的身長才完整顯現

▼室內斜走的透明電梯讓人一覽城中風光

建築的外牆採用水綠色的玻璃，局部以帶狀用噴砂霧面處理，呈現數位密碼般的暗示。內牆部分則是另一層的有色玻璃，而層層透光的結果，讓外觀有如敷上一層水面膜，晶瑩剔透，讓室內光亮充滿，耀眼迷離。

英國,這玩藝！

水晶宮公園音樂演奏臺 *Bandstand, Crystal Palace, London 2001* ／ 建築師：*Ian Ritchie*

極簡的手法極簡的說，就是耍酷！

在這十九世紀曾經名噪一時的萬國博覽會公園，如今只剩一唯憑弔用的廢墟。這座建築新生兒確實帶起頹廢了的公園一點生氣。

整個演奏臺像是一個大型的現代裝置藝術，結合著舞臺的背景壁板和後臺的準備空間，形成一個幾何的大量體。沒有任何的開窗，入口和出口的門都被處理成與外牆同一材質——厚鋼材表面鏽蝕成赭紅色。而在建築外圍以一靜態的生態池包圍住，讓演奏臺成了可觀不可親，有如來自池塘裡的一朵蓮花，高貴不可玩。

你可以想見：夏日時分，傍晚日未盡落，隔著靜靜的水塘，映著天邊彩光，在燈火通明的舞臺上，傳來陣陣悠揚的弦樂聲。

▼水晶宮公園裡酷弊了的音樂演奏臺

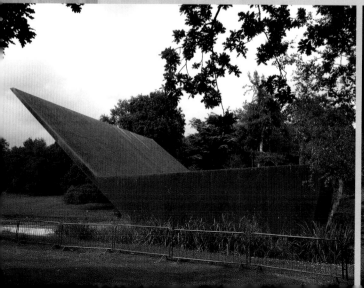
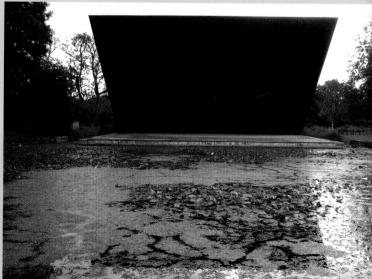

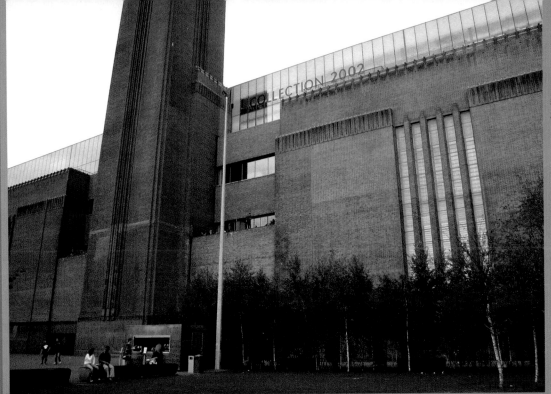

泰德現代美術館 *Tate Modern, London 2000* / 建築師: *Herzog de Meuron*

孔武有力,陽剛味十足的「火力發電廠」轉成心思纖細、美麗浪漫的「現代美術館」,這樣的變身手術光想像就已經很吸引人了。這是個近年來國際上最大宗的「舊建築再利用」建案,幾年下來的結果也顯示,它還是個相當成功的案子。

美術館的設計是由瑞士籍建築師 Herzog de Meuron 所擔任。他們的設計之所以能在這次國際性競圖脫穎而出,最大的原因乃在於他們對舊有建築改變最少。沒有過多的裝飾,沒有增加不必要的空間浪費,建築師充分利用原有大空間的氣勢,與局部小空間的便利,只安排讓聯繫所有空間的動線明確順暢,再加上這建築團隊一向的酷形幽默式創意,好設計還真的不一定花錢。

英國,這玩藝!

也許最大的改變，就是沿著建物身長的屋頂，加建了兩層觀景咖啡廳。對比於原建物的舊磚牆，新建物本身是乾淨極簡的鋼鐵玻璃之構造，讓建築到了夜晚，彷彿穿上一層螢光披肩，使原本就美美的泰晤士河，更加豔姿動人。同時，也讓屋頂層成了觀看倫敦市的最佳地點。都市的美，需要角度，需要你看我我看你的彼此對看的樂趣。這裡提供的便是這樣的享受。

從都市發展的角度看，這個案子還讓荒蕪多年的泰晤士河南岸，再度起死回生，成為倫敦市近代重要發展的里程碑。昔日工業帝國的動力源地，如今藉著現代大都會的藝術魅力，再度點燃能量的火苗，重新運作發亮。

目前，市議會又通過預算，即將在原建築的後方，再增建另一棟全新的展覽館，同樣還是由這建築師設計。

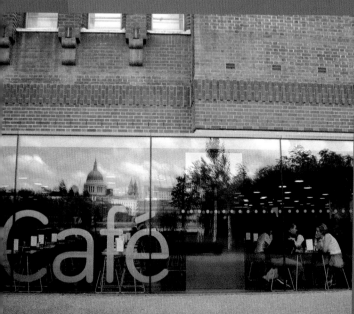

▲從咖啡館的反射看見對岸最美的倫敦天際線

▲館內簡潔寬敞、動線流暢

拉邦舞蹈學院 *Laban, London 2003* / 建築師： *Herzog de Meuron*

英國最崇高的史特林建築大獎，這年就頒給了這座建築和這個外來的團隊，評審一致推崇他們的設計（包括這棟和泰德現代美術館）對倫敦的重大貢獻。

一樣標準的極簡形式，一間學校所該有的機能與內容全都被包納進這座建築體內，我們從外頭看到的是簡單到只是一大面的牆壁。然而，這道牆卻絕非簡單！雙層的構造，讓表面呈現多膜光影變化的質感；同時在內外層之間的留空，一方面是物理環境節能的考量，一方面也提供空間方便清理；聚碳酸酯纖維材料雖然十分便宜，但在多重色彩的變化與開窗佈局的巧思下，仍有濃厚的人文藝術之獨到氣氛。

▲拉邦舞蹈學院內部

建築前方的庭園，也是一場超有個性的表演。完全用同一種綠草敷地，但重點卻表現在起伏的幾何狀地形。外表看似自然的材料與質感，背後全是人為操作的心智。但你還是覺得舒服，因為這些做作的地形，提供了學生聚集、表演、練習、休閒的所有軟性操場的需要。在這些草地上或坐或躺或靠或走或跳，都自由都安全無比。

▶拉邦舞蹈學院這一面平牆的設計絕非簡單

英國，這玩藝！

▶大片留白的牆
面頓時成了螢幕
▶▶帝國戰爭博
物館的瞭望臺

身為當地的新成員，需要面對整個社區的地方意識，這才是一座公共建築的任務。建築師在畫下設計圖的同時，考量的竟是基地前方幾百公尺外的一座古老巴洛克教堂。原來建築師的這一大面平牆的設計，都是要人們回頭去看他們已經不小心錯過了的真正在地價值！

榮耀自己的榮耀不榮耀，榮耀別人的榮耀才算真榮耀。

帝國戰爭博物館 *Imperial War Museum North, Manchester 2003* / 建築師： *Daniel Libeskind*

推銷博物館的傳單上如此寫著："War Shapes Lives."（戰爭形塑生命）。戰爭博物館到底是弘揚戰爭？還是唾棄戰爭？

猶太裔的建築師丹尼爾‧李伯斯金解釋這個設計的概念：一個因人類衝突而破碎了的地球，在此由碎片重新整合成一個新的形體。整座博物館一分為三，包括由入口與飛高的觀景臺所組成的 Air Shard（空區）；彎曲向上且面向河岸的咖啡餐廳與表演場所組成的 Water Shard（水區）；還有博物館主要的大型展示區、弧面向下的 Earth Shard（地區）。地水空三區，同時象徵戰爭時的陸海空三個主要軍種。這種運用象徵手法完成設計的作法，極為簡單明瞭，特別是每種造形都可以對應到機能，對應到外在的物理環境，如展示對地、休閒面水、觀景向天。

英國,這玩藝！

高明的建築設計只是硬體，但這裡最精彩的卻是展示方式的創意。靜態的展示間，整個一體成形，沒有標準的動線安排，卻反而像個迷宮，任意走任意看，知道多少、了解多少都不是重點，關鍵是感覺。時間一到，燈光自動暗了下來，大片留白的牆面竟成了螢幕，便開始一場聲光效果齊具的動態多媒體秀！安靜嚴肅的博物館空間，轉眼間變成教人驚喜的電影院。

一個講戰爭的博物館設了一個超大超高的瞭望臺，要做什麼？看遠方的風景和戰爭有何關係？是呀！關於紛爭，你是否想過如何海闊天空？

還有一棟李伯斯金在英國的建築，

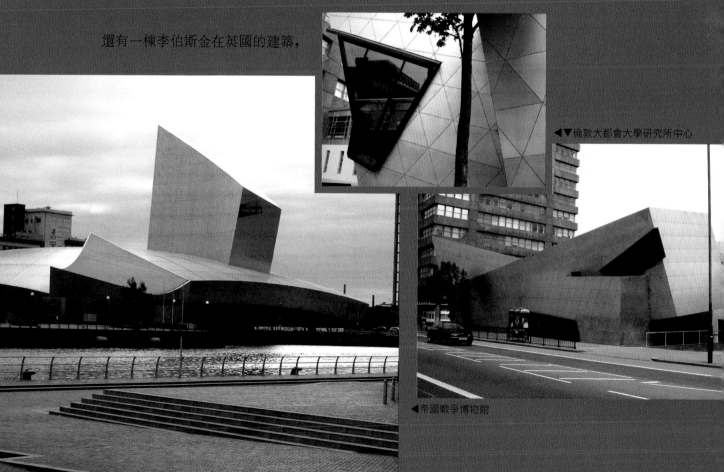

◀▼倫敦大都會大學研究所中心

◀帝國戰爭博物館

是「倫敦大都會大學研究所中心」(Graduate Centre, London Metropolitan University 2003)。在傳統的倫敦街區中，靠在馬路邊的這棟歪斜建築，引起不少人的目光。

超級科學探險場 *Magna Science Adventure Park, Rotherham 2001* ／ 建築師：*WilkinsonEyre*

2001 年的史特林大獎就由這棟鐵工廠改建的探險場所獲得。隔年同一建築師又以蓋茲頭千禧橋再度獲獎，WilkinsonEyre 成為英國建築的新主流。

這個鐵工廠在 50 年代曾容納了一萬個工人，鼎盛的榮景可見一斑。然而到了 90 年也不免跟著英國的蕭條一起關廠了。工業轉為娛樂教育商業該是變身必經的路途，何況當初能夠養活這麼多人的大屋舍，也絕對具有歷史藝術的意義。（機能被抽離了的東西，留下的就剩遙遠的美麗想像。）

這座超大的工廠，室內的部分長 400 公尺、高 35 公尺，簡直就是一個大型 Shopping Mall 的規模了。這麼大的空間，建築師就讓它直接表現它的大，將所有的光線遮擋起來，用人工照明打上通紅的光，讓人彷若置身昔日的打鐵場一般。展示館的安排是以亞理斯多德的四元素——土、水、火、氣為主題，個別設置在偌大的廠房角落。作為煉鐵所需要的原料，也是這四元素，因此十分容易在這個空間中找到發揮的素材。例如土館，就直接利用地下室，挖開局部的擋土牆，即可看到土堆和岩層；水館放在地面層，結構用鋼管包裹成波浪形；氣館最具戲劇性，形似一臺飛船懸立於半空中，用半透光的吹氣結構當皮層，在五彩流動的打光下，好像真的在飛。

英國, 這玩藝!

留在室外的那些大型鋼鐵機具，被保留孤立在原地，局部地面鋪上一層灰白的碎石，和著它們經歲月鏽蝕的身影，這等景象令人不禁感覺：連沒生命的機器退場，都可以擁有這般尊榮呀！

▲氣館最具戲劇性，形似一飛船懸立半空中
▶一棟吹氣構造的未來建築躲身在這大工廠裡
◀留在室外的大型鋼鐵機具被保留孤立原地

蓋茲頭千禧橋 *Millennium Bridge, Gateshead 2002* ／ 建築師： *WilkinsonEyre*

橋當然也算建築。史特林建築大獎頒給橋，表示以工程技術為主要考量的橋，一樣會涉及到人文、社會、藝術的層次，一樣是建築討論內的範疇。橋有別於其他的交通建設，更可以當成是一獨立的表現構造物。

延續著前人的優秀傳承，跨在泰恩河 (Tyne) 上的一系列橋都有各建造時代的不同樣貌，這座新加入的成員一點也沒給他們漏氣，同樣有著當今最先進的營造技術，而且還更優雅輕盈，更具藝術美感。

由於只提供行人與腳踏車專用，設計的目標更朝著觀光休閒的方向進行。所以彎曲的動線安排，讓行走時的視角更多面，步履也會更輕鬆、更有趣。高起的大彎拱配合著遠方前輩的輪廓，穿越時空彼此對話。最重要的是這大鋼架還可以向下傾垂，一起帶動整座同樣也彎曲的橋面升起，於是，一邊下垂一半、一邊升起一半，就可以讓有高桅的船從下穿越。所以這座建築又被暱稱「眼橋」(Eye Bridge)，就像可以開閉的圓球眼瞼一般，上下自由轉動。

為何如此大費周章，花錢製造超大的機械轉輪？把橋架高不就解決了嗎？但，如果吃飽飯就可以過活，為何還要講究美味呢？人生如戲，人活著更像是在玩遊戲，沒了遊戲的樂趣，活著也只不過是活著。橋如果只是交通的目的，那多無聊、多單調啊！

當橋面升起，船就從中穿越而過，一旁圍觀的民眾不禁興奮地響起掌聲。哈！這是多麼有票房的工程表演秀哩！

英國，這玩藝！

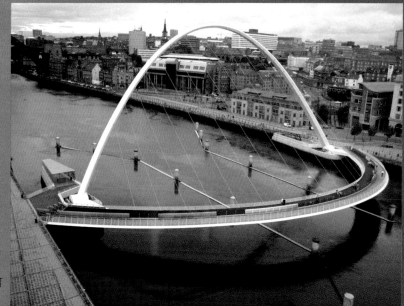

▶蓋茲頭千禧橋又叫眼橋，可以像眨眼睛那樣開閉。

▶位於蓋茲頭千禧橋旁，由麵粉倉庫改造的 Baltic 藝術中心。

最　後
Ending

看別人，想的總是自己。從臺灣看英國，總覺得有許多的相似之處———一個島國、一個主體中心外圍的獨立衛星，一群弱勢、一個不斷被入侵的歷史，逐漸累積自己能量，建立自己的信心，最後成就獨特的功業。

英國的建築從現在的眼光來看，已經清楚走出屬於自己的路，相較之下，臺灣其實還太年輕，還有很多可能。眼前的建築亂象應該被視為正在發育階段，正處在探索未知的盲目慌亂中，其實也不必太苛責臺灣的建築為何普遍都很難以正視。自己的孩子再醜，你都會發現他有看不見的優點。

眼光放遠，懷抱理想，我們必須相信自己也會有那麼一天。

英國，這玩藝！

附 錄

藝遊未盡行前錦囊

圖示說明 ⌂：地址　@：網址　$：價格　◎：時間　☎：電話　ℹ：補充資訊　⊿：交通路線

▌如何申請護照

向誰申請?

中華民國外交部領事事務局

@ http://www.boca.gov.tw

⌂ 臺北市濟南路一段 2-2 號中央聯合辦公大樓 3～5 樓

◎ 週一～五　08:30～17:00（中午不休息）

☎ (02) 2343-2807～8

領事事務局臺中辦事處

⌂ 臺中市黎明路二段 503 號 1 樓（「行政院中部聯合服務中心」廉明樓

◎ 週一～五　08:30～17:00（中午不休息）

☎ (04)2251-0799

領事事務局高雄辦事處

⌂ 高雄市成功一路 436 號 2 樓

◎ 週一～五　08:30～17:00（中午不休息）

☎ (07) 211-0605

領事事務局花蓮辦事處

⌂ 花蓮市中山路三七一號六樓

◎ 週一～五　08:30～17:00（中午不休息）

☎ (03) 833-1041

要準備哪些文件?

1. 中華民國普通護照申請書
2. 六個月內拍攝之二吋白底彩色照片兩張（一張黏貼於護照申請書，另一張浮貼於申請書）
3. 身分證正本（現場驗畢退還）
4. 身分證正反影本（黏貼於申請書上）
5. 父或母或監護人身分證正本（未滿 20 歲者，已結婚者除外。倘父母離異，父或母請提供具有監護權人之證明文件及身分證正本。）

費用

護照規費新臺幣 1200 元

貼心小叮嚀

1. 原則上護照剩餘效期不足一年者，始可申請換照。
2. 申請人未能親自申請，可委任親屬或所屬同一機關、團體、學校之人員代為申請（受委任人須攜帶身分證及親屬關係證明或服務機關相關證件），並填寫申請書背面之委任書，及黏貼受委任人身分證影本。
3. 工作天數（自繳費之次半日起算）：一般件為 4 個工作天；遺失補發為 5 個工作天。
4. 國際慣例，護照有效期限須半年以上始可入境其他國家。

▌如何申請英國簽證

向誰申請?

英國簽證申請中心

@ http://www.vfs-uk-tw.com/

⌂ 臺北市信義區松仁路 97 號 7 樓 A 室（2 號交易廣場）高雄市新興區民族二路 95 號 7 樓 D 室

◎ 週一～五　8:00～15:00（民眾可以透過上網預約

英國,這玩藝!

系統預約，並在預約時間到簽證中心辦理。如果未能上網預約，則可以在 11:00～13:00 的時段到簽證中心排隊辦理簽證）

i 自 2007 年 7 月 26 日起所有英國簽證收件業務將委託 VFS Taiwan Ltd (VFS) 處理，英國貿易文化辦事處的簽證官仍將負責決定是否核發簽證。

費用

標準旅遊簽證（六個月多次入境）：新臺幣 4500 元

要準備哪些文件？

1. 現今護照及任何舊護照（若舊護照遺失，且現今護照並無任何旅遊紀錄，則申請者須至移民署入出境管理局申請入出境紀錄）
2. 填寫完整之申請表格（須事先上網申請 http://www.visa4uk.fco.gov.uk/ 且依照指示填完表格後，點選自動送出申請且列印出表格）及兩吋彩色照片一張
3. 一個月內所開立之財力證明（半年內之存摺影本）
4. 親友之邀請信函，護照及英國簽證／居留證或英國內政部延簽（如赴英探訪親友）
5. 公司開立之休假證明（使用有公司抬頭之信箋，並加附公司大小章及統一編號）
6. 公司名片正本（如適用）
7. 若為目前無工作者須提供未來計畫書
8. 身份證影本
9. 學生證（如學生）
10. 若有同行者，則須在申請表格後標示同行者之姓名及關係

貼心小叮嚀

所有簽證申請者，不論國籍，都需要親自到簽證申請中心提供指紋和數位照片。

▌英國機場資訊

希斯洛機場 (Heathrow Airport)

@ http://www.heathrowairport.com/

希斯洛機場位在倫敦市區以西 24 公里，是英國最主要的國際機場，共分四個航站。目前由臺灣飛往倫敦（需轉機）的班機分別降落於以下航站：

Terminal 1: 英航 (BA)

Terminal 3: 長榮 (BR)、國泰 (CX)、泰航 (TG)、馬航 (MH)

Terminal 4: 荷航 (KL)

■由希斯洛進入市區的方式

地鐵 (Underground)

✓ 機場位於第六區 (Zone 6)，搭乘皮卡迪里線 (Piccadilly Line) 可直接抵達「萊斯特廣場」(⊖ Leicester Square)、「科芬園」(⊖Covent Garden) 等市中心。

◎ 平均 5～10 分鐘發車，車程約 50 分鐘。

$ 1. 現金購買 Zone1–6 單程（single）：£ 4
2. Oyster Card （Pay as you go 方式儲值）單程：
£ 3.5 （週一～五 07:00～19:00）
£ 2 （上述時間除外）

@ http://www.tfl.gov.uk/

i 在車廂靠近門口的地方會有一個小區域讓您置放大型行李（只是一個空間，並非專門的行李架），但由於利用此線往返機場的人數，或經過市區的人潮眾多，因此請小心看管自己的行李。

希斯洛快線 (Heathrow Express)

✓ 由希斯洛開往 ⇌ 倫敦帕丁頓車站 (London Paddington)。

◎ 週一～六 05:07～23:40　週日 05:03～23:42 （平均每 15 分鐘一班車，車程約 15 分鐘）

§ 成人單程 £15.5（網路預購 £14.5），來回 £29（網路預購 £28）

@ https://www.heathrowexpress.com/

ℹ 這是往返機場最舒適、最快速但也所費不貲的方式，如果您持有英格蘭或全英國的火車通行證，在有效期間內皆可免費搭乘。

巴士

National Express

✎ 由希斯洛開往倫敦維多利亞巴士總站（Victoria Coach Station）

🕐 04:55～21:35（車程約 45～85 分鐘）

§ 單程 £4，來回 £8

@ http://www.nationalexpress.com/

計程車

🕐 車程約 60 分鐘

§ 至市區約 £50

蓋特威機場 (Gatwick Airport)

@ http://www.gatwickairport.com/

　　蓋特威機場位於倫敦市中心以南約 50 公里處，是倫敦僅次於希斯洛的第二個對外門戶，有許多歐洲的航班在此入境。臺灣前往倫敦的旅客，如果選擇搭乘香港甘泉航空，也是在此降落。

■ 由蓋特威進入市區的方式

蓋特威快線 (Gatwick Express)

✎ 由蓋特威開往 ≥ 倫敦維多利亞車站（London Victoria）。

🕐 每日 04:35～01:35（平均每 15 分鐘一班車，車程約 30～35 分鐘）

§ 成人單程 £14.9，來回 £26.8

@ https://www.gatwickexpress.com/

ℹ 如果您持有英格蘭或全英國的火車通行證，在有效期間內皆可免費搭乘。

火車

✎ 由蓋特威南航站開往倫敦市區主要車站，包括 ≥ 維多利亞 (Victoria)、≥ 倫敦橋 (London Bridge)、≥ 滑鐵盧 (Waterloo)、≥ 滑鐵盧東站 (Waterloo East)、≥ 查令十字車站 (Charing Cross) 等。

🕐 車程約 30～45 分鐘（詳細時刻表請上網查詢）

§ 蓋威特～≥ 維多利亞　成人單程 £8.9，來回 £17.8
　 蓋威特～≥ 倫敦橋　成人單程 £8，來回 £16

@ http://www.southernrailway.com/

巴士

National Express

✎ 由蓋特威南航站開往倫敦維多利亞巴士總站 (Victoria Coach Station)

🕐 04:55～19:35（平均每小時一班，車程約 90 分鐘）

§ 單程 £6.6，來回 £12.2

@ http://www.nationalexpress.com/

計程車

🕐 車程約 60～70 分鐘

§ 至市區約 £50～85

▌英國交通實用資訊

倫敦地鐵

　　倫敦地鐵票價的計算方式與臺北捷運不同，是以區 (Zone) 來計價，總共分為六區。在同一區內，無論你坐幾站價錢都一樣，由於倫敦大部分有名的景點都位於第一、二區內，因此通常只需購買二區內的票即可。以往對於短期旅遊的乘客而言，旅遊卡 (Travel Card) 是最佳的選擇（又分為 1 日、3 日與 7 日卡）。不過現在有一種類似台北捷運悠遊卡的 Oyster Card，進出閘口也是以觸碰感應的方式開啟門板，使用上更加便捷且易於保存，不像使用紙卡時還要擔心是否折壓毀損。同時，以 Pay as you go 的方式來儲值時，也

英國, 這玩藝!

倫敦地鐵票價對照表

使用票別	Oyster Card Capping Rates		Travel Card					
			1 日		3 日		7 日	一個月
使用時間	週一至週五 7:00 ～ 19:00	其他時間與 國定假日	尖峰	離峰 *	尖峰	離峰		
Zone 1–2	£ 6.1	£ 4.6	£ 6.6	£ 5.1	£ 16.4	——	£ 23.2	£ 89.1
Zone 1–3	£ 7.3	£ 5.2	£ 7.8	——	——	——	£ 27.4	£ 105.3
Zone 1–4	£ 8.5	£ 5.2	£ 9	£ 5.7	——	——	£ 33.2	£ 127.5
Zone 1–5	£ 10.7	£ 6.2	£ 11.2	——	——	——	£ 39.8	£ 152.9
Zone 1–6	£ 12.7	£ 6.2	£ 13.2	£ 6.7	£ 39.6	£ 20.1	£ 43.0	£ 165.2
Zone 2–6	£ 7.5	£ 4.1	£ 8	£ 4.6	——	——	——	——

(* 離峰 ◐ 週一至週五 9:30 以後，及周六、日全天與國定假日)

有如同 Travel Card 的好處，即一天內有個最高扣款金額 (Capping rates)，假使你超過了這個金額，就不會再繼續扣款了。因此，以使用一日為例，Oyster Card 會比 Travel Card 便宜 50p (100p = 1£)，但是，如果你待的天數越久，就還是以 Travel Card 較為划算。購買 Oyster Card 時須支付押金 £ 3，退卡時一併退回，由於 Travel Card 也可以儲值在裡面，所以通常購買 7 日 Travel Card 的時候，票務人員就會直接給你一張 Oyster Card。

英國國鐵系統

英國政府自從 1993 年推動國鐵民營化，並實施「車路分離」後，將旅客營運分割成 25 家公司，鐵道路線維護目前則是由 Network 公司負責。因此在英國搭火車時，你會發現不同的路段會由不同的火車公司負責營運，某些路線甚至會有重疊的情形。雖然看似複雜，但只要善用網路資源，事先查清楚所需搭乘的班次時間與價錢，仍然可以優遊自在地搭火車遊英國。不過要注意的是，倫敦市區就有八個主要的火車站，分別開往不同的地區，出發前務必先確認是哪一個車站。而且英國火車的票價昂貴，越早購買越能享受優惠，如果旅行中經常使用火車作為交通工具，且多為長程，事先購買火車通行證，不失為一種便捷經濟的方法。票種與價格請參考「飛達旅遊」網站 http://www.gobytrain.com.tw/europe/pass/search_byproduct.asp

■ 推薦網站

▶ http://www.tfl.gov.uk/ 倫敦大眾交通網址。可查詢倫敦地區各種交通工具的相關資訊，包括地鐵 (Tube)、公車 (Bus)、船塢區輕軌鐵路 (DLR)、船 (Boat)、火車 (Rail)、電車 (Tram) 等。倫敦地鐵由於年代久遠，時常有整修的需要，因此某些地鐵站或路線會不定時地關閉，如果事先了解最新的營運情況，就可以避免臨時無法搭車的窘境。

▶ http://nationalrail.co.uk/ 英國國鐵網址。不論是哪家公司，都可由此查詢班次、時刻、票價等資訊。

▶ http://www.transportdirect.info/ 可以查詢英國境內的交通方式，包括火車、飛機、地鐵、巴士或開車路線，並列出每一段路程所需花費的時間與相關地圖。你甚至只需輸入行程的起訖點 (可以是地址、車站名

藝遊未盡行前錦囊

稱、景點等），就可以得到建議的交通路線，可說是行程規劃的最佳幫手。

▋書中景點實用資訊

大倫敦地區

■格林威治交通資訊

@ http://www.greenwich.gov.uk/Greenwich/Travel/LocalTravelServices/

格林威治位於倫敦東方市郊，以地鐵分區而言屬於第二區 (Zone 2)，有多種交通工具可抵達，包括：地鐵 (Jubilee Line)、輕軌火車 (DLR)、火車、船、公車等，非常方便。

■千禧圓頂

@ http://www.theo2.co.uk/

🏠 Peninsula Square, London, SE10 0DX

🕐 每日 10:00 開放

〽 ⊖North Greenwich (Jubilee Line)

■拉邦舞蹈學院

@ http://www.laban.org/http://www.theo2.co.uk/

🏠 Creekside, London, SE8 3DZ

🕐 週一～五 08:30～18:00　週六 08:30～16:30（週日關閉）只有特定區域對外開放，部分週三 15:30 有導覽活動，但需預約，每人 £ 10

〽 Cutty Sark station (DLR) 步行約 10 分鐘

■設計博物館

@ http://www.designmuseum.org/

🏠 Shad Thames, London, SE1 2YD

🕐 每日 10:00～17:45（12 月 25、26 日休館）

〽 ⊖London Bridge (Jubilee Line)

💲 成人 £ 7

■泰德現代美術館

@ http://www.tate.org.uk/modern/

🏠 Bankside, London SE1 9TG

🕐 週日～四 10:00～18:00（週五、六～22:00）（12 月 24～26 日休館）

〽 ⊖Southwark (Jubilee Line)、⊖Blackfriars (District, Circle Line) 步行約 10 分鐘

💲 免費（特展除外）

■南岸中心

@ http://www.southbankcentre.co.uk/

🏠 Southbank Centre, Belvedere Road, London SE1 8XX

🕐 Royal Festival Hall 每日 10:00～23:00
　Queen Elizabeth Hall Foyer 每日 10:00～22:30
　Hayward 每日 10:00～18:00（週五、六～22:00）

〽 ⊖Waterloo (Bakerloo, Northern, Jubilee, Waterloo & City Line)
　⊖Embankment (Circle, District Lines)

■達維奇學院畫廊

@ http://www.dulwichpicturegallery.org.uk/

🏠 Gallery Road, Dulwich, London, SE21 7AD

🕐 週二～五 10:00～17:00　週六、日 11:00～17:00（元旦、除國定假日以外的週一、12 月 24～26 日休館）

〽 ≋West Dulwich（從 Victoria 出發）、≋ North Dulwich（從 London Bridge 出發），車程約 10 分鐘，再步行約 10 分鐘

💲 成人 £ 8（只限常態展 £ 4）

■白禮拜堂美術館

@ http://www.whitechapel.org/

🏠 80–82 Whitechapel High Street, London, E1 7QX

🕐 週三～日 11:00～18:00　週四 11:00～21:00

〽 ⊖Aldgate East (District, Hammersmith & City Lines)

💲 免費

英國，這玩藝！

倫敦地鐵圖

MAYOR OF LONDON

24 hour travel information
020 7222 1234

Website
tfl.gov.uk

Textphone
020 7918 3015

Transport for London UNDERGROUND

Courtesy of Network Rail Limited

2007 英國國鐵
民營火車公司營運路線

Arriva Trains Wales	Arriva plc	
Central Trains	National Express Group plc	
Chiltern Railways	M40 Trains	
c2c	National Express Group plc	
Eurostar	Eurostar (UK) Ltd	
First Capital Connect	First Group plc	
First Great Western	First Group plc	
First ScotRail	First Group plc	
First TransPennine Express	First Group plc/Keolis SA	
Gatwick Express	National Express Group plc	
GNER	Sea Containers Ltd	
Heathrow Express	BAA	
Hull Trains	First Group plc/Renaissance Railways	
Merseyrail	Ned-Serco	
Midland Mainline	National Express Group plc	
Northern	Ned-Serco	
'one'	National Express Group plc	
Silverlink Trains	National Express Group plc	
South West Trains (Island Line on the Isle of Wight)	Stagecoach South Western Trains Ltd	
Southeastern	Go-Ahead Group plc/Keolis SA	
Southern	Go-Ahead Group plc/Keolis SA	
Virgin CrossCountry	Virgin Rail Group	
Virgin West Coast	Virgin Rail Group	

Courtesy of Barry S. Doe

Published by Barry S Doe FCIT, C.Math, MIMA • 25 Newmarton Road, Moordown, Bournemouth, Dorset BH9 3NU
Tel/Fax: 01202 528707 • Email: info@barrydoe.co.uk • Bus & Rail Directory web site: www.barrydoe.co.uk
Designed by Image Circle (020) 8144 3006

■聖保羅大教堂
@ http://www.stpauls.co.uk/
🏠 St Paul's Churchyard, London EC4M 8AD
🕐 週一～六 08:30～17:00
🚇 ⊖St Paul's (Central Line) 步行約 5 分鐘
💲 成人 £9.5（線上預約 £9）
■瑞士銀行總部大樓
@ http://www.30stmaryaxe.com/home.asp
🏠 30 St Mary Axe
🕐 不對外開放
🚇 ⊖Liverpool Street (Central, Circle, Metropolitan, Hammersmith & City Line)
⊖Bank (Central, Northern, Waterloo & City Line, DLR) 步行皆約 5 分鐘
■洛伊銀行大樓
@ http://www.lloyds.com/About_Us/The_Lloyds_building/
🏠 One Lime Street, London EC3M 7HA
🕐 目前僅提供商務相關團體及個人參觀，且需事先預約。
🚇 ⊖Liverpool Street (Central, Circle, Metropolitan, Hammersmith & City Line)
⊖Bank (Central, Northern, Waterloo & City Line, DLR)
⇌Fenchurch Street
■索恩博物館
@ http://www.soane.org/
🏠 13 Lincoln's Inn Fields, London, WC2A 3BP
🕐 週二～六 10:00～17:00（每月第一個週二 18:00～21:00）（週日、一、國定假日、聖誕夜休館）
🚇 ⊖Holborn (Central Line) 步行約 5 分鐘
💲 免費（每週六 11:00 有導覽 £5）
■大英博物館

@ http://www.thebritishmuseum.ac.uk/
🏠 Great Russell Street, London WC1B 3DG
🕐 每日 10:00～17:30（週四及週五部分展館延長至 20:30）（元旦、復活節前的週五、12 月 24～26 日休館）
🚇 Holborn (Central, Piccadilly Line)
Tottenham Court Road (Central, Northern Line)
Russell Square (Piccadilly Line)
Goodge Street (Northern Line)
💲 免費（特展除外）
■英國國家藝廊
@ http://www.nationalgallery.org.uk/
🏠 Trafalgar Square, London WC2N 5DN
🕐 每日 10:00～18:00（週三～21:00）（12 月 24～26 日、元旦休館）
🚇 ⊖Charing Cross (Northern, Bakerloo Line)
⊖Leicester Square (Northern, Piccadilly Line)
💲 免費（特展除外）
■第四台電視總部，
@ http://www.channel4.com/about4/c4building.html
🏠 Horseferry Road, London
🚇 ⊖St James's Park (Circle, District Line)
■泰德英國美術館
@ http://www.tate.org.uk/britain/
🏠 Millbank, London SW1P 4RG
🕐 每日 10:00～17:50（每月第一個週五～22:00）（12 月 24～26 日休館）
🚇 ⊖Pimlico (Victoria Line)
💲 免費（特展除外）
■ V&A 維多利亞與亞伯特博物館
@ http://www.vam.ac.uk/
🏠 Cromwell Road, London SW7 2RL
🕐 每日 10:00～17:45（週五～22:00）（12 月 24～26

英國，這玩藝！

日休館）

🔀 ⊖South Kensington (Piccadilly, Circle, District Line) 步行約 5 分鐘

💲 免費（特展除外）

■自然歷史博物館

@ http://www.nhm.ac.uk/

🏠 Cromwell Road, London SW7 5BD

🕐 每日 10:00～17:50（12 月 24～26 日休館）

🔀 ⊖South Kensington (Piccadilly, Circle, District Line) 步行約 9 分鐘

💲 免費（特展除外）

■皇家亞伯特音樂廳

@ http://www.royalalberthall.com/

🏠 Kensington Gore, London SW7 2AP

🕐 每日 10:00～17:50（12 月 24～26 日休館）

🔀 ⊖High Street Kensington (Circle, District Line) 步行約 10 分鐘

⊖South Kensington (Piccadilly, Circle, District Line) 步行約 10 分鐘

英格蘭東南部

■牛津 Christ Church

@ http://www.chch.ox.ac.uk/

🏠 Christ Church, Oxford, OX1 1DP.

🕐 週一～六 09:15～17:00　週日 13:00～17:00

🔀 由🚆倫敦帕丁頓車站 (London Paddington) 搭乘火車前往🚆牛津 (Oxford)，車程約 1 小時，再步行約 16 分鐘。

💲 成人 £4.9

英格蘭西南部

■埃克塞特大教堂

@ http://www.exeter–cathedral.org.uk/

🏠 The Cloisters, Exeter, EX1 1HS

🕐 週一～六 09:30～17:00

🔀 由🚆倫敦帕丁頓車站 (London Paddington) 搭乘火車前往🚆埃克塞特中央車站 (Exeter Central)，車程約 2 小時 10 分，再步行約 10 分鐘。

💲 成人 £3.5

■伊甸園計畫

@ http://www.edenproject.com/

🏠 Bodelva, Cornwall, PL24 2SG

🕐 3 月 26 日～10 月 28 日 每日 09:00～18:00（最後入場時間 16:30）

10 月 30 日～3 月 25 日 每日 10:00～16:30（最後入場時間 15:00）

7 月 31 日～8 月 30 日延長開放至 21:30

🔀 由🚆倫敦帕丁頓車站 (London Paddington) 搭乘火車前往🚆St. Austell，再轉乘 T9 公車，全程約 5 小時。

💲 成人 £14（從 St. Austell 出發的旅客可享公車與門票優惠價成人 £16.5）

■泰德聖艾維斯美術館

@ http://www.tate.org.uk/stives/

🏠 Porthmeor Beach, St Ives, Cornwall, TR26 1TG

🕐 3～10 月 每日 10:00～17:20

11～2 月 週二～日 10:00～16:20

🔀 由🚆倫敦帕丁頓車站 (London Paddington) 搭乘前往 Penzance 的列車，於🚆St Erth 下車後轉往🚆St Ives，全程約 5 小時 50 分

💲 £5.75（「泰德聖艾維斯」與「芭芭拉赫沛沃斯美術館與雕塑庭園」套票 £8.75）

■芭芭拉赫沛沃斯美術館與雕塑庭園

@ http://www.tate.org.uk/stives/

🏠 Barnoon Hill, St Ives, Cornwall, TR26 1AD

🕐 3～10 月 每日 10:00～17:20

11～2 月 週二～日 10:00～16:20（花園部分會視天色情形提早關閉）

S £ 4.75（「泰德聖艾維斯」與「芭芭拉赫沛沃斯美術館與雕塑庭園」套票 £ 8.75）

■索斯伯里大教堂

@ http://www.salisburycathedral.org.uk/

○ 週一～六 07:15～18:15（6 月 11 日～8 月 24 日 07:15～19:15） 週日 07:15～18:15

↗ 由 ⇌ 倫敦滑鐵盧車站 (London Waterloo) 搭乘火車前往 ⇌ 索斯伯里 (Salisbury)，車程約 1.5 小時，再步行約 15～20 分鐘。

S 成人 £ 5（尖塔之旅另收 £ 5.5）

■巴斯修道院

@ http://www.bathabbey.org/

⌂ 12 Kingston Buildings, Bath BA1 1LT

○ 4～10 月 週一～六 09:00～18:00 週日 13:00～14:30 & 16:30～17:30
11～3 月 週一～六 09:00～16:30 週日 13:00～14:30 & 16:30～17:30

↗ 由 ⇌ 倫敦帕丁頓車站 (London Paddington) 搭乘火車前往 ⇌ 巴斯 (Bath Spa)，車程約 1.5 小時，再步行約 6 分鐘。

S 免費（建議捐獻 £ 2.5）

■楚羅大教堂

@ http://www.trurocathedral.org.uk/

⌂ Truro Cathedral Office, 14 St Mary's Street, TRURO, TR1 2AF

○ 週一～六 07:30～18:00 週日 09:00～19:00（國定假日 09:30～19:00）

↗ 由 ⇌ 倫敦帕丁頓車站 (London Paddington) 搭乘火車前往 ⇌ 楚羅 (Truro)，車程約 4 小時 15 分，再步行約 15 分鐘。

S 免費

東盎格里亞地區

■「第一場所」藝廊 (firstsite)

@ http://www.firstsite.uk.net/

⌂ 74 High Street, Colchester, Essex CO1 1UE

○ 週一～六 10:00～17:00

↗ 由 ⇌ 倫敦利物浦街車站 (London Liverpool Street) 搭乘火車前往 ⇌ 科徹斯特 (Colchester)，步行至 North Station Layby 搭乘 2 號公車，再步行 2 分鐘，全程約 1 小時 15 分

■伊麗大教堂

@ http://www.cathedral.ely.anglican.org/

⌂ High Street, Ely, CB7 4JU

○ 夏季 每日 07:00～19:00
冬季 週一～六 07:30～18:00 週日 07:30～17:00

↗ 由 ⇌ 倫敦國王十字車站 (London Kings Cross) 搭乘火車前往 ⇌ 伊麗 (Ely)，車程約 1 小時，再步行約 16 分鐘。

S 成人 £ 5.2（週日免費）

■美國空軍博物館

@ http://duxford.iwm.org.uk/

⌂ Cambridgeshire, CB22 4QR

○ 每日 10:00～18:00（夏季） 10:00～16:00（冬季）（12 月 24～26 日休館）

↗ 由 ⇌ 倫敦國王十字車站 (London Kings Cross) 搭乘火車前往 ⇌ 劍橋 (Cambridge)，車程約 46 分鐘；再搭乘 Stagecoach C7 公車（週一～六）或 Myalls 132 公車（週日及國定假日）。

S 成人 £ 14.95

英格蘭中部

■私宅 78 Derngate

@ http://www.78derngate.org.uk/

英國，這玩藝！

🏠 78 Derngate, Northampton

🕐 週二 13:00～17:00 週三～日 10:00～17:00 （週一休館，國定假日除外）

〽️ 78 Derngate 位於北安普頓 (Northampton) 市中心，鄰近 Derngate Theatre。

由🚃倫敦優士頓車站 (London Euston) 搭乘火車前往🚃北安普頓，車程約 1 小時，再步行約 25 分鐘；由 Northampton Bus Station 步行約 10 分鐘。

💲 成人 £ 5.5

■林肯大教堂

@ http://www.lincolncathedral.com/

🕐 夏季 週一～五 07:15～20:00 週六、日 07:15～18:00

冬季 週一～六 07:15～18:00 週日 07:15～17:00

〽️ 由🚃倫敦國王十字車站 (London Kings Cross) 搭乘火車前往🚃林肯 (Lincoln)，車程約 2 小時，再步行約 15 分鐘。

■國家太空科學博物館

@ http://www.spacecentre.co.uk/home/index.htm

🏠 Exploration Drive, Leicester, LE4 5NS

🕐 每日 10:00～17:00 最晚入場時間 15:30 （部分週一、元旦、12 月 25、26 日休館）

12 月 24、31 日 10:00～15:30 最晚入場時間 13:30

〽️ 由🚃倫敦聖潘可拉斯車站 (London St Pancras) 搭乘火車前往🚃萊斯特 (Leicester)，車程約 1 小時 20 分鐘；再搭乘 54 號公車於 Abbey Lane 下車步行前往。

💲 成人 £ 11

■伯明罕賽福居百貨

@ http://www.selfridges.com/

🏠 Upper Mall East, Bullring, Birmingham, B5 4BP

🕐 週一～週五 10:00～20:00 週六 09:00～20:00

週日 10:30～17:00

〽️ 由🚃倫敦梅利爾波恩車站 (London Marylebone) 搭乘火車前往🚃伯明罕摩爾街車站 (Birmingham Moor Street)，車程約 1 小時 30 分鐘，再步行約 6 分鐘。

由🚃倫敦優士頓車站 (London Euston) 搭乘火車前往🚃伯明罕新街車站 (Birmingham New Street)，車程約 2 小時，再步行約 1 分鐘。

英格蘭西北部

■泰德利物浦美術館

@ http://www.tate.org.uk/liverpool/

🏠 Albert Dock, Liverpool, L3 4BB

🕐 6～8 月 每日 10:00～17:50

9～5 月 週二～日 10:00～17:50（12 月 24～26 日、元旦休館）

每月最後一個週四～20:50

〽️ 由🚃倫敦優士頓車站 (London Euston) 搭乘火車前往🚃利物浦萊姆街車站 (Liverpool Lime Street)，車程約 2.5 小時，再步行約 10 分鐘。

💲 免費 （特展除外）

■利物浦大教堂

@ http://www.liverpoolcathedral.org.uk/

🏠 Mount Pleasant, Liverpool, L3 5TQ

🕐 每日 08:00～18:00 （耶誕節 08:00～14:00）

〽️ 由🚃倫敦優士頓車站 (London Euston) 搭乘火車前往🚃利物浦萊姆街車站 (Liverpool Lime Street)，車程約 2.5 小時，再步行約 14 分鐘。

💲 免費 （登塔：成人 £ 4.25）

■利物浦大都會大教堂

@ http://www.liverpoolmetrocathedral.org.uk/

🏠 Mount Pleasant, Liverpool, L3 5TQ

🕐 每日 08:00～18:00 （冬季週日於 17:00 關閉）

〽️ 由🚃倫敦優士頓車站 (London Euston) 搭乘火車前

往╼利物浦萊姆街車站 (Liverpool Lime Street)，車
程約 2.5 小時，再步行約 14 分鐘。

⑤ 免費

■曼徹斯特美術館

@ http://www.manchestergalleries.org/

⌂ Mosley Street, Manchester M2 3JL

◷ 週二～日 10:00～17:00（12 月 24～26、31 日、元
旦、復活節前的週五休館）

⌁ 由╼倫敦優士頓車站 (London Euston) 搭火車前往
╼曼徹斯特皮卡迪里車站 (Manchester Piccadilly)，
車程約 2 小時；再搭乘輕軌電車 (Metrolink Line)
於 St Peter's Square 站或 Mosley Street 站下車。

⑤ 免費

■曼徹斯特城市博物館

@ http://www.urbis.org.uk/

⌂ Cathedral Gardens, Manchester M4 3BG

◷ 週日～三 10:00～18:00　　週四～六 10:00～20:00

⌁ 由╼倫敦優士頓車站 (London Euston) 搭火車前往
╼曼徹斯特皮卡迪里車站 (Manchester Piccadilly)，
車程約 2 小時；再搭乘輕軌電車 (Metrolink Line)
或往返 Piccadilly Station 與 Victoria Station 的免
費公車，於 Victoria Station 下車，博物館即位於車
站旁。

⑤ 免費

■帝國戰爭博物館

@ http://north.iwm.org.uk/

⌂ The Quays, Trafford Wharf, Trafford Park,
Manchester M17 1TZ

◷ 3～10 月 每日 10:00～18:00
11～2 月 每日 10:00～17:00（12 月 24～26 休館）

⌁ 由╼倫敦優士頓車站 (London Euston) 搭火車前往
╼曼徹斯特皮卡迪里車站 (Manchester Piccadilly)，
車程約 2 小時；再搭乘輕軌電車 (Metrolink Line)

於 Harbour City 站下車後，依循往 The Lowry 的指
標前行，抵達 The Lowry 後，博物館就在行人陸橋
的另一端。

⑤ 免費

■羅瑞藝術中心

@ http://www.thelowry.com/

⌂ The Lowry, Pier 8, Salford Quays, Manchester, M50
3AZ

◷ 大樓：週二～六 10:00～20:00（週日、一 10:00～
18:00）（當晚有節目除外）
畫廊：週日～五 11:00～17:00（週六 10:00～17:00）

⌁ 由╼倫敦優士頓車站 (London Euston) 搭火車前往
╼曼徹斯特皮卡迪里車站 (Manchester Piccadilly)，
車程約 2 小時；再搭乘輕軌電車 (Metrolink Line)
於 Harbour City 站下車後，依循往 The Lowry 的指
標步行約 10 分鐘即達。

⑤ 免費

約克郡

■世界海洋探索中心

@ http://www.thedeep.co.uk/

⌂ Tower Street, Hull, HU9 1TU

◷ 每日 10:00～18:00（12 月 24、25 日休館）

⌁ 由╼倫敦國王十字車站 (London Kings Cross) 搭
乘火車前往╼赫爾 (Hull)，車程約 2 小時 45 分鐘；
再搭乘 90 號公車於 Pedestrian Bridge 下車，或直
接步行前往。

⑤ 成人 £ 8.5

■超級科學探險場

@ http://www.visitmagna.co.uk/leisure/leisure.html

⌂ Sheffield Road, Rotherham, S60 1DX

◷ 每日 10:00～17:00（淡季週一休館，詳細日期請參
見網站）

英國，這玩藝！

⚡ 搭乘巴士 (National Express coach) 於 Sheffield Interchange 下車後，再轉乘 69 號公車。

$ 旺季（如 2007/05/31～2007/11/04）成人 £9.95 淡季（如 2007/11/05～2008/05/16）成人 £9

英格蘭東北部

■達倫大教堂

@ http://www.durhamcathedral.co.uk/

🏠 The Chapter Office, The College, Durham, DH1 3EH

🕐 週一～六 09:30～18:00　週日 12:30～17:30

⚡ 由🚃倫敦國王十字車站 (London Kings Cross) 搭乘火車前往🚃達倫 (Durham)，車程約 3 小時。

$ 成人 £4

■紐卡索國際生命中心

@ http://www.lifesciencecentre.org.uk/

🏠 Times Square, Newcastle Upon Tyne, NE1 4EP

🕐 週一～六 10:00～18:00　週日 11:00～18:00

⚡ 由🚃倫敦國王十字車站 (London Kings Cross) 搭乘火車前往🚃紐卡索中央車站 (Newcastle Central)，車程約 3 小時

$ 成人 £7.5

■聖賢音樂廳

@ http://www.thesagegateshead.org/

🏠 St Mary's Square, Gateshead Quays, Gateshead, NE8 2JR

🕐 售票口 週一～六 10:00～20:00　週日 10:00～18:00

⚡ 由🚃倫敦國王十字車站 (London Kings Cross) 搭乘火車前往🚃紐卡索中央車站 (Newcastle Central)，車程約 3 小時；再搭乘一站地鐵於 Gateshead Interchange 下車，步行約 10 分鐘，或直接從紐卡索中央車站步行約 20 分鐘。

蘇格蘭

■格拉斯哥科學中心

@ http://www.glasgowsciencecentre.org/

🏠 50 Pacific Quay, Glasgow G51 1EA

🕐 每日 10:00～18:00（12 月 24、25 日休館）

⚡ 由🚃倫敦優士頓車站 (London Euston) 搭乘火車前往🚃格拉斯哥展覽中心車站 (Exhibition Centre Glasgow)，車程約 5 小時，再步行約 11 分鐘。

$ 成人 £6.95 (Science Mall)；£7.95 (IMAX Cinema)

■格拉斯哥藝術學校

@ http://www.gsa.ac.uk/

🏠 167 Renfrew Street, Glasgow G3 6RQ

🕐 校園不對外開放，如欲參觀，需預約導覽行程 (shop@gsa.ac.uk)

麥金塔藝廊：週一～五 10:00～17:00　週六 10:00～14:00（週日休館）

⚡ 由🚃倫敦優士頓車站 (London Euston) 搭乘火車前往🚃格拉斯哥中央車站 (Glasgow Central)，車程約 5 小時，再步行約 20 分鐘；或於 Hope Street 搭乘 44A 號公車 (First Glasgow) 於 Bath Street 下車，步行約 3 分鐘。

■柳樹茶坊

@ http://www.willowtearooms.co.uk/

🏠 217 Sauchiehall Street, Glasgow G2 3EX

🕐 週一～六 09:00～17:00　週日 11:00～16:15

⚡ 由🚃倫敦優士頓車站 (London Euston) 搭乘火車前往🚃格拉斯哥中央車站 (Glasgow Central)，車程約 5 小時，再步行約 15 分鐘。

由🚃倫敦國王十字車站 (London Kings Cross) 搭乘火車經愛丁堡 (Edinburgh) 前往🚃格拉斯哥女王街車站 (Glasgow Queen Street)，車程約 5.5 小時，再步行約 10 分鐘。

藝遊未盡行前錦囊

■丘山宅

@ http://www.nts.org.uk/Property/58/

🏠 Upper Colquhoun Street, Helensburgh, G84 9AJ

🕐 4～10 月 13:30～17:30（11～3 月關閉）

🔀 由🚉格拉斯哥女王街車站 (Glasgow Queen Street) 搭乘火車前往🚉Helensburgh Central，再搭計程車（約 £ 3.5）或步行前往（沿著 Sinclair Street 直走約 1.5 英里，至 Kennedy Drive 左轉，至 Upper Colquhoun Street 再右轉）

💲 成人 £ 8

■愛藝術者之屋

@ http://www.houseforanartlover.co.uk/

🏠 Bellahouston Park , 10 Dumbreck Road, Glasgow, G41 5BW

🕐 4～9 月 週一～三 10:00～16:00
　　　　週四～日 10:00～13:00
　10～3 月 週六～日 10:00～13:00（週一～五不固定，請去電查詢 0141 353 4770）

🔀 最近火車站為🚉Glasgow Dumbreck。出站後右轉沿 Nithsdale Road 走到底，再右轉沿著 Dumbreck Road 走，直到抵達在左手邊的 Bellahouson Park 入口（標名為 Glasgow ski Centre/ House for an Art Lover）。
　最近地鐵站為 Ibrox Station。出站後右轉沿 Copland Road 走到底，至 Paisley Road West 右轉繼續走，再左轉進入 Dumbreck Road，直到抵達在右手邊的 Bellahouson Park 入口。

💲 成人 £ 3.5

■皇后十字教堂

@ http://www.mackintoshchurch.com/

🏠 870 Garscube Road, Glasgow, G20 7EL

🕐 週一～五 10:00～17:00 週日（3～10 月）14:00～17:00（週六、4 月 6, 9 日、5 月 16 日、6 月 16 日、

9 月 24 日、12 月 24 日～元旦關閉）

🔀 由🚉倫敦優士頓車站 (London Euston) 搭乘火車前往 格拉斯哥中央車站 (Glasgow Central)，車程約 5 小時，出站後於 Hope Street 搭乘 40 & 61 號公車 (First Glasgow)
　最近地鐵站為 St George's Cross，步行約 15 分鐘。

💲 成人 £ 2

■燈塔（蘇格蘭建築與設計中心）

@ http://www.thelighthouse.co.uk/

🏠 11 Mitchell Lane, Glasgow G1 3NU

🕐 週一、三～六 10:30～17:00　　週二 11:00～17:00
　週日 12:00～17:00

🔀 最近火車站為🚉Glasgow Central、🚉Glasgow Queen Street。兩站皆步行約 5 分鐘。
　最近地鐵站為 Buchanan Street。出站後沿標示步行前往。

💲 成人 £ 3

威爾斯

■威爾斯國家植物園

@ http://www.gardenofwales.org.uk/

🏠 Llanarthne, Carmarthenshire, SA32 8HG

🕐 (2007–2008)
　3 月 2 日～10 月 28 日　10:00～18:00
　10 月 29 日～2 月 29 日　10:00～16:30

🔀 由🚉倫敦帕丁頓車站 (London Paddington) 搭乘火車前往🚉Carmarthen，車程約 4 小時；再於車站外搭乘 166 號公車於 Botanic Gardens 下車（有些班次沒有進入植物園，但 Middleton Hall 站其實就在植物園的入口處），車程約 25 分鐘。

💲 夏季 £ 8 冬季 £ 5

英文名詞索引

英國,這玩藝！

英國,這玩藝！

中文名詞索引

中文名詞索引

十一劃

中文名詞索引

英國,這玩藝！

【藝術解碼】，解讀藝術的祕密武器，

全新研發，震撼登場！

什麼是藝術？
一種單純的呈現？超界的溝通？
還是對自我的探尋？
是藝術家的喃喃自語？收藏家的品味象徵？
或是觀賞者的由衷驚嘆？

1. 盡頭的起點 —— 藝術中的人與自然（蕭瓊瑞／著）

2. 流轉與凝望 —— 藝術中的人與自然（吳雅鳳／著）

3. 清晰的模糊 —— 藝術中的人與人（吳奕芳／著）

4. 變幻的容顏 —— 藝術中的人與人（陳英偉／著）

5. 記憶的表情 —— 藝術中的人與自我（陳香君／著）

6. 岔路與轉角 —— 藝術中的人與自我（楊文敏／著）

7. 自在與飛揚 —— 藝術中的人與物（蕭瓊瑞／著）

8. 觀想與超越 —— 藝術中的人與物（江如海／著）

第一套以人類四大關懷為主題劃分，挑戰您既有思考的藝術人文叢書，特邀林曼麗、蕭瓊瑞主編，集合六位學有專精的年輕學者共同執筆，企圖打破藝術史的傳統脈絡，提出藝術作品多面向的全新解讀。

國家圖書館出版品預行編目資料

```
英國，這玩藝！:視覺藝術&建築 / 莊育振,陳世良著─
─初版一刷.──臺北市：東大，2007
    面；  公分
含索引
ISBN 978-957-19-2899-9  (平裝)
1.視覺藝術 2.建築 3.英國
960.941                              96014952
```

© 英國，這玩藝！
—— 視覺藝術&建築

著 作 人	莊育振　陳世良
企劃編輯	倪若喬
責任編輯	倪若喬
美術設計	李唯綸
校　　對	王良郁
發 行 人	劉仲文
著作財產權人	東大圖書股份有限公司
發 行 所	東大圖書股份有限公司
	地址　臺北市復興北路386號
	電話　(02)25006600
	郵撥帳號　0107175-0
門 市 部	(復北店)臺北市復興北路386號
	(重南店)臺北市重慶南路一段61號
出版日期	初版一刷　2007年10月
編　　號	E 900960
定　　價	新臺幣350元

行政院新聞局登記證局版臺業字第○一九七號

有著作權‧不准侵害

ISBN　978-957-19-2899-9　　（平裝）

http://www.sanmin.com.tw　三民網路書店
※本書如有缺頁、破損或裝訂錯誤，請寄回本公司更換。